走訪市民生活美學空間

跟著建築師
逛逛全球創意文化場館

前言

第一部——博物館

第二部——美術館

第三部——文化中心與展館

第四部──劇院

第五部──市集與市民中心

第六部──圖書館與會議中心

打破印象，

好設計能賦予場所功能之外的美好價值

當我們論及城市生活美學，要知道城市的建設都是先有基礎建設，而後才有休閒文化建設。已開發國家和發展中國家因行有餘力而重文化美學，故世界各地的個別城市開始相互競逐，美術館、博物館、圖書館、音樂廳……連以往沒人注意的傳統市場都開始進行大量建設的另類思考，並且和上一代的使用觀念有大大不同，此加強版本更貼近人性使用的思維。本書雖談生活美學，但其中所暗藏的都是「設計」意涵，高水準的創意美學皆呈現在建築容器空間裡了。

傳統建築以多重功能使用而生，機能決定一切，故美術館、博物館為展覽參觀布局，圖書館規劃書本陳列和讀書場所，市場則只要分割攤販位置及設置呆板通道就可以了。但在時代潮流演進之下，人們發現功能導向使舊有建築的目的性過於單一化，以致空間不敷使用及審美觀落後，這些問題從而引發建築觀念和實務上的改變。我觀察到現在的開放式公共建築多了三項新要素──交流空間、休閒場所及氛圍創造，原先不被重視的細節，如今成為建築設計的要點。

試想，歷史悠久的國寶級建築，諸如法國巴黎羅浮宮（the Louvre Museum）和英國倫敦大英博物館（the British Museum），為何要大肆擴建？因為展覽品變多了嗎？其實是人潮變多了，擠來擠去令看展覽這件事如惡夢一場。上述兩例擴建後，最明顯的改變

是出現了超大前廳以舒緩擁擠現象，而這領域又可成為交流空間，人與人可以暫時停留與彼此互動。等於虛空間的比例提升了，看似無功能卻極富舒暢感的狀態，從容而優雅。

　　我會提及休閒場所這件事，是因為現今許多人把文化之旅的時間拉長了，變成都市休閒活動，於是可能出現午餐、下午茶的需求，到美術館喝下午茶不是件極風雅的事嗎？絕對比五星級大酒店更有感受，甚至日本東京國立新美術館的咖啡館甜點部門，最初進駐的是米其林三星的侯布雄（L'ATELIER de Joël Robuchon）。欣賞藝術之後，在咖啡館來杯咖啡，回想品味、沉澱心情並爬梳心得，千萬別來去匆匆，慢活和沉澱是生活美學裡的重要關鍵，沉浸其中而漸漸使自己改變，不要再做都市緊湊步調裡整日庸庸碌碌的機器人。

　　氛圍的創造可在所有建築上成立，但若要在傳統市場談氣氛，實在有點詭異。不過，西班牙巴塞隆納的聖卡特琳娜市場（Santa Caterina Market）卻做了革命性的創舉，顛覆一般菜籃族對菜市場的固有概念：湯湯水水、陰暗髒亂，空氣中的味道是一種說不出來的複雜，也沒有可停留的短暫休憩處，更別提外觀是否美麗，它就是個菜市場而已。從世界各地來參觀聖卡特琳娜市場的人極多，遊客直對市場拍照，這到底發生了何事？因為它太美了，內部空間舒暢，挑高起伏、富含有機變化的屋頂使市場內部活絡起來，氛圍靈動光彩，比去大賣場或高級超市有趣太多了。聖卡特琳娜市場的出現令全世界另眼相看，各地競相效尤，既保留傳統市場的方便性和懷古意義，又以創意打造新的空間場所氛圍。而荷蘭建築大師團隊MVRDV也以家鄉鹿特丹的市集廣場（Market Hall）發酵創意，人群在市場拿相機參觀拍照，然後在熟食區大啖美食，最後卻不買菜。這現象已打破了「菜市場」的既定印象，反倒像是博物館。

　　建築滿足場所賦予的功能大概就夠了，但好的設計在於「附加價值」，它使得我們的市民生活場所變成「市民生活美學場所」，令實質美與精神美兩者合一。

第一部　博物館

西班牙梅里達　古羅馬博物館

　　西元前二十四年，羅馬帝國奧古斯都大帝為了擴充版圖，大軍攻打到西班牙梅里達（Mérida），取其名即意指「退休之地」，於西班牙留下了羅馬帝國遺跡。

　　梅里達古羅馬劇場（Roman Theatre）於西元十八年修建，半圓形的階梯座位分成三層，對面是兩層高的圓形柱廊，現在成了古典戲劇節的重要勝地。另外，還有建於西元前八年的古羅馬競技場（El circo），可容納一萬四千名觀眾觀賞鬥獸和武術決鬥表演。小鎮原始建設紋理至今猶在，透過上述兩者可解讀當時的城市光榮景象。

　　曾獲普立茲克建築獎（Pritzker Architecture Prize）[1] 的西班牙裔建築師拉斐爾・莫內歐（Rafael Moneo），以手工仿製窯燒的古羅馬時代紅磚為主要素材，加上多層次的重複拱牆，呈現豐富的韻律美感。接著，拱牆上方不是厚實屋頂，取而代之的是玻璃天窗，金色陽光由上灑入室內，溫暖了內部氛圍，而端景最後一道磚牆忽現一抹燦爛光芒一筆畫下，成了最驚奇的時刻。

　　古羅馬博物館（National Museum of Roman Art）分為兩棟式建築，以空橋相聯繫，在低採景的窗戶中刻意讓人看見原本的城市道路遺跡，橋懸空的用意在於尊重古物，不忍直接碰觸。道路與建築依某角度斜交穿越，打破了莫內歐整體嚴格正交性的習慣。主展館二樓部分設有側邊拱廊，以金屬圓管為扶手，或有內部空橋穿插而過，挑空[2] 上下形成流動空間，生動而活潑。

　　原本街道、房屋承重牆[3]、磚拱仍然存在，新造的博物館建築選擇懸空橫跨這些遺存物，向下俯看皆依稀可見。博物館最引人入勝的神來一筆是端景紅磚牆右側，陽光斜射入內，在牆壁抹上一道亮光，這道光寓意了二〇〇〇年前歷史如斯，二〇〇〇年後亦然不變，時間流逝而精神永常在。

1｜普立茲克獎：為建築界具指標地位的獎項，一九七九年由普立茲克家族設立，並由凱悅基金會（Hyatt Foundation）每年頒發。獎項宗旨為：「所表彰的在世建築師，其建築作品展現出天賦、遠見與奉獻等特質的交融，並透過建築藝術，為人類與建築環境延續做出意義重大的貢獻。」　2｜挑空：將樓層部分挖空，用以增加採光及視野，以及空間上下垂直連通。　3｜承重牆：在建築物中，用以分擔柱樑承受建築物垂直載重的牆面。

a｜空橋懸浮於遺跡之上。　b｜端景斜陽。　c｜太陽由側邊射入光芒。　d｜二樓拱樓。　e｜古羅馬賽克壁畫。

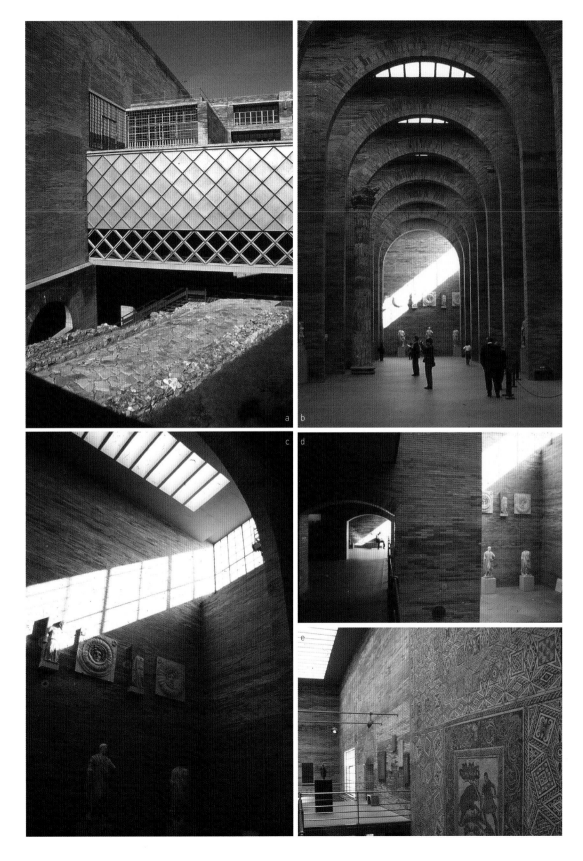

a b

c d

e

西班牙馬德里　普拉多博物館

拉斐爾・莫內歐

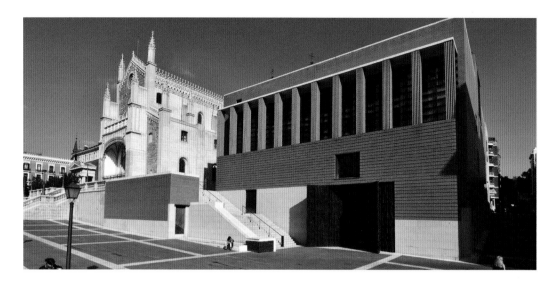

　　西班牙馬德里普拉多博物館（Prado Museum）開館於一八一九年，曾經是西班牙收藏最完整的博物館，展出品中又以畢卡索（Pablo Picasso）鉅作《格爾尼卡》（Guernica）最為出名。後因時代變遷而原館空間不敷使用，遂於二〇〇七年，由西班牙普立茲克獎建築大師拉斐爾・莫內歐做了增建的工作，新建的地下室連通了舊館與對街新館。

　　舊館原為文藝復興形式的建築，位於對街的新館則為一棟紅磚造的現代建築，有人可能對於兩者外觀上的差異產生不認同感，但時代在改變，新舊並置有時反而具有突顯作用。雖是現代主義建築，但其所設計的玻璃盒子藏於內側，外側垂直修長比例的虛迴廊仍保有古典的精神，樸素紅磚的使用也避免了現代工業風的違和感。單純而觀之，新館保有了舊時代的視覺比例，又創造了新時代建築應有的虛實空間對比及簡練線條。

　　除新館外，舊館整修工程亦有不少更動，戶外的地下採光空間增進了參觀者的交流，原來的主要出入口大廳移至地下室前廣場，給出更寬廣的緩衝空間，有效地疏解人潮，商店及咖啡館輕食區亦得以設立，提供舒適完善的服務。馬路下方的地下室連接新舊館之間的通道，人們經由通道過了馬路，電動手扶梯連續上兩層能通達新館的展示區。新館的新結構以較超尺度[1]的空間作為展示功能，上方則為開放的玻璃天窗，經過濾光紗簾的自然光線柔和地進入展示間，這就是進階版現代建築的好處。

　　新舊館的銜接點在中央圓筒狀穹窿部分，在此剛好臨著外側新開挖的戶外天井，視野變得開闊了，儼然擔綱最重要場所的角色。新與舊共存是近來愈來愈多人熱烈討論的議題，如何低調增加量體、又同時強化舊館存在的意義是重要課題。

走訪市民生活美學空間

14

1 | 超尺度：設計突破傳統的人性尺度設定。

a | 新館外貌。　b | 紅磚造新館呈示現代線條。　c | 新舊館之間的地下天井。　d | 新館內部的偌大展場。　e | 舊館的圓形穹窿展間。

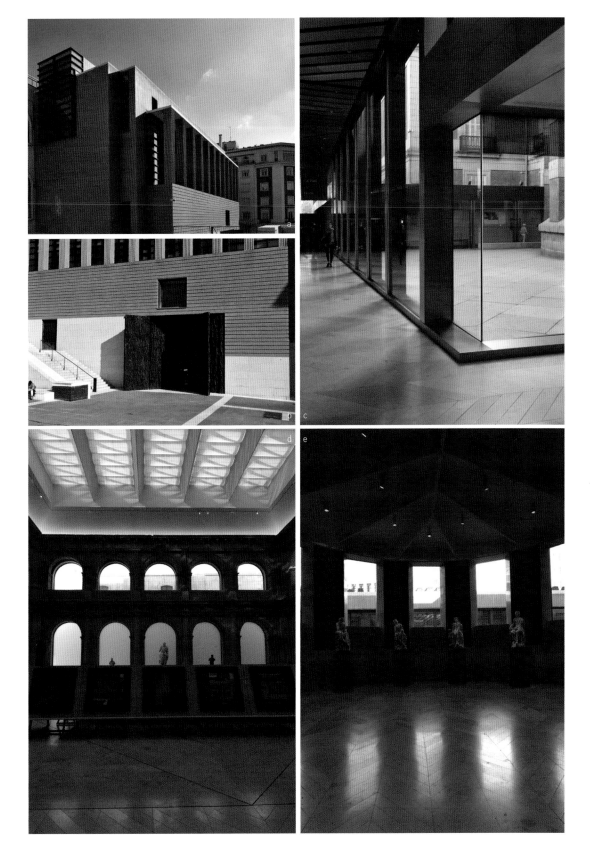

西班牙馬德里　索菲亞博物館

　　西班牙馬德里索菲亞博物館（Reina Sofia Museum），在十八世紀原作為醫院使用，一九九二年改為以二十世紀美術收藏為主的博物館開幕。二〇〇五年，法國普立茲克獎大師讓‧努維爾（Jean Nouvel）操刀增建，將它整合成一座複合式博物館，功能完備的建築群中涵納博物館、圖書館與輕食餐廳。

　　建築師保留了北面歷史建築作為展示空間大樓，西側新建餐廳棟，南側則為圖書館，三棟建築的獨立設置圍塑出一偌大三角形廣場，成為可引進都市人流的開放空間。而為能遮風避雨，由最高處建築頂層延伸出覆蓋整個廣場的紅色大水平板，使其使用功能更為完善。這場域擁有極高的挑空，底下則是半戶外咖啡座，偌大的廣場一部分是行人穿越的捷徑，另一部分是人群聚集的交流場所。

　　組合式的建築各有不同的面貌呈現，北側較大量體的建築還保留著原先舊醫院的樣貌並不作更動，西側則是現代主義式建築，紅色金屬帷幕外牆看來格外顯眼。而室內部分亦是華麗的大紅色，說是輕食區，但每到夜晚就變身為夜店，氛圍時尚又潮味，也是吸引市民造訪之場所。南側圖書館以木格柵做成虛透的表情，讓微弱光線進入圖書館。圖書館與餐廳棟之間的虛空間，選擇置入戶外梯作為垂直動線，圖書館的量體則以逐層退縮處理，形成許多露台，成為方便使用的半戶外活動場地。人在垂直水平相互交織與斜行動線中遊走，讓整棟建築看來生氣勃勃。

　　大屋頂頂蓋下的三角廣場，無論是否有意為之，皆是都市建築釋放出美意的開放空間，都市人類行為於此有了多樣性，建築的公益性也達到效果，市民主義漸漸抬頭了。

a｜大紅頂蓋連接三棟建築。　　b｜大頂蓋之下的三角廣場。　　c｜夜店風的輕食餐廳。　　d｜空間氣勢恢弘的圖書館。

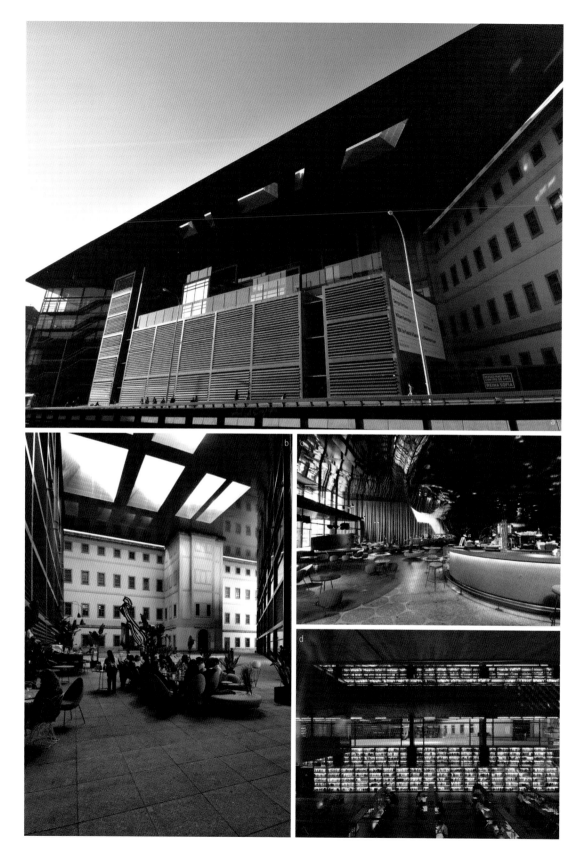

法國巴黎　羅浮宮金字塔

——貝聿銘

　　一九八二年，法國總統密特朗（François Mitterrand）欽點美國華裔建築師貝聿銘，負責羅浮宮博物館的擴展計畫。一九八四年，貝聿銘提出玻璃金字塔造型的構想，引起一片嘩然，九○%的巴黎市民認為這前衛和古典的對比是一種對環境的破壞。一九八八年，玻璃金字塔落成啟用，反對的聲浪慢慢消失，巴黎人終究認同了這「前衛」的未來趨勢。

　　羅浮宮金字塔位於羅浮宮主庭院的拿破崙廣場，利用廣場下方擴建的地下室作為主入口，不僅擁有交流聚集、疏散人潮之功能，另外又提供了原先缺乏的公共服務空間。廣場的三角形水池佇立了一個大玻璃金字塔和三個小金字塔，不想破壞舊皇宮的古蹟遺存，金字塔是新入口所在，清澈透明的玻璃結構，盡可能在視覺上調降對環境背景的干擾。高度約二十一點六公尺，邊長約三十五公尺，和埃及吉薩金字塔（Pyramids of Giza）有相同的比例。這金字塔的形態，事實上是幾何形體中最簡單的樣貌，故在文化遺產環境當中，建築的量體障礙衝擊也最小。

　　由金字塔入內，經由圓迴旋樓梯至地下室，圓筒狀的升降平台被大梯包覆住。偌大的地下大廳寬闊無比，陽光在玻璃金字塔下灑入室內，讓整個地下空間都活絡起來，沿途其他小金字塔的天窗亦有相同效果。拾級而上，到達四面圓拱的中心，那裡置放著鎮館之寶——《勝利女神像》（the Winged Victory of Samothrace），溫煦的天光讓展示品成為焦點。行至館中盡頭，遇見一個倒立的玻璃金字塔直接插入室內，尖角和地上石材的四角錐體尖角相對而無碰觸，真是顯現結構力的美學。

　　玻璃金字塔早先被認為是令人困擾的前衛設計，但其實「前衛」正代表未來發展的可持續性，留待後世的人察覺建築先知的先見之明。

a｜入口處人群順著圓迴旋梯而下。　b｜玻璃金字塔底下的世界。　c｜四圓拱門中央的《勝利女神像》。　d｜端景倒金字塔式天井。

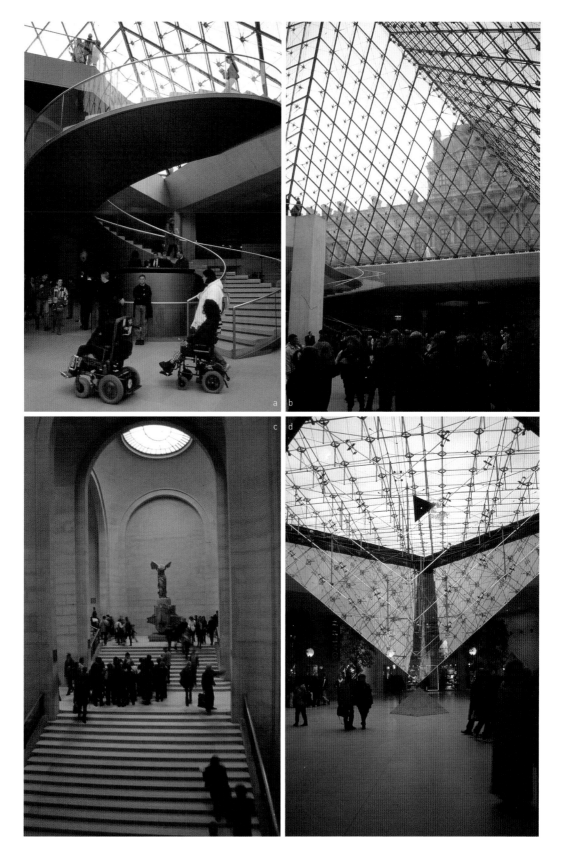

法國里昂　匯流博物館

藍天組

a

　　由奧地利建築師事務所藍天組（Coop Himmelb(l)au）所設計，里昂這座新異面貌的博物館，正位於隆河（Rhône River）與索恩河（Saône River）匯流處所形成的半島，故稱之「匯流美術館」（The Confluences Museum）。它是「知識的水晶雲」（Crystal Cloud of Knowledge），要將知識帶進人類生活中，故如結晶狀的浮雲懸於地表面上，異於正常建築的形體帶來聚焦效果。

　　在建築形態學上，它造型異變、外部貫入崩壞感，最後再整合這多樣性的突變現象。由外觀端詳之，飄浮的雲朵或而金屬體外凸、或而玻璃折板收束，複雜的形體在水平線的控制之下，凹凸有致、懸空而高低起伏有變化，但都還在一種審美觀範疇之內。而懸浮的量體造成地面層變為頂蓋式開放空間，正巧與基地南側的公園結合在一起，與環境呈整體融合之效。

　　入口室內大廳挑高，中央處有一只梭形超級大柱，是由五根鋼柱所聯合圍束而成的中空柱。這柱直達天頂，並成為挑空部分空橋隨意橫展而過的依附體，電扶梯亦由此兩旁斜行垂直上下，單單只是觀看空間感和其中各元素扮演的角色，這入口處的初見面就帶給參訪者無比的震撼。這是時下新式場館的模式。

　　說是「時代新模式」一點也不為過，如果與畢爾包古根漢美術館（Guggenheim Museum）相比，異形外貌、室內挑空天橋橫越、大量自然光灑入室內公共活動空間，以上都極為相似，唯一一小小不同的是古根漢鈦金屬包覆較多，玻璃面只做在金屬板片交疊隙縫處；而匯流則是天頂玻璃罩覆蓋，光亮和閃耀水晶狀之處較多，也完成其所願「水晶雲」的意象。

a｜大量玻璃面使內部較明亮。　b｜玻璃折板如水晶體。　c｜屋頂露台美好景緻。　d｜建築體一樓騰空。　e｜梭形柱為焦點。　f｜空橋依附大柱橫展而過。

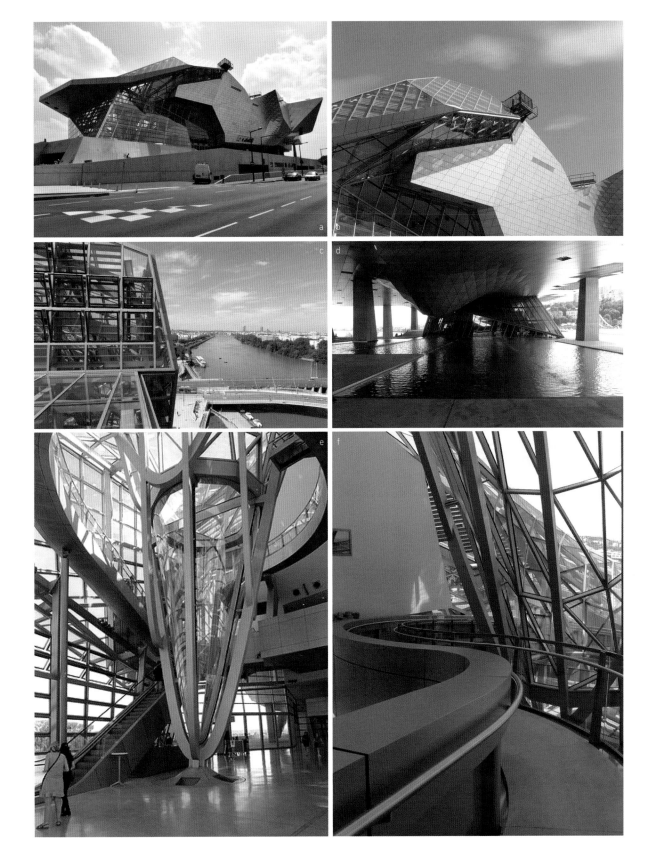

英國倫敦　大英博物館

諾曼・佛斯特

　　大英博物館和法國羅浮宮應算是全歐洲最具代表性的經典博物館，但兩者都有參訪者日益成長以致不敷使用的問題，於是上百年的文化資產展館決定擴建以滿足需求。一九八〇年後，全世界紛紛出現場館增建的現象，但保守的英國人顯然不敢躁進，直到見證法國羅浮宮成功的案例，才讓大英博物館下定決心放手一搏，終於在二〇〇〇年以不同面貌重新開幕。

　　大英博物館一年的參訪者高達六百萬人，解決容量問題的增建部分令人欣慰，因為諾曼・佛斯特（Norman Foster）選擇不破壞原有的建物歷史形象，整體設計不見新添加的有形建築。他的建築概念「大中庭」（The Great Court）計畫，只在各自分散的原有展館空隙院落中，高高架起玻璃透明天頂，這聽來似乎沒什麼了不起，但要覆蓋偌大的場域，其結構設計就成為建築的亮點與巨大挑戰。沒有結構柱而只有橫展的鋼構懸樑，又以三角形框架的玻璃板為組成細胞，重複擴散而形成曲面的大面積頂蓋，簡潔有力。

　　原本的舊館動線複雜窄小，環繞式的參觀動線在大中庭設置後，縮短了參觀者的步行距離，同時也增加自明性，加蓋後的戶外庭院變成室內遊走的動線，也是人群可停留聚集的空間。陽光的投射透過金屬支架，使壁面與地板產生菱格紋影像，大量光線入內，大廳一夕之間轉換為珍珠般的明亮，並得以降低外界氣候造成的影響。

　　其中最具指標性的，還是那圓頂穹窿的閱覽室，這圓形挑高的空間已然成為全世界圖書館的範本。它四周圍繞一圈階段樓梯，直達樓上一處輕食餐廳，參訪者行至於此，能坐下喝杯咖啡，雅趣十足。

a｜原館與圓形閱覽室之間。　b｜空橋連接新動線。　c｜著名的圓形穹窿閱覽室。　d｜位於制高點的輕食餐廳。　e｜大英博物館外貌。

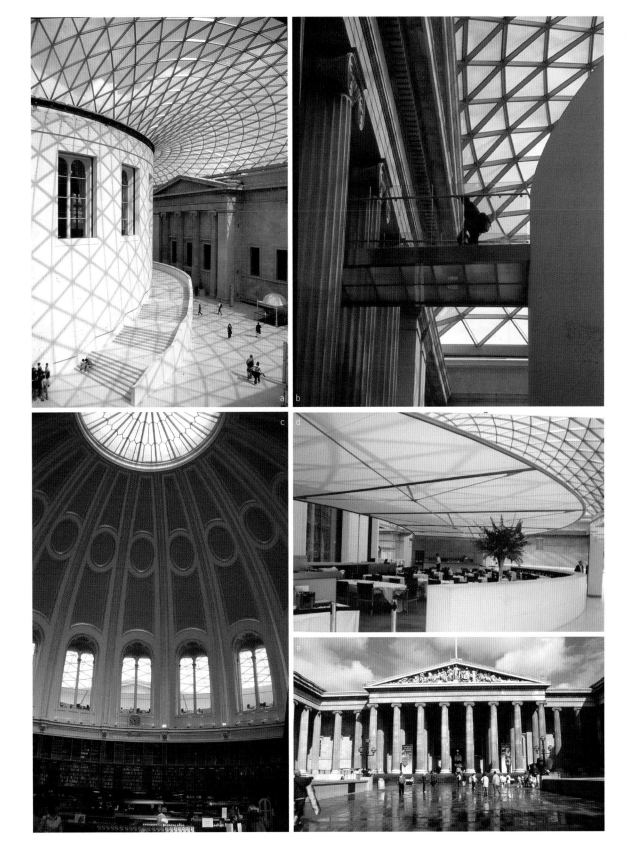

義大利維洛納　古堡博物館

義大利維洛納（Verona）的古堡博物館（Castelvecchio Museum）由卡羅‧史卡帕（Carlo Scarpa）所設計，是現代建築人在學時期都會知曉的人與物，在近代建築史上有其高度地位，至今仍是博物館設計的典範。

十四世紀末，地方自治造就城市即國家的現象，在地的斯卡拉（Scala）家族建立了城堡，古堡就是權力的象徵。後來，這座城堡成為威尼斯共和國的統御軍事學院及軍火庫，十八世紀末期則是拿破崙到北義時的要塞堡壘。一九二三年，由建築師費迪南多‧福拉蒂（Ferdinando Forlati）整修為博物館，但二次大戰時遭到局部毀損，最後於一九五六年，由卡羅‧史卡帕進行修復至現在模樣，於是我們可以看見不同時期的建築材料工法及歷史記憶層層的堆疊。

通過厚重古堡城牆，進入古典花園中庭，史卡帕將它改造成威尼斯式的庭院，並使用微量的東方元素。進入館中，史卡帕則以粗糙石牆與鑄鐵細件的相互對比共築展場空間，自然光由側窗或天窗引入室內，可以見到窗框極細比例的鐵件映在牆上的光影。極重視細部設計的史卡帕，不僅修復原始外牆與拱窗，在不影響原貌的原則下，又在內部做了一層金屬框玻璃窗和銅鐵編織而成的拉門。或有金屬支架的展示台立於地面或靠著牆壁，處處能感受這些新的鐵件細部和幾世紀前的原有鑄鐵構件的一致性。

經過前棟展館，再接著進入側館，由二樓途經一座戶外空橋，忽上忽下、忽而轉折、忽而回首，這時眼前出現了坎格蘭德‧斯卡拉（Cangrande della Scala）的騎馬石雕像。最初於入口處便驚鴻一瞥遠遠看到了，在此更近距離端詳之。兩棟展館的半戶外中介虛空間，置放了最重要的標的物，鋪排過程是一場好戲。

空橋上一尊騎士雕像是全館的焦點，他正是維洛納城市文化記憶裡的斯卡拉，至今仍守護著這座小城鎮。

a｜新置入口大牆與舊牆。　b｜保留數百年古蹟文物再利用。　c｜端景編織金屬格柵門。　d｜空橋行徑所見雕像。　e｜展間引進自然光。

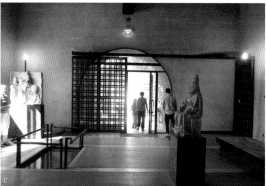

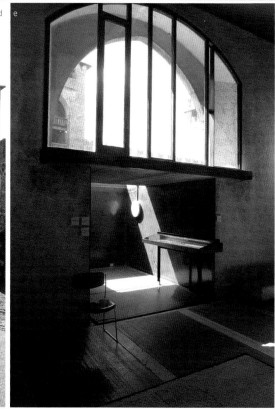

德國科隆　科倫巴藝術博物館

彼得・尊托

　　德國科隆科倫巴藝術博物館（Kolumba Art Museum）由一座一八五三年的哥德式教堂修建而成，位置就在全歐洲最高的哥德式教堂——科隆大教堂（Cologne Cathedral）不遠處。它在二次大戰的戰火摧殘下成為廢墟，後來透過舊遺存物的整修再利用，並增築了新量體，得以將千年前羅馬天主教區所遺留下來的藝術品轉為新式現代展館。

　　彼得・尊托（Peter Zumthor）保留了遺存下來的沿街殘破牆面，在大街上依稀可見原貌，再利用手工青磚填補破碎之處，由於青磚與原石塊質感類似、又可相互融合，令新與舊展開了對話。這看似簡單之作，難度在於如何增築三層樓高量體的新展示館，設計勢必要在結構承載力的補強上大費周章。於是高層部分明顯可見橫帶實體環繞，那是新置入的鋼樑所在，而青磚部分是雙重牆面，細長的鋼柱隱藏於兩個皮層之間，經由磚的遮擋，外表完全看不見垂直的實體線條。

　　彼得・尊托在原廢墟入口處內部保留了原圓拱，再向外新築外凸量體，變成屋中屋的形態，也成為新教堂的所在。一旁則是較小的告解室，正中央立著一座藝術家所做的懺悔樹，端景壁面黑色石牆上雕刻的圖騰是原有玫瑰窗的圖像。另一入口走進的是舊教堂主要大空間，此處有兩幀動人畫面是本案最重要的亮點：一是交錯堆疊的青磚，其所留設的虛透隙縫處主要朝向西和南面，下午陽光慢慢轉移、滲透進入室內，一地斑駁；二是為看出地面層所留下的舊建築基礎、殘垣斷壁，於是在半空中架起了「之」字形遊走的空橋，不規則地穿越新結構柱，原建築殘留的紋理因此一目了然。

　　立面舊影像嵌在新磚牆上，是一幅展示於大街的中世紀畫作；巨大聖殿裡的微弱戲劇性光點，點燃了內部重生的靈魂。

a｜保留古老教堂舊牆面。　b｜新砌而堆疊交錯的鏤空青磚牆。　c｜新建小教堂。　d｜大教堂廢墟內增建的小教堂。　e｜木棧橋呈「之」字形穿梭於廢墟之間。　f｜雙重磚牆間新鋼柱依稀可見。

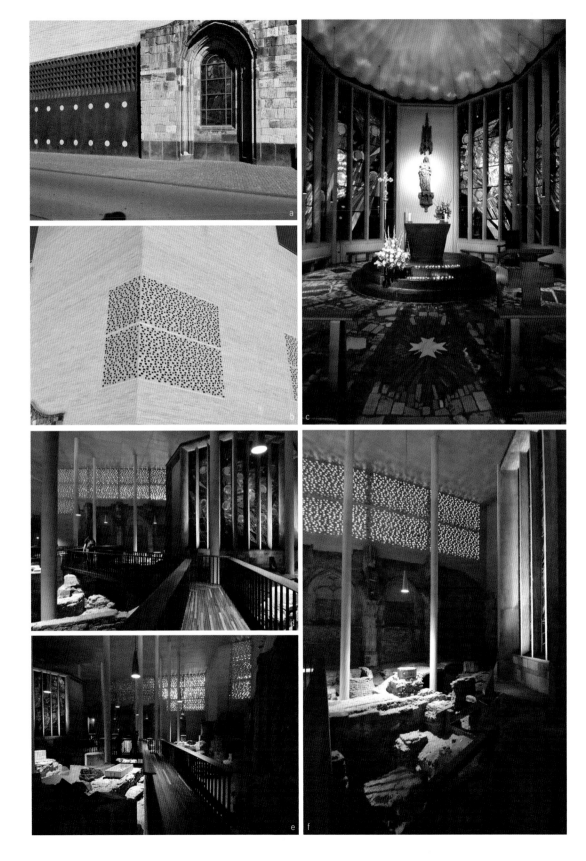

德國柏林　新博物館

——大衛・齊普菲爾德

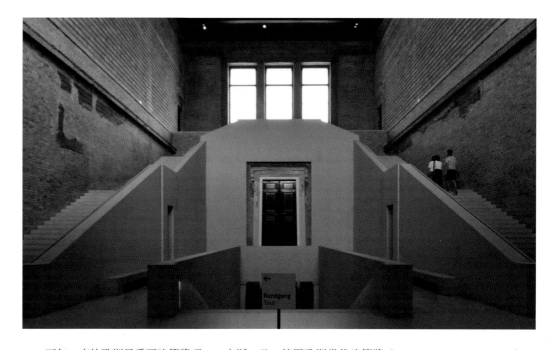

兩年一度的歐洲最重要建築獎項——密斯・凡・德羅歐洲當代建築獎（Mies van der Rohe Award），於二〇一一年頒獎給英國建築師大衛・齊普菲爾德（David Chipperfield）修建的「德國柏林新博物館」（Neues Museum）。原博物館建於一八四一年，無奈在二次大戰中遭受嚴重損毀，成為一座廢墟。它的考古修復遵循《威尼斯憲章》（The Venice Charter）的原旨：要保留遺存物，並且新添加的部分應使用不同的材質進行修復，忌諱模仿，須顯示出修復的真實性，將舊的事物保持延續，令新的事物可以與之呼應。

外部修復主要呈現在東邊和南邊的柱廊上，原始殘留的沿街側廊為方柱，博物館正面的二十四溝圓柱和主體牆身面，亦保留舊殘骸並加入白水泥填補了縫隙，新舊之間可以明顯看出相互關係。

內部修復最顯而易見的是正門的大樓梯，雙側踏階往上在中央處會合而至二樓，中央則向下延伸至地下室。舊牆主要為紅磚造，而新造的梯又刻意敷上白水泥，呈現極簡現代風，這古樸的紅磚和現代的白水泥理應不在同一個時空背景，但在此處卻激盪出火花。另外在古棺槨展示廳中，由於加蓋玻璃中庭偌大的挑高空間設計成「屋中屋」的概念，因此展示場就像在一個大亭子裡。原來的中庭現今也成為展覽品之一，四面舊牆上的浮雕便是藝術品。而展示古希臘神話的太陽神希利昂斯（Helios）雕塑的獨立空間，四周壁體基座敷以白水泥，中段以上以原始廢棄磚和現代手工磚，砌成一個較高聳比例的穹窿，另外再加上新的間接光天窗，使室內氛圍極為動人。

古蹟修復即整舊如舊，新的縫合劑要有其自明性，大衛・齊普菲爾德的拿捏恰如其分，沒有絢麗的設計手法，只有忠實還原先賢的智慧。

a｜前後段新舊方柱廊及天花板飾樣。　b｜修復後的新博物館。　c｜原始遺跡和新材料交界處。　d｜尖拱頂加置新天窗。　e｜舊交叉拱。　f｜新交叉拱。

德國柏林　詹姆斯·西蒙博物館

　　德國柏林被施普雷河（Spree River）兩條支流環抱而成一小島，又稱「博物館島」，是全德國文藝氣息最盛、博物館最集中的地區，構築成一座文化衛城。二十年來，英國建築大師大衛·齊普菲爾德在這做了完整的規劃，包括整修五座因二次大戰而遭受嚴重破壞的博物館築體。正當一切都看似完備之時，這才發現了博物館島不缺展館，所缺的竟是整座島的門面，於是詹姆斯·西蒙博物館（James Simon Gallery）於二〇一九年落成了。

　　博物館島的入口是一座白色如希臘帕德嫩神殿（Parthenon）、屹立於運河畔的建築，其功能除了門面之外，主要是透過地下一樓處連通新博物館，再由二樓處連接舊博物館（Altes Museum）。右側細長的方柱廊接續著新博物館的正方柱迴廊，與鄰居相毗鄰，建築由一樓大階段直上二樓入口，旁邊向前伸展而出的虛透方柱長亭，是個眺望四周自然環境和世界文化遺產之眾博物館的最佳位置。入口大廳側旁，方柱長亭後方是一間容客量大的咖啡館，解決了博物館島休憩空間嚴重不足的問題。高低不一、層次分明的白色列柱，由九公尺高、三十公分見方的七十根細長柱共同組成，懾人的氣勢使它成為島上的新亮點。

　　內部空間偌大的門廳，提供新博物館疏散進出人潮的所在。大廳之外大多為動線空間，或上或下連接著新、舊博物館，亦成為兩者的新門廳，在社區總體營造的觀念中，起了帶頭的作用。

　　詹姆斯·西蒙博物館的角色原本只是博物館島的門面，看似缺乏展示功能的建築卻有其重要使命：在博物館的眾多參觀人潮中，人們不再行色匆匆，這場館是個大客廳。於新式博物館而言，建立人與人之間的交流場所是重要課題。

a｜運河切割博物館島的門面。　b｜新柱廊延續新博物館的舊柱廊。　c｜戶外大階段上至入口。　d｜方柱廊高低層次分明。　e｜二樓處連通舊博物館。

德國柏林　德國歷史博物館

——貝聿銘

　　德國柏林歷史博物館（German Historical Museum）成立於一九八七年，同時也是柏林建城七百五十週年。現今欲增建的新館築於二十世紀末，並決定拆除一九五九年整建的北側舊館建築，增建新空間成為主要入口，與舊有的剩餘部分相互連結。

　　基地是三面狹小的巷弄，新舊之間隔著小巷，以二樓空橋或地下通廊連接新舊館。新擴建部分一眼即能辨識出貝式博物館的手法：首先是三角形平面，再來是大型懸挑圓螺旋梯呈現的結構美學，這旋梯在法國巴黎羅浮宮和卡達杜哈伊斯蘭博物館（Museum of Islamic Art）都有類似的效果。建築全體以大面玻璃覆蓋，內外之間的虛透狀態使得視線得以穿透，而其透明材質又將附近環境的十八世紀巴洛克時期古蹟映於玻璃牆上，現代材料和古典畫面相互交疊，是新舊組合的最高境界。

　　入口旁一只中空圓錐形的梯結構，四周懸挑而出、踏板再外覆弧形玻璃，其建築的雕塑性強。玻璃盒子內部是個大挑高的空間，下挖至地下室以採光，二、三樓則逐層退縮，由電動手扶梯連通上下，並有空橋經大石牆圓洞孔之處凌空而過，是個能觀看他人的趣味性場所。空間裡的人潮不斷流動，透過手扶梯、空橋、螺旋梯等載體，近似未來派的動感，而這些都依存於貝聿銘傳統的三角形平面架構中，具有貝式的自明性。他的建築手法是將整個玻璃罩覆蓋於舊館的中庭，明亮的光線是設計上主要的訴求，顧及擴建案大部分為公共交流空間，容許大量陽光進入室內，讓寒帶地區的建築得以與光共同依存。

　　透明的玻璃建築匿蹤於古蹟環境中，古蹟的映像投射於玻璃板成了幅畫。尊重古典的同時也發揮了現代設計，名符其實的「新舊交融」。

a｜弧形玻璃反射周遭古典建築。　　b｜圓梯天窗。　　c｜連通二至三樓的圓懸挑梯。　　d｜電動手扶梯、大階段、空橋等動態元素，呈現出未來感。
e｜室內大階段直上二樓。

瑞士巴塞爾　維特拉園區

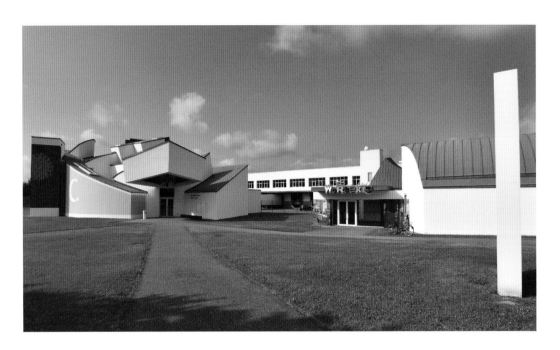

　　維特拉（Vitra）是國際知名傢俱品牌，製造商為了使生產、展示與銷售為一體，故延請眾普立茲克獎大師集體參與創作設計，塑造出維特拉園區（Vitra Campus）。原本只是傢俱業的展館，不料園區分棟建築陸續完工，買傢俱同時看建築反而變成休閒活動。事實上，朝聖大師作品的人比買傢俱的人還要多，於是維特拉園區成為全世界第一個收藏大師建築的戶外博物館。

　　園區內較早完工的是法蘭克‧蓋瑞（Frank Gehry）的椅子博物館，而後誕生的是札哈‧哈蒂（Zaha Hadid）的第一棟處女作（即園區後方的消防站建築，但現今已不使用了）、奧瓦羅‧西薩（Alvaro Siza）的工廠、安藤忠雄的會議中心，SANAA的妹島和世也在二〇一二年加入行列。除此之外，赫爾佐格與德穆隆（Herzog de Meuron）替園區做了兩個空間：一是經典傢俱的販賣區（較像珍藏室），二是現代傢俱旗艦店（較像博物館）。園區內的多樣性尚不只如此，主幹道上有型的空橋、圓形旋轉梯瞭望塔，還另外置有鏡面不鏽鋼打造的機動咖啡車，其形、其材質怎麼看都像是一件金屬創作雕塑，以上各節點皆為設計界爭相目睹的作品。

　　在此我們可以看見解構主義大師法蘭克‧蓋瑞和札哈‧哈蒂的初期作品，和現在的風格不太一樣，這裡像是業主給當時看好、具備潛力的新銳建築師一個實驗的舞台，園區中蓋瑞和哈蒂的小品建築樣貌都是現今鉅作的原型。尋根溯源，建築的發展就在此處產生，有了伯樂，寶馬才能出線。

　　當然，其中最動人的典故是札哈‧哈蒂設計的消防站，當時一堆理想性的創作方案都未能付諸實行，若無維特拉園區給予她處女作的舞台，也許其作品不會那麼早即受人矚目。維特拉園區早期是培養菁英人才的「農場」，而今才成為大師作品的展場與典藏館。

a｜法蘭克‧蓋瑞的小博物館。　b｜札哈‧哈蒂設計的消防站。　c｜奧瓦羅‧西薩設計的工廠與空橋。　d｜妹島和世設計的傢俱廠房。　e｜赫爾佐格與德穆隆設計的維特拉展館（VitraHaus）。　f｜行動咖啡車。　g｜瞭望台。

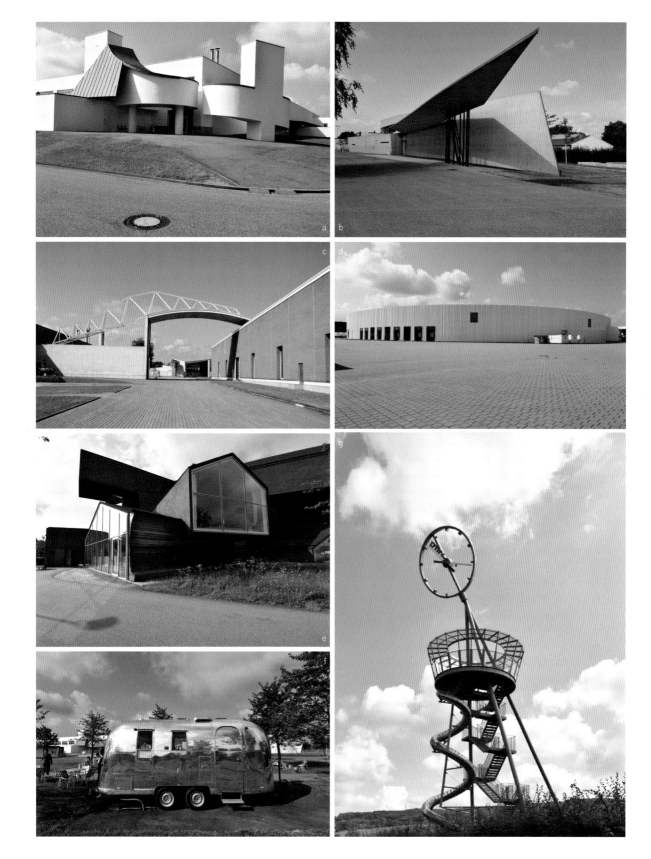

丹麥哥本哈根　海事博物館

──BIG

離哥本哈根不遠的赫爾辛格（Elsinore）有一座建於一四二〇年的克隆堡（Kronborg），是聯合國教科文組織（UNESCO）的世界文化遺產，其重要地位在於它是莎士比亞（William Shakespeare）名作《哈姆雷特》（*Hamlet*）的故事場景。這座古堡旁的赫爾辛格造船廠船塢經過改建再利用，於二〇一三年啟用，成為現今的海事博物館（Maritime Museum of Denmark）。由丹麥國際級建築師事務所BIG（Bjarke Ingels Group）所設計，曾入圍二〇一五年歐洲建築最大獎項——密斯‧凡‧德羅歐洲當代建築獎最後五強，而轟動全世界。

建築設計的概念有點離奇，現場幾乎看不到任何建築物。建築師利用船塢兩側，切開厚達一點五公尺的壁體向內而築展示空間，兩側又以斜坡空橋「Ｖ」字形連接，於是空橋上方便成為進入博物館路徑的斜坡道，由地面層向下斜行跨越挑空的戶外船塢，遇端點再迴轉而尋見地下一層的入口大廳。簡而言之，地下空間裡的斜行空橋是重要建築元素，垂直連結不同樓層，而且因直接進入地下空間，地平面以上完全看不到任何建築。

由室內空間分析結果，凡在船塢壁體內側的皆為平面展示空間，凡在虛空船塢內穿梭兩座超尺度空橋的皆為斜面地板。因此入口大廳賣店、內部展示空間、輕食區咖啡館都是正常的平面空間，而較有趣味的斜面空間則作為兒童互動遊戲區、開放式階梯狀演講廳。建築最精彩之處，應是遊走於兩座斜行空橋，參觀者可以在不同高度遞次之下，近距離觀看斑駁紅磚的老船塢舊壁體。另外，最下層的輕食區在壁體外增築而出，內部牆壁即是舊有船塢紅磚，讓人可以更貼近它。

舊的遺存物厚重、堅硬如昔，新的空橋植入的物件則輕盈優雅，富含時間感的老牆和現代設計聯合創造了一個不同凡響的立體新世界，簡單卻層次豐富。

a｜「Ｖ」字形空橋懸浮於船塢底板上。　b｜憑藉空橋可近距離看見舊船塢的斑駁牆面。　c｜咖啡館內牆為舊船塢壁體。　d｜階梯教室樓板一路而下。
e｜斜空橋地板成為階梯教室。

卡達杜哈　卡達國家博物館

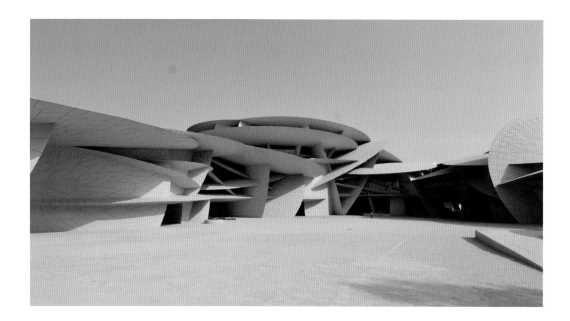

繼阿拉伯阿布達比羅浮宮分館（Louvre Abu Dhabi）飛碟建築的驚人之作，讓‧努維爾設計的卡達國家博物館（National Museum of Qatar）於二〇一九年誕生了，把博物館建築與仿生學技法表現得更加淋漓盡致，可說空前也可能絕後了。

建築另名為「沙漠玫瑰」，設計靈感來自於沙漠地域性：沙漠大地之下，地下鹽水層的結晶狀形似玫瑰，當風吹起表層細沙，下方的玫瑰狀結晶體便一一現身，彷若從沙漠地底長出一朵朵玫瑰花一般，自然界出神入化的奧妙也成了杜哈沙漠地域性建築形態的另一種詮釋。

取材於大自然礦物的原始結構，讓‧努維爾使用了五百三十九片大小不一的圓盤為牆及屋頂的元素，垂直、水平、斜插交織成前所未見的仿生面貌。整個配置動線長達四百公尺，建築高三十公尺，其間又連結了居中一九〇六年的宮殿遺跡，共同圍合形成一偌大中庭，並連結成一長串玫瑰。

內部分為十二個展館，均由土黃色圓盤虛透隔出不同空間，這些圓盤以玻璃纖維混凝土包覆，並加入土黃色色粉，呼應杜哈沙漠地域的特色。垂直圓盤除了作為大屏障，竟也能同時成為大銀幕，影像投映於巨大圓盤上，為展館做出聲光的表演，這是建築師的室內設計和專業廠商共同整合而成的成果，精準度極高。另外，水平式圓盤留著縫隙、堆疊出虛透外牆再加上玻璃，向外延伸的圓盤變得像極誇張的深凹窗，陽光穿透於此因而減弱了光線，也讓室內感光度溫馨而柔和，氣氛更加宜人。

當西方現代建築思維模式要置入完全不同文化的中東地區，讓‧努維爾須觀察地區環境的宏觀條件，「沙漠玫瑰」便是地域性仿生學的魔幻呈現。

a｜現實中沙漠下方的沙漠玫瑰。　b｜進入圍合中庭。　c｜圓碟片相交形成的虛實面。　d｜垂直圓碟成光影屏幕。　e｜內部光線因水平深圓碟片而減弱。　f｜宮殿古蹟上方的新建築。

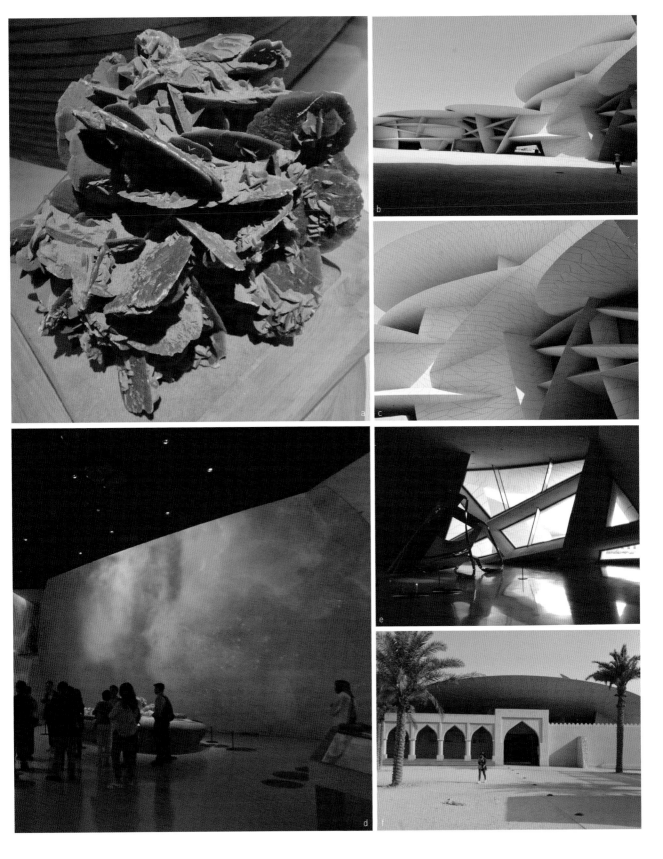

卡達杜哈　伊斯蘭博物館

　　二○○八年開幕的卡達杜哈伊斯蘭博物館，是普立茲克建築獎得主貝聿銘的封筆之作，當時貝先生已經高齡九十一歲了。伊斯蘭建築文化的精髓，燦爛奪目的陽光和土黃色的沙漠地域性特質給予其養分，融合貝氏幾何圖形的中心思想，終於完成了其迷思之旅的產物。

　　正如海上行宮，以空橋自陸地跨過海灣而遺世獨立。正交的行進空橋路線在趨近建築本體時，突然轉了十五度的角度，原來是為了使軸線面向聖地麥加。橋上羅列成排三十公分高的地底燈籠，引領人進入博物館。建築形式的構成由平面決定，幾何圖形中的八邊形、正方形和圓形逐層堆疊出一高塔，成為離岸的地標。建築中軸對稱幾何平面顯得嚴謹而環環相扣，保持其神聖莊嚴性。

　　博物館入口前方便是貝氏招牌設計——雙螺旋懸挑大圓梯，無柱支撐顯現其力學之美。圓梯上方的採光天窗為館中最高點，這高塔穹窿為七層八角形交錯堆疊而上，光束向下照射有如萬花筒般神奇的面貌。挑高的中央大廳則建立起崇高莊嚴的神聖性，其間二、三、四樓又有空橋穿越連接左右兩側展間，這橋以結構玻璃的系統製成，輕盈的鋼構骨架和強化玻璃半透明的視覺，為空間帶來動感，最後視線落於端景的極高落地長窗，直接面向海景。

　　伊斯蘭博物館的幾何平面對稱外型簡潔有力，內部空間的鋪陳富有層次：從不高的入口進入高聳大廳，上有八角穹窿、下有雙螺旋懸挑大圓梯，挑空橫向伸展的空橋凌空而過，最後視線落在四十五公尺高再探出的波斯灣美景，外有型而內富層次。

a｜幾何形體堆疊而成的建物。　b｜入口即見雙半圓懸挑樓梯。　c｜圓梯、圓燈及八角圖騰。　d｜自樓梯仰視天花板及穹窿。　e｜二、三、四樓有空橋橫過。　f｜貝先生最鍾意的四十五公尺高長窗。

日本大阪　狹山池博物館

安藤忠雄

　　「溜地」即現代人所稱水土保持設施的滯洪沉砂池，日本最老的溜池是兵庫縣的狹山池治水工程，在鎌倉時代就有的水利工程設施歷史可追溯到西元七世紀，在當地是農業用灌溉設施，其遺跡出土之後在原址建了博物館，以利後人參考古人的智慧。

　　依安藤忠雄遊賞路徑的慣例鋪陳，狹山池博物館（Osaka Prefectural Sayamaike Museum）的參觀者會先經過兩棟建築中間的下沉水域空間，瞬時兩旁瀑布紛飛而下，好似摩西分開水面過紅海的畫面。透過一水上浮橋，伸手就可摸到瀑布之水，水滴在此刻產生了兩個作用：一是降低現場溫度，二是讓人聞到水的氣味。人在未進博物館之前便領略了安藤式的陽光、空氣、水元素的洗禮，不禁被這神奇空間給吸引，想多停留一點時間遊賞。水的盡頭是一圓形廣場，安藤慣用的建築附加元素在此出現：懸挑的空橋可遠眺、斜坡道向心性地繞上下、圓形素淨的清水混凝土牆包圍出一廣場，形成強烈內聚性的可停留空間，這是安藤「遊賞」的第二部曲。

　　轉進博物館室內，長長的方柱廊道上，或有出挑平台，下方是斜坡道連接上下層，目的就是藉不同的高度，看見展示品的不同細節。最重要的展示品是那出土的堤體斷面，順著一斜坡道平行而過，由低而高看見昔日水利工程的技術，領略古人的智慧。

　　狹山池博物館擁有兩項安藤忠雄較少見的創舉：一是建築主體外觀採用鍍鋅鋼板（日本稱之為亞鉛板），鐵灰色的金屬質感搭配清水混凝土十分恰當；二是兩面雙夾而成的瀑布峽谷，誠如「狹山池」字眼，其空間、其聲響皆獨具魄力。

a｜浮橋引人通過大片水域。　　b｜從地面層步入地下層。　　c｜中軸端點為長形平台，位於圓形廣場之上。　　d｜治水的土堤遺跡。

日本大阪　近飛鳥博物館

安藤忠雄

　　人們在大阪南方發現了「飛鳥時期」（日本的歷史階段，指稱政治中心位於奈良飛鳥的時期，約為西元六、七世紀）的古墳場，主要是聖德太子墓跡、政治家小野妹子的墳等兩百數十座。這山谷間的古墳群地理環境極佳，有池、有森林、亦有平原草坪，安藤忠雄要在此設計古蹟博物館，看來對這風水寶地應有些回應。

　　一個敷地[1]不小的案子卻只見一高塔，其他建築都匿蹤了，這景觀式的大階段應是安藤一輩子以來所做過最具規模的階段，大尺度使人都變渺小了。首先，順著直牆而行卻不見主體，然後向水池行進而折返，一回望即是大階段直上天際，先不上大階段而向右前方一只緩斜坡道行至半圓形小廣場入口。進入博物館後，上塔樓而走出戶外，便見那偌大的階段開闊無比，順著階段緩緩而下，或坐或站，看前方美池樹林，或休憩或冥想。

　　巨大階段下方是暗沉的「闇」空間，寬廣的內部平面空間，四周為方柱廊道圍繞著高塔挑空部分。三十公尺的高塔「黃泉之塔」，其實就是遺跡尖塔的所在，在館中下層可以看見塔的底座，樓上迴廊可見上部尖塔，挑空裡突然橫過一空橋，讓我們可以更靠近它，不同位置卻都以古蹟為主迴繞著，由高低各處端詳之。而塔頂天光直射而下，忽現一道光芒，室內氛圍突見驚奇。

　　近飛鳥博物館（Chikatsu-Asuka Museum）給人的第一印象，絕對是那史上最大的階段，這強烈的概念當然有它存在價值的訴求：一是在高點看池子、樹林、春櫻、夏綠、秋紅；二是適合戲劇祭、音樂祭表演的所在；三是建築變得無形體了，若還有，那只不過是座小土丘遺址遺跡而已，此即設計的最高境界——大地建築。

1｜敷地：已安排建築計畫的特定土地。

a｜經弧牆轉折後見主體。　　b｜黃泉之塔。　　c｜天光下，滿室閃耀。

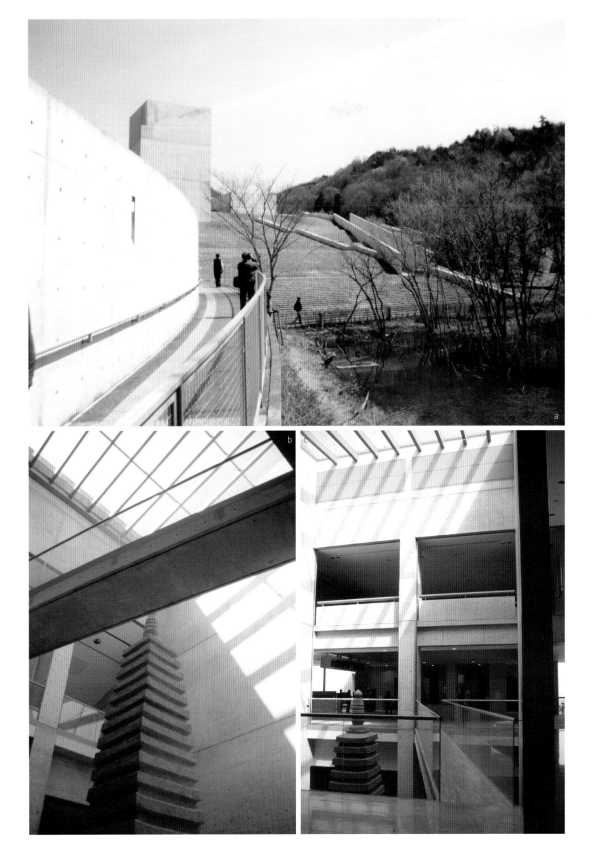

日本熊本　裝飾古墳博物館

安藤忠雄

　　位於熊本北部山區的熊本縣古墳場建於西元四至七世紀，為全日本密度最高的古墳群。此處的古墳建物諸如土丘內壁飾以彩繪形式創作，而石棺卻相當單純樸素，後人也在此發現不同類型的古墳：後圓墳和雙子塚，從中可見單純的幾何學和自然力的抽象化，證明古人的創造力已懂得運用幾何學原理造墳。

　　安藤忠雄在出土場域設計了裝飾古墳博物館（Kumamoto Prefectural Ancient Burial Mound Museum），館址就在遺跡旁，由遠處停車場一路趨近，忽見一「L」字形擋牆，亦聽到流水聲，轉身進入牆背側才見到牆上水瀑，又見一大階段的兩側設有光塔（是為樓梯間），順勢爬上階段之頂的展望平台，隨即發現前方的古墳土丘遺址。之後，再順著安排好的斜坡道往下迴轉進入大廳，斜坡道為長形玻璃盒子，這緩降的動線充盈了明亮的陽光。

　　為呼應古人對幾何學的理解運用，安藤的幾何學採一圓形虛中庭與一層高長方形量體相交，而斜坡道的反折點便是圓心。進入室內後，天光仍不時自上方乍現，往外跨出、進入圓形中庭的戶外展示場時，圓弧牆的包圍感貼近人性尺度，不僅具戶外展示功能，若在此小憩片刻亦是快適空間。

　　熊本裝飾古墳博物館算是小品建築，我雖早已忘了有何博物館的展示物件，但如今回想在這博物館到底看見了什麼，仍對經歷了一場安藤式的遊賞戲局印象深刻，從趨近聽聞水聲、進入才見主體、爬升忽見古墳、緩降斜坡轉折、入內光芒乍現，到最後圓庭的圓滿緩和，心境隨之起伏，高潮迭起，而大階段上展望古墳場的土丘是最絕妙的一刻。

a｜大階段採光高塔。　　b｜展望平台見古墳遺址。　　c｜順斜坡道而下。　　d｜圓形戶外展示場。　　e｜無處不天光。

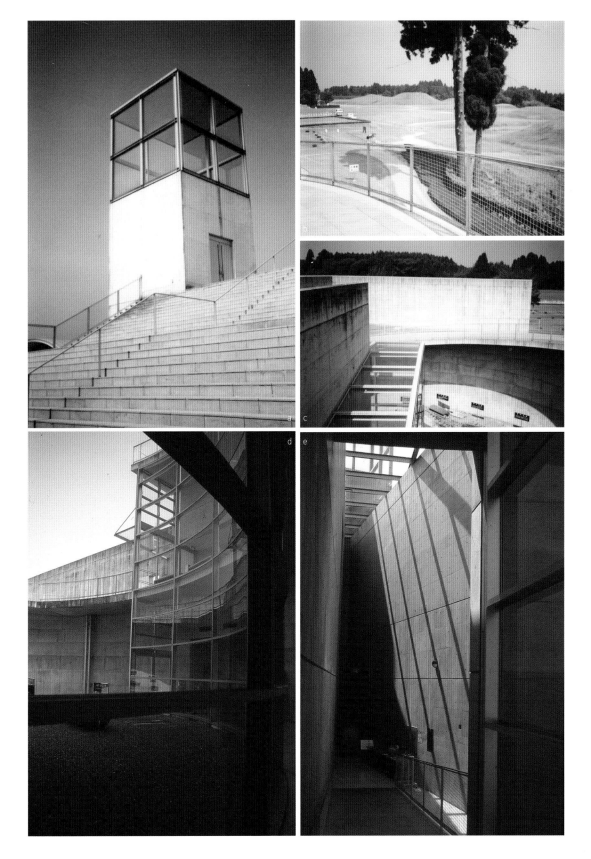

日本熊本　玉名市歷史博物館

毛綱毅曠

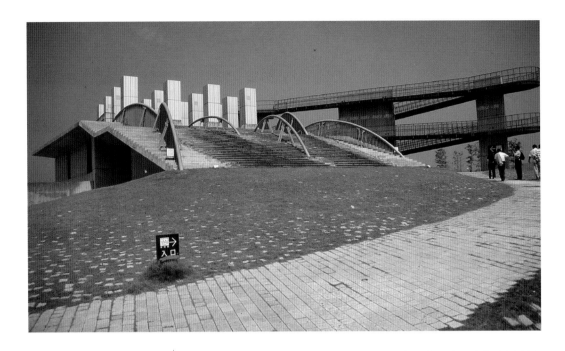

　　毛綱毅曠深受幽浮於六甲山出沒的憧憬影響，對大自然的玄祕世界一直念念不忘，也對幽浮所產生的音與光有莫大執著，以對此的研究心得作為玉名市歷史博物館（Tamana City Historical Museum Kokoropia）設計的理念——「光與音的對位法」。

　　佛學家用量子論和相對論所得結果，在人意識裡發現「光的粒子」，其信息以七個階梯使粒子、原子、分子經過物質化後進入人間。而胎藏界（佛教對眾生含藏的理性之喻稱）由外而內，依序為文殊院（信息）、釋迦院（心意識）、遍知院（共振）、中台八葉院（中心）、持明院（光）、虛空藏院（空間）、蘇悉地院（形象），是七個階梯核。

　　莊子在《齊物論》說，宇宙有三音：即天籟、人籟、地籟。天籟是外太空惑星之音，像是宇宙造化以固有的音組成的天然交響曲；人籟是人自身器官所發出之音，如母胎裡小生命的胎動之音、血脈和心臟跳動之音；地籟則是指大地、山脈、河流、風、竹林之音。而天音如琴十三絃，地音如瑟二十五絃，於是博物館內部有三十八對柱子，天地的十三琴、二十五瑟之絃在廳裡響起，變換流轉。

　　館內有一個屬光的大圓盤和一個屬音的方形基壇，地面大階段拉出長而寬的踏階，讓人可自由上到抬高的圓盤和方形基壇，具有大地建築之感。至於「光與音的對位法」，光的音如光柱，有雷光閃才帶來聲音響，成對而現成為地球音。圓盤上的十六穴，由下投射向天形成光束；方形基壇上的四角台有十六根柱，各自發出響音。於是，這一陰一陽、一光一音相互結合成為完美配對。

　　光與音的對位法詮釋了歷史上自然界的生態變化，也暗示幽浮在當地人心中存在的謎，由於毛綱毅曠詮釋得太過抽象，這下成了謎中謎。

a｜方形基壇的十六根方柱。　　b｜地面寬敞大階段。　　c｜可發出聲音的十六柱列森林。　　d｜可發出光束的圓盤十六孔洞。

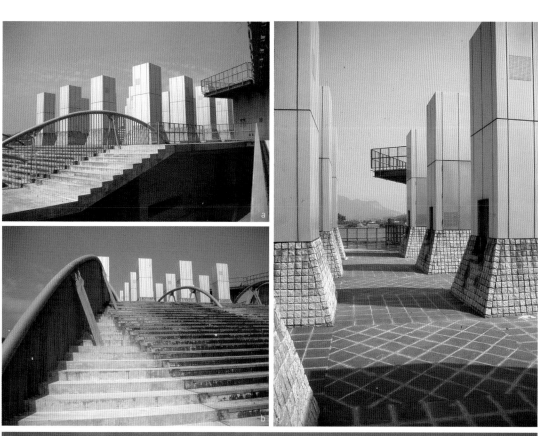

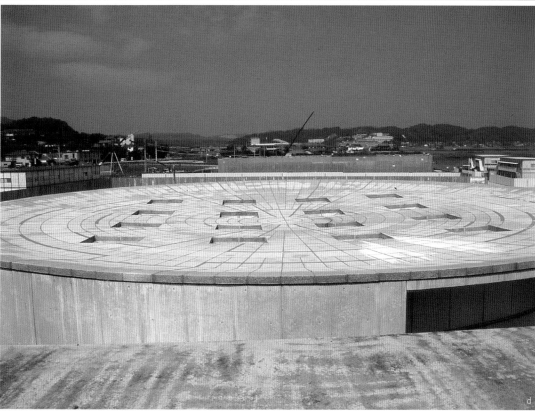

日本兵庫　西脇市經緯地球科學博物館

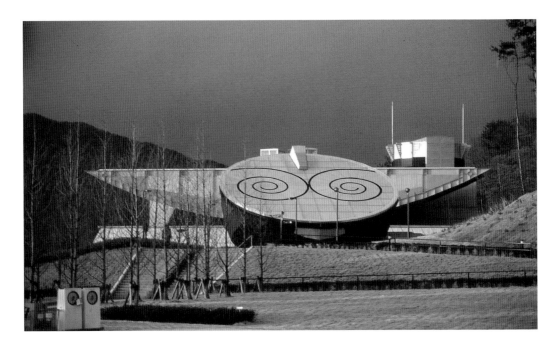

　　日本兵庫縣六甲山是個神祕之地，近數十年已有多次傳出目擊幽浮的事件發生，因此在這東經一百三十五度、北緯三十五度的西脇市成立了「經緯地球科學博物館」（Nishiwaki Earth Science Museum，原為幽浮博物館），這裡亦是建築師毛綱毅曠和藝術家橫尾忠則的故鄉。順道一提，位於北緯三十五度的地方，還有英國格林威治和日本明石市立天文科學館。

　　源於結天連地的地球之臍，博物館採用了希臘德爾菲神殿（Delphi）的世界臍石複製品為鎮館的象徵物。館中有兩位藝術家協力打造了兩件玄奇的作品：一是法國建築家帕特里克‧伯傑（Patrick Berger）設計如長槍的四柱，中心嵌以琥珀石，搭配四周流水，象徵經緯度每百年移動一點五公尺為一個基準單位；二是日本藝術家橫尾忠則所設計的十二根鋼柱，柱上十二星座雕像象徵地球之外的黃道十二宮，在主館後方的方庭中，這星象學的原理變成了戶外雕刻展場。

　　建築師毛綱毅曠的設計亦屬玄祕主義，抽象的幾何形體代表宇宙各天體運轉的現象，如半地球狀的天球劇場表示地球自然文化、半月狀的展示廊有氣象科學的功能；地表圓盤上的星宿分布圖是黃道十二宮，代表聖域；圓塔天文台則是宇宙科學教育場所……半球體、半月體、圓盤或圓塔各自具備功能，亦擁有各自象徵意義。漩渦式的織錦畫、巨大望遠鏡和德爾菲的臍石成為本館三位一體的神聖象徵，自然是鎮館之寶。也因說法比喻甚多，故在各離館的形式上創造了多樣性。

　　一個地球科學博物館應讓民眾淺顯易懂，但思路奇特的毛綱毅曠卻給了參觀者難解的答案，玄祕幾何量體的交織組合令人感覺新奇，但在試圖解讀建築師的說詞後，我更迷惘了。

a｜半球體天球劇場。　　b｜圓塔天文台。　　c｜十二星座雕像。　　d｜圓盤星宿十二宮代表聖域。　　e｜後院藝術庭園。　　f｜內部展示空間。

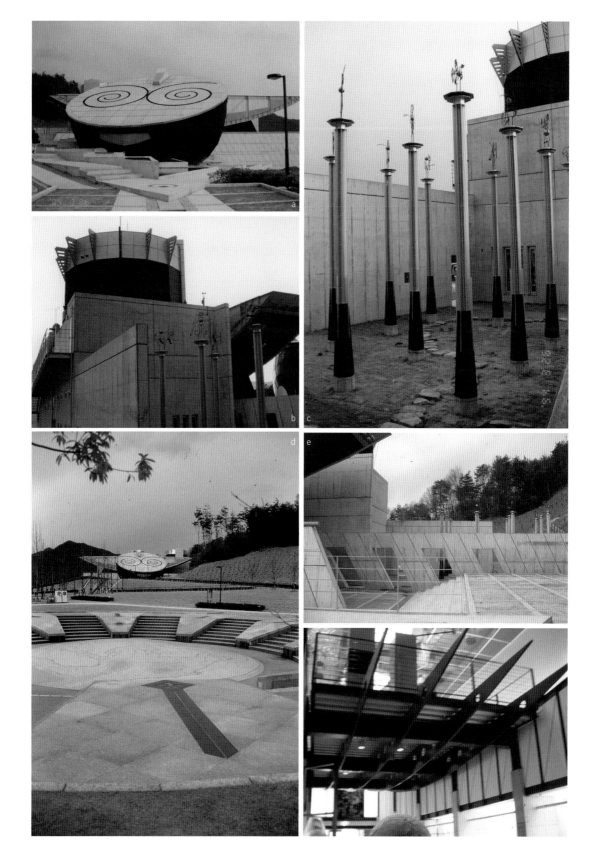

日本東京　法隆寺寶物館

谷口吉生

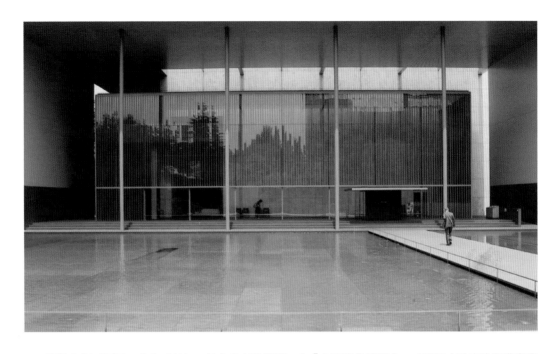

　　明治六年（西元一八七三年），日本東京舉辦第一次「內國勸業博覽會」（即日本政府為促進產業發展、增加出口商品所主導的博覽會），為此選定於上野公園建立了東京國立博物館東洋館及表慶館。表慶館建於博覽會舉行前一年，它是由片山東熊所設計的文藝復興式建築，屋頂採用的青銅是明顯標的物。一九九四年，谷口吉生在表慶館後方再建法隆寺寶物館（The Gallery of Horyuji Treasures），透過增建予以擴充新功能。

　　寶物館成立初衷是基於保存，自明治時期廢佛毀釋運動，至關東大地震及二次世界大戰，許多國家寶物泰半毀損，故保存是第一要務。基於保護與展示功能，法隆寺需要二元一體的設計方案，做出前後上下的區分關係，建築也須隨機能而有不同面貌的呈現。地面層以上及前側是入口大廳及接待區，由於是開放式空間而得透明輕快，故採大量挑高落地玻璃窗求得自明性；地面層以下及後方多為保存區，閉鎖式空間須遮斷外界的干擾，故以大石牆暗室處理，避免國寶遭二度傷害。

　　建築的表現由上述機能需求而形貌有所差異，正面大玻璃外側的出簷金屬板下是細鋼柱，內側是縱向格柵，中介了戶外簷下停留處和內部入口的緩衝空間，展現通透朦朧的視野與輕快明朗的皮層，金屬垂直細格柵則顯露新式和風性格。建築前方的偌大淺水池偶有行人穿越橋而過，親水性高，聲感、皮膚感觸也稍有不同。鏡面水池倒映著寶物館自身，是極美的畫面。

　　然而最高潮的亮點一般人難以發現，即挑高兩層樓玻璃的鏡射令前方古蹟表慶館入了鏡頭，活生生印在玻璃上。這棟現代建築的立面就是一張畫布，畫上的是明治時期古遺存物。

a｜正面出簷鋼柱強調纖細。　b｜格柵有弱化視覺之效。　c｜內部挑高大廳。　d｜挑高大空間裡的懸台。　e｜地下展覽室的暗沉光效。

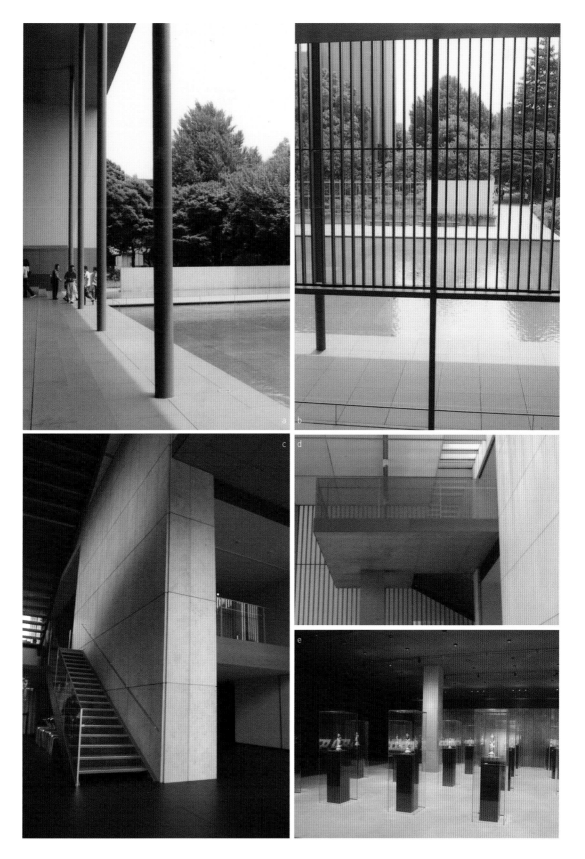

日本京都　平成知新館

—谷口吉生

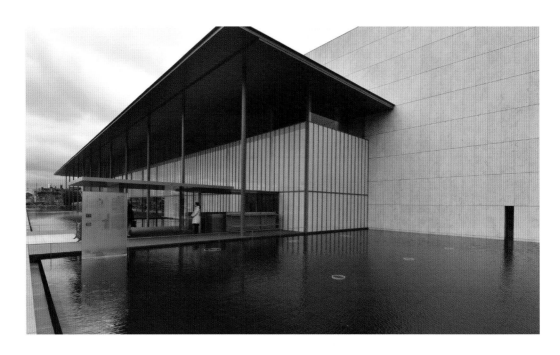

　　二○一四年九月，平成知新館（Heisei Chinshinkan Wing, Kyoto National Museum）終於開幕了，耗費十六年的程序差點令這動人的擴建美術館夭折，所幸毅力與耐心最終勝出了。事情一波多折的原因不少：京都國立博物館的神聖地位不能動搖，平成知新館與之相毗鄰爭議自然多；另外，近年日本大地震不斷，送審中途被要求耐震強度級別必須再提高，一來一往就歷經十六年。

　　平成知新館的地理位置特別，不但鄰近京都國立博物館，南側靠近「三十三間堂」（蓮華王院本堂），東側是妙法寺和智積院，北側為方廣寺、豐國神社，西側則為鴨川所經流域，於是它的意義就是京都名所社區總體營造。原建物在歷史上的典故，為明治二十八年（一八九五年）由片山東熊所設計的「明治古都館」，屬於紅色屋瓦的日本式仿文藝復興形式主義建築。由谷口吉生設計的平成知新館，新加入成員在舊建築側邊九十度佇立著，原本古都館為東西軸，知新館則為南北軸相互垂直，符合京都棋盤格子狀的都市紋理，由此可以見到歷史的痕跡和新的計畫。

　　為求得一致性，新建築與古蹟屋簷高度相同，水平延伸狀相似。不同的是，古典為對稱，新館則傾向現代性的不求對稱，尤其是行政棟別館顯得有機生長而出。對稱是古都館西洋空間所必要，增建的現代建築則依基地環境和機能配置改變，設計出發點不同。正面水平出簷兩公尺，以細圓鋼柱撐起一迴廊虛空間，後面屋身為大面落地玻璃，前方淺水池面有浮橋通過，水的氣息感染著人們。鏡面水池可倒映古都館，使得新館的領域融入舊館文藝復興的印象。

　　從知新館前方水池側面看去，剛好是古蹟的正面和鏡水倒景，像一塊古典畫布鋪在新館前，這是抽象式融合為一的高度建築手法。

a｜新舊館兩者並峙，舊館倒影在新館水池上。　b｜園區前庭。　c｜入口大亭。　d｜入口前迂迴轉進。　e｜京都國立博物館。

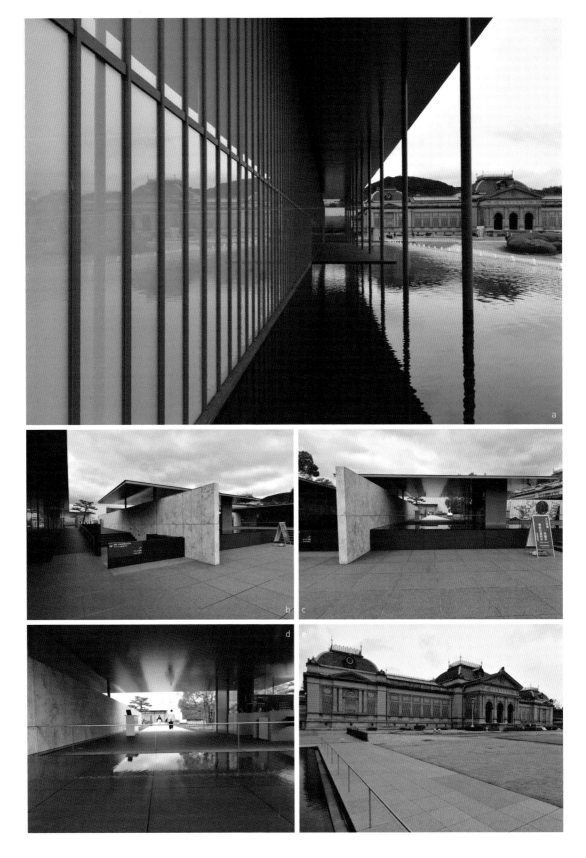

日本京都　平等院鳳翔館

栗生明

　　二○○一年開館的鳳翔館（Byodoin Museum Hoshokan），建設主要目的是因為舊有平等院寶物館保存寶物的設備老舊已不敷使用，故由日本建築師栗生明在鳳凰堂左側院區角落設計一棟全新收藏館。栗生明在過程中遭遇一個重大課題：鄰著群組式的偉大歷史建築，又不可能將新館再複製成一古典建築，那麼現代文明的產物如何向文化遺產交代？

　　首先，他運用「擬形神似」的策略，將出口人潮聚集於正中央停留處置，兩側延展通廊出簷懸挑，神似鳳凰堂標幟性外形的鳳凰展翅；再來是「樸素低調」，像大地建築般將屋身大半部分埋在小土坡之下，使量體衝擊效應降到最輕微，樸素的清水混凝土牆低調而不華麗，富質感而不見形；接著是因應大量人潮出入的「空無流通」，寬而深奧的迴廊是主角，不過雖說是迴廊，但因尺度之大可視為有頂蓋的廣場；最後是「透明無阻」，建築外露的量體採大面落地窗，視覺上人在內與外彷彿無差別，而建築變輕了、形體被模糊淡化了，趨近於無。四項策略只有首項是擬形，其他三項皆是「空」的意圖，這設計態度可謂「建築道德高尚者」。高尚是因建築師企圖以空與無形，毗鄰於文化遺產高藝術價值的平等院，建築師應是隱匿的作手。

　　相同地，觀察分析鳳翔館的室內空間，栗生明亦採用四個對策來伺候寶物：一是「幽暗空間」；二是「神聖天光」；三是「地光洗染」；四是「質樸背景」。這些是一般人在看寶物之時，不太注意而我較關切的細節。

　　鳳翔館的寶物讓人再次見識到平等院鳳凰堂光輝歲月裡的藝術成就，而栗生明輕透空無掩隱的「匿踪建築」，倒是十分符合號稱「淨土式庭園」的平等院世界文化遺產。

a｜休憩空間傢俱陳設。　　b｜「空」得更徹底的緩衝空間。　　c｜緣廊外側的苔庭。　　d｜建築量體使透明空間延續。　　e｜階梯間接照明。　　f｜梵鐘之間天光降下。

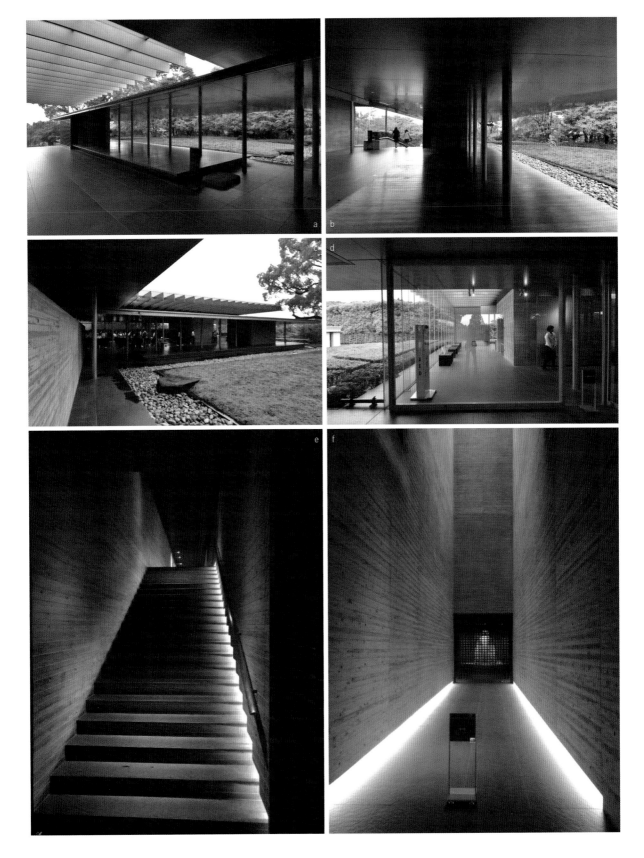

日本滋賀　美秀博物館

貝聿銘

　　美秀博物館（MIHO Museum）隱藏於信樂山群的深山林中，當貝聿銘初訪場館現址，不禁聯想起——這是東方的香格里拉，於是源自詩人陶淵明筆下的「桃花源」概念成形，如同漁夫溯溪而行，竟得遠離塵囂的仙境。美秀博物館依此情境借題，作為整個參觀過程的序曲——「忽逢桃花林，落英繽紛」，先經過一段垂櫻夾道的山路；「山有小口，彷彿若有光」，穿越一座山的隧道，突然光明乍現，又經過一吊橋橫跨溪谷；「復行數十步，豁然開朗」，才得見這仙境村落裡的美術館。

　　門前的迎客松表達歡迎之意，圓形玻璃窗大門意喻通往世界稀有珍寶的「夢之門」，而端景是一棵橫展蒼勁有力的黑松，再借景對岸遠處的信樂山綠意背景，這中國式造園「借景」手法放在日本並無任何違和感。進入大廳之後，一個現象就讓遊者了然全貌，即是那天光，全館公共空間除了典藏室外，皆覆以三角形立體天頂蓋，這輕鋼架結構以各小繫樑再分割為三角形平面加蓋玻璃頂，結構美學本身就是一項藝術創作了。為了減低科技的冰冷質感，特意在玻璃頂下加設檜木長條格柵，濾光效果使強烈陽光變成斑駁模糊的光影，十分適合人眼承受的光度，又有朦朧婉約的意境。

　　經歷了一場美學洗禮，我個人認為最美的時刻是坐在輕食區裡喝上一碗抹茶，溫煦的陽光洗染於身上，大面玻璃落地窗外是信樂山與貝先生另一作品（神慈秀明會禪寺）。感觸不禁湧上，如果每個人從小都在這種優質的環境潛移默化地成長……，不論是建築表現、藝術賞析或與大自然融合的現象，這樣的民族在生活美學的涵養上應是高尚的。

a｜山有小口，彷彿若有光。　　b｜復行數十步，豁然開朗。　　c｜斜張橋的結構之美。　　d｜鋼索固定端及懸挑長橋。　　e｜天光下的階段。　　f｜三角幾何結構系統。　　g｜臨別前，茶寮再感受。

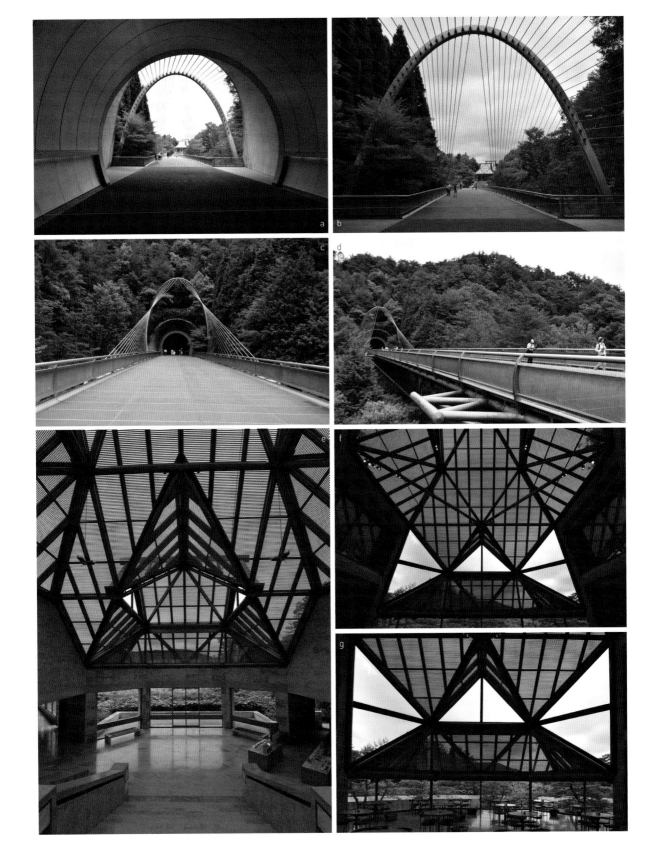

澳門　大三巴教堂遺跡博物館

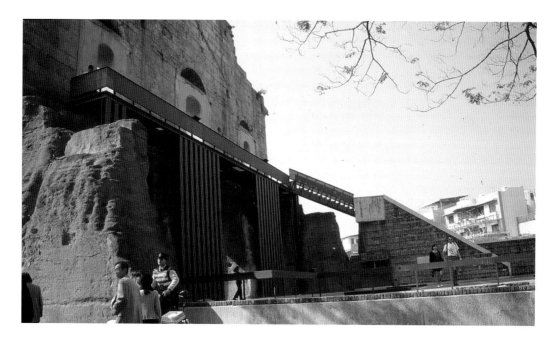

澳門在葡萄牙殖民時期所建立的聖保祿教堂（Ruins of Saint Paul's），不幸於十九世紀倒塌損毀，只留下大範圍的階梯和教堂的正立面，而現階段的復興任務是再補強牆面，並增設展望台、地下結構遺跡展示玻璃地板和地下教堂的修建工程。

葡萄牙建築師舉凡奧瓦羅・西薩及艾德瓦爾多・蘇托・莫拉（Eduardo Souto de Moura），都是普立茲克獎大師中極簡主義的奉行者，而我們要談的主角——同樣來自葡萄牙的建築師卡里略・格拉薩（Carrilho da Graça）亦好此道，作品低調到現場只見遺跡而不見新的設計部分。

格拉薩留下遺跡最顯著的教堂立面山牆，背後設計了一只直梯上到第二層高度，再設一長形平台，透過原本山牆上的圓拱洞框，展望山下的景緻。這些鋼構的新增添物件，都與古蹟山牆面脫離，沒有直接的硬體聯繫，表示對古蹟的尊重，也不至於造成二次傷害。沿著原教堂中殿中軸動線向前行，兩旁是地底下原有建築之基礎和列柱間壁龕石雕所在位置，現以透明強化玻璃覆蓋保護並可同時看到舊遺存物，兩側地下展示玻璃板上方設計了說明看板，其形簡潔有力，可見建築師對細節要求的細膩度。末端是整場唯一新的建築設計，兩側極簡一層樓的方盒子水平頂蓋，讓人可以進入微小室內空間，並下樓見到原始的地下世界。而中央部分的大斜板是為端景，但令人摸不著頭緒，看來既不是形式問題，也不為使用功能，其實它有我們尚且未知的驚人之用。

整場巡禮最高潮發生於原本的地下小禱告室，格拉薩以前述的那面大斜牆，自「切割留設隙縫」中引入天光，兩百年前的舊石堆和十字架在自然光的洗染下，滿布神聖的情境，原來極簡的神來一筆可以創造動人的情緒。

a｜單薄的教堂立面。　b｜加設樓梯上二樓。　c｜二樓鋼構展望平台。　d｜兩旁地下遺跡殘骸。　e｜站上平台，向教堂原內殿遺跡看去。　f｜地下禱告室的天光。

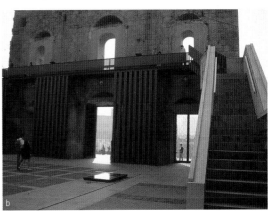

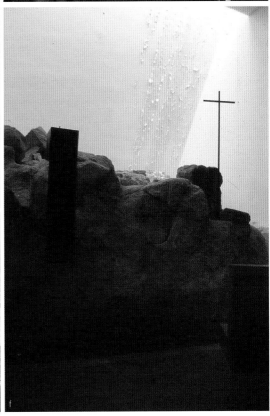

中國安徽　績溪博物館

李興鋼

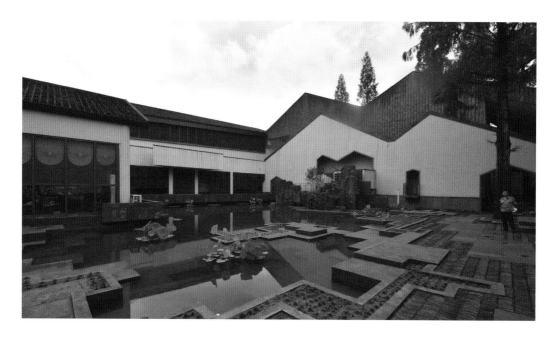

　　安徽省績溪縣的績溪博物館,在中國已是眾人耳熟能詳的設計案了。現今中國的建設發展,只要是重大醒目的標的物,通常都被境外大師級的建築師所壟斷,自家人沒太多機會擔綱設計,而李興鋼卻在這難能可貴的機會中登台演出,展現中國建築師所設計的博物館也有世界級的水準。

　　基地場址位於績溪縣舊市區的北側,原為縣廳所在,如今拆除改建為博物館。中國人所做的中國風建築,在DNA上可能較為傳神,但現代建築師又想求表現,故不可能完全復古。徽派建築基因的白牆灰瓦是一定要的,而斜屋頂的處理就是求表現的所在,故其屋頂是連續性非正交的斜屋頂,簡稱「斜交與折板」,這樣的上部形式符合現代微解構主義的潮流,而初見樣貌又會被眾人認可是徽派建築,高招。

　　高密度的群組建築,為了良好的通風採光,中國式建築多會留設中庭以利物理環境的提升,其實也是風水之說詞。故南側「明堂」中庭有夏日南風吹進,是風水也是物理環境;正中央處四周建築不易採光,亦設了中庭,使得建築實體有虛空處可以喘息;正西側開設中庭,以利下午陽光盡情闖入庭內,生意盎然。若以空拍圖來看,就是在一個大敷地的連續斜屋頂建築群中挖空了天井,這些天井平均分散供給陽光、空氣、水予每一展廳,是個大型平面式的可呼吸建築。

　　其實中庭的留設概念除了上述功能,更隱含著良善的美意:由於這三個中庭裡原本就有大樹存在,建築師為了閃避大樹而將之做成天井中庭。於風水、環境之外,保留老樹的態度相當高尚。

a|南院明堂的偌大前庭。　b|各式中國圖騰隔屏。　c|白牆中突現眺望台。　d|微解構的徽派建築。　e|展館內部挑高夾層。　f|斜屋頂落地呈現新貌。

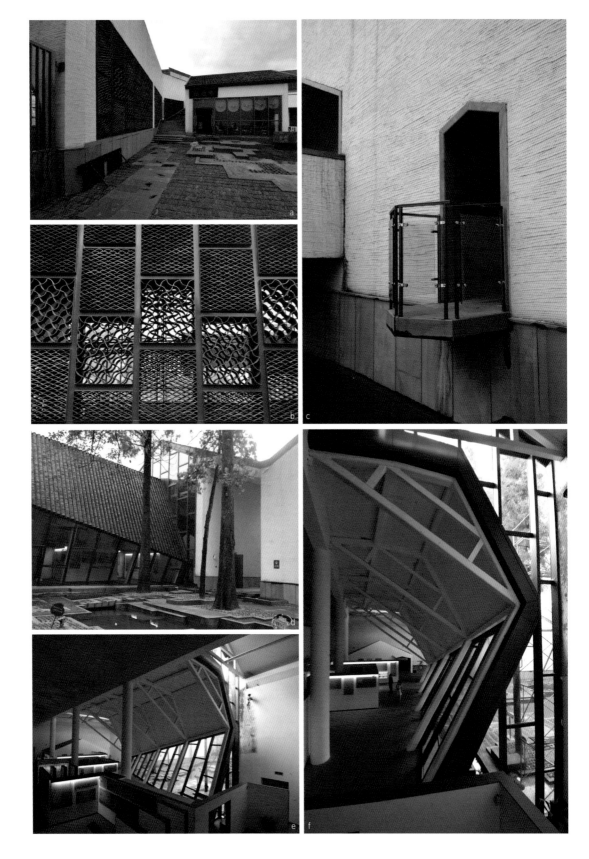

中國杭州　良渚博物館

大衛・齊普菲爾德

　　前身是良渚文化博物館的杭州良渚博物館於二〇〇八年落成，找了全世界做過最多博物館的英國籍建築大師大衛・齊普菲爾德來設計，正巧基地場址正對面也是大師的一項大型社區開發作品。良渚遺址證實了中華五千年的文明發展，設立此館即回溯中華民族演進的開端。

　　博物館由四周護城河圍繞著，過橋後即見各長方形量體，以及沒有任何開口的大實牆。建築師大衛・齊普菲爾德奉行極簡主義，初看之下有點呆板的大水泥塊，其實是在處理內外空間的細節著墨較深，而非形而下的形象。入口前庭高聳大牆四面包圍，彷彿考古遺址開挖現場的氛圍，而這牆又選用米白色洞石為材，特殊孔洞質感，就像因挖堀而堆疊的土層。全館由四個長條形石頭盒子前後錯落地平行而置，精彩之處正是四盒子之間挖鑿了天井，成為中介空間，此處正是館與館的參訪過程中，在轉換之間成為人們的停留休憩場所。第一處天井是個長形水域，其中布上石頭打造的內外皆圓的玉環，呼應了在此出土的良渚文化玉環，而前庭合院角落的綠樹植栽槽做成內圓外方的基座，是呼應出土的玉琮。另外兩處天井分別以蘇鐵、綜合綠化為主，為天井帶來有陽光、空氣、水的可呼吸空間。方形列柱迴廊是建築師近來常用手法，在虛空間裡任人遊走，看似希臘帕德嫩神廟的精神，加入了天井和迴廊邊「美人靠」座椅，瞬時就變成了東方味。而列柱的存在令原本沉重的量體變得輕盈了，陰陽虛實讓表情更添豐富。

　　西方極簡主義的四大量體看似無聊，然而在天井的置入後，加以園林化和美人靠，這大師的展館在中國和在西方大不相同。

走訪市民生活美學空間

a｜過橋越河至展館。　b｜洞石打造的長形封閉量體。　c｜四面包覆前庭看似挖掘的坑。　d｜天井方形列柱迴廊及美人靠。　e｜在天井水庭中，布上石造玉環。　f｜展館內部天窗。

64

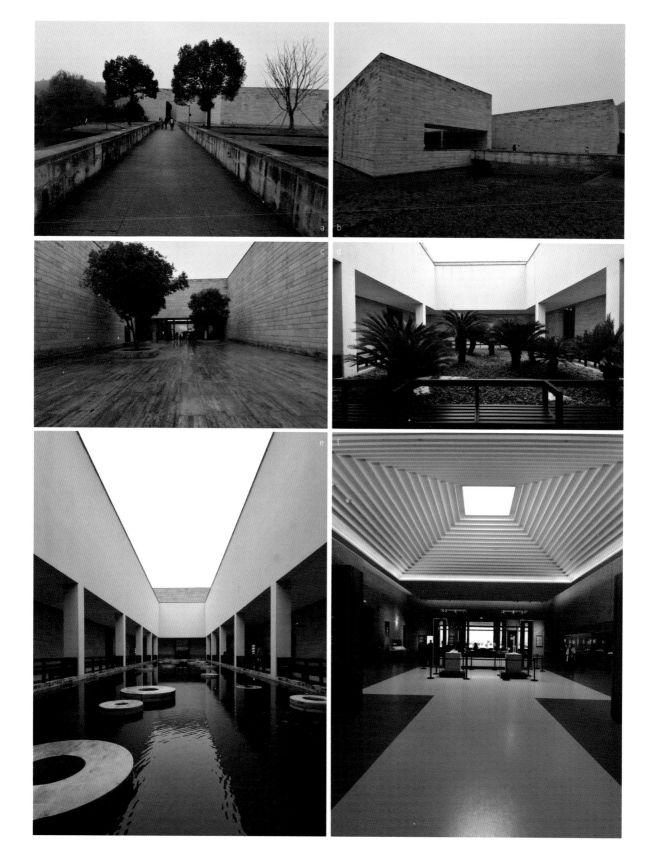

中國寧波　寧波歷史博物館

——王澍

中國首位普立茲克建築獎大師王澍的人生首件成名大作——寧波歷史博物館，於二○○八年正式落成啟用，其背後隱藏的意義是中國「新鄉土主義風格」成立元年，此後這類非主流類建築躍升成國際建築觀察家所關注的焦點。

博物館設計的重要元素有四項：首先是新鄉土主義的材料呈現，建築體直牆部分採用浙東地區的「瓦片牆」，包括青磚、龍骨磚、瓦及被打碎的缸片，多為寧波舊城改造所遺留下來的摒棄材料；斜牆部分則使用清水混凝土，特別的是其紋理與眾不同，以竹管作為模板材，灌漿拆模後，呈現出半圓形內凹的表層，很有創作手感。其二是「水的鋪陳」，全館被一圈護城河包圍，而場館正中央戶外天井亦為水景，企圖製造江南水鄉的印象。其三是「鏤空的天井」，由於全館單層覆蓋面寬廣，為避免陰暗的室內空間，特別設置多處大型天井，天井四周即為內部採光的來源。其四為「老街區的重現」，建築量體在二樓以下全部連結，三樓以上分成五棟互為相離的建築，而在露台上則可遊走於這五棟之間的中介空間，如同古老街區的效果。

入口是一個極低矮尺度的底層透空處，經壓縮效果突現一高聳天井，那是戲劇化的手法安排，進入室內又是一大挑空大廳，電動手扶梯和圍繞挑空的迴廊為主動線。大牆上是竹模板清水混凝土，天花板是交織堆疊而成的長木條，有如黃山陡峭岩壁突然橫空而出的黑松樹枝，試圖表現出中國山水畫的意境。

寧波歷史博物館的設計使寧波地域性廢棄材料再利用而重現，令「寧波記憶」得以收藏於市民集體意識中。

a｜刻意壓扁的入口中庭。　b｜由天井往下看的入口中庭。　c｜入口挑高大廳。　d｜竹紋清水混凝土大牆和長條木天花板。　e｜天井旁斜坡道聯繫上下。　f｜露台上離館與老街區廣場。

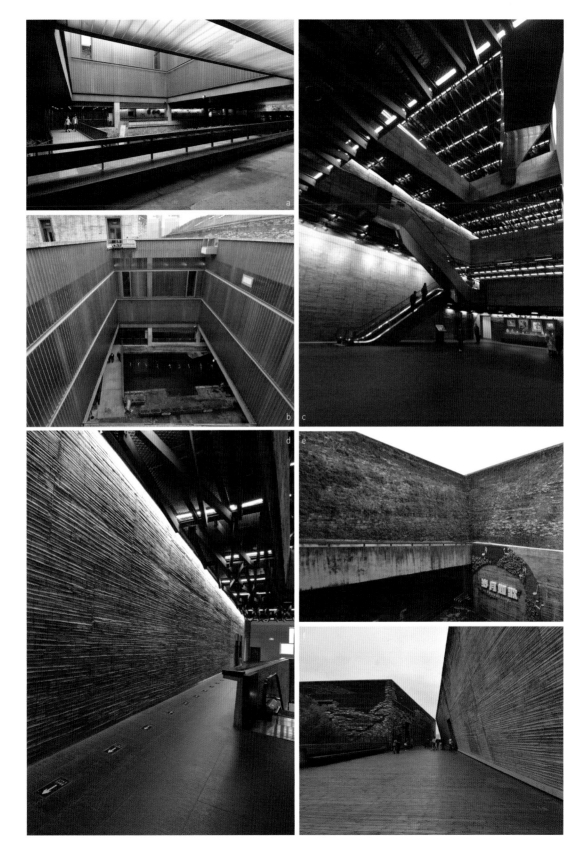

中國蘇州　蘇州博物館

貝聿銘

　　當中國蘇州市政府要建設蘇州博物館時，他們心中的建築師不二人選便是貝聿銘。蘇州擁有最多的世界文化遺產是園林遺跡，其中獅子林是最小品又最具變化豐富度的，而此園也正是貝聿銘的叔祖父貝潤生於一九一七年購入的家產。貝氏從小在此生活，耳濡目染下，汲取了中國園林美學的養分，骨子裡比其他建築師擁有了更為強烈的美學底氣。

　　蘇州江南建築以白牆黑瓦的飛簷為特色，在此也能見到白牆與黑瓦，不過僅在入口金屬骨架的雨庇裡做了起翹飛簷的動作。進入大廳就是全館最高處，以正方形與八角形堆疊的屋頂，加上三角形側窗，似萬花筒般的變化。而博物館中值得注意的其實是天窗自然光的引入，如通廊部分的雙斜屋頂採玻璃天窗，又怕陽光太烈不環保，於是在其下方加上一層木格柵。另外在展廳部分則擔心陽光直射展品，故將雙斜屋頂一側拉高，形成立牆可開的側窗，陽光便先照射到斜天花板後再漫射於全室之中，即間接光照，光度柔和而優雅。或而經過展館中介區意外出現天井，其間植一石榴樹及奇石一座便是一巧妙安排的人工造景，而許多六角窗及落地窗也做了框景的效果，將唐竹、金絲竹、槐樹……都一一對應了。

　　本館最高潮之處，應在遊館完畢出了戶外的後院庭園，現代抽象化的水景和層層疊石比擬蘇州園林之美。水池上方的亭，因三面臨水故稱之「榭」，現代鋼構的亭纖細輕巧，為怕太仿真了，其屋簷是下垂的、並非江南建築的飛簷，這形象的大轉變引來許多非議。

　　蘇州博物館的設計邏輯和其他博物館不同，似乎是先鋪陳好園林景觀元素，再安排建築配置以呼應之。

a｜博物館後院水景中的亭。　b｜淺水池與層層疊石。　c｜天井的石榴樹與太湖石。　d｜大廳藻井上方三角形側窗採光。　e｜雙斜玻璃天窗與下層木格柵。　f｜落地窗框景。

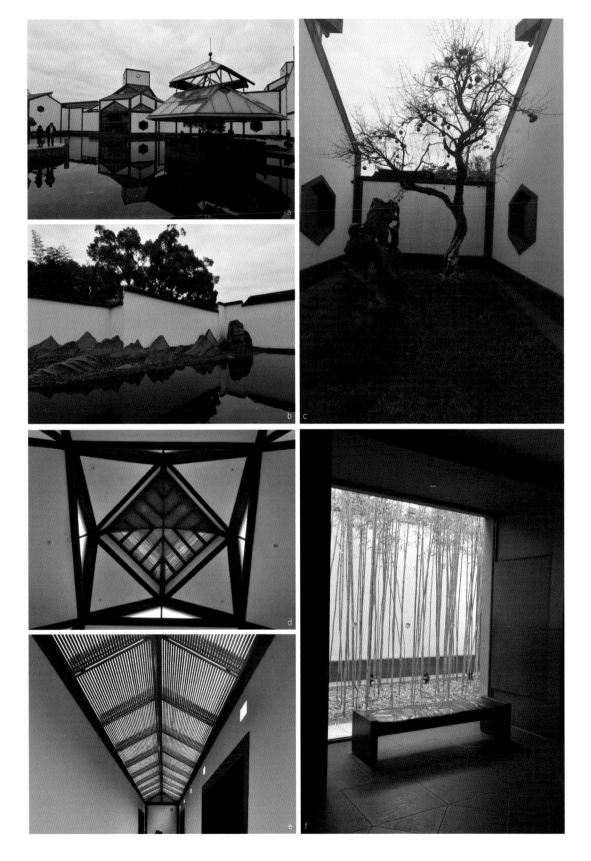

第二部　美術館

西班牙畢爾包　古根漢美術館

法蘭克・蓋瑞

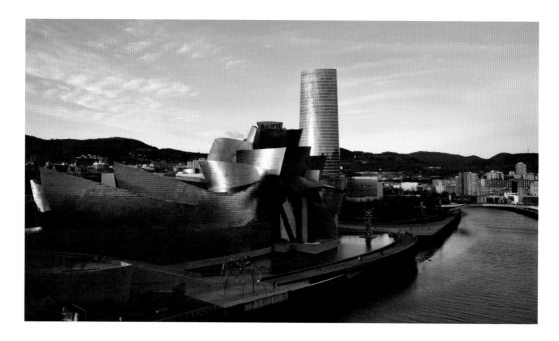

　　西班牙畢爾包（Bilbao）原是工業大城，但時代變遷使其工業式微，也慢慢失去了城市特色。然而隨著古根漢美術館（Guggenheim Museum）的進駐，歌劇院、大師諾曼・佛斯特設計的地鐵站和眾文化設施也都陸續到位，城市改變了，由工業大城變身藝文城市，世界各地看了紛紛效尤，莫不以建設標幟型美術館為城市願景，這就是所謂的「畢爾包效應」。

　　畢爾包古根漢美術館無疑是二十世紀末最偉大的作品之一，不但成為觀光聖地，也是一座文化地標，已故首屆普立茲克獎大師菲力普・強生（Philip Johnson）認為這是「這世代最偉大的建築」。自由不羈而前衛的鈦金屬異形體，降落在城市市中心內維翁河畔（Nervión River），如同綻放的花朵。夕陽西下之際，片片覆疊而成的鈦金屬碎片就像大河裡一條魚的鱗片，有勁道、有活力，光芒耀眼，而「魚」也正是法蘭克・蓋瑞從小到大所迷戀、至今仍信奉的靈感來源。

　　一樓最大的展示場永久陳列美國藝術家的作品，曲面的鏽鐵創作是為呼應建築不規則的曲面表現。室內公共空間中央處是一大挑空，在各樓層都可向前端看各處的展示場，這流動性空間擁有活力動感，並有「人即為景」的公共效應，成為展示功能外最引人入勝之處。整棟建築有頭有尾，入口處前庭大廣場置有美國藝術家傑夫・昆斯（Jeff Koons）的巨型樹雕作品《小狗》（Puppy），大廳後方臨河處是親水休憩平台，收尾在於建物軀體於河水底下，穿越陸橋再突而升起塔身成為高潮，是為神來一筆。

　　法蘭克・蓋瑞是新時代「解構主義」和「數位建築」的先驅，其作品難以歸類是建築抑或是雕塑品。異形體立於河畔，鈦金屬在陽光之下閃耀光芒，終究它不像建築而本身就是一件金屬雕塑。

a｜正面入口處。　b｜陽光下閃耀的光芒。　c｜穿越河橋舉起尾巴為高潮。　d｜一樓展示品彎曲的鏽鐵。　e｜中央大挑高處。　f｜處處空橋越過挑空處。

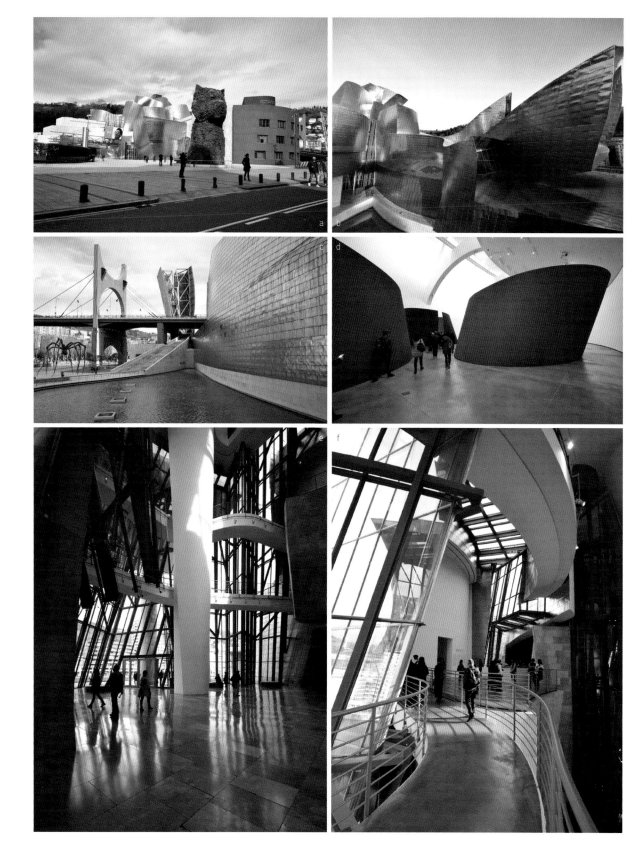

西班牙巴塞隆納　巴塞隆納當代藝術館

　　巴塞隆納市政府要建設一座當代美術館，這時選址就是一門學問。這原本是慈善之家（Casa de la Caritat）古蹟的前庭空間，現今慈善之家也改裝成博物館，與理查·邁爾（Richard Meier）所設計的當代藝術館（Museum of Contemporary Art of Barcelona）聯合成一藝文特區，而這特區的場所性格正是舊有歷史環境，將舊建築改造為博物館和一嶄新白派[1]建築，究竟是相互融合還是對峙？巴塞隆納市民基本上偏向保守，但擁有熱情、藝術天分DNA的加泰隆尼亞民族又對現代設計充滿包容性和期待，故有不同的聲音存在。

　　長方形量體外觀如同一般白派主義，運用白色大牆加上大尺度的玻璃，再外掛上鋼琴曲線的外凸物、水平與垂直板的構成。而本館的加碼特色反而是內部的創造，一只由地面層到頂層反折的連續斜坡道，連結整館的各展覽空間，向外看是極大面寬的歷史廣場，由外向內看則見各形各色的參觀者沿著斜坡上上下下。水平遮陽板讓室內擁有斑駁光影，人在光彩中移動具有演出的效果。頂樓圓形大廳裡有環狀天光投射而入，而廊道以玻璃磚鋪設，光線透過玻璃磚層層而下，自然光成為本館的展演主角。

　　在歷史性的場域裡出了一個極突兀的純白現代建築，看來不太符合地域性建築的理想願景，然而可能有更多人在意的是美術館裡創見式的空間和氛圍：自然光大量引入，無論是在橫長的大斜坡道、連通各展間的廊道或停留的中介空間，而南向面的大量陽光則被透空遮光板過濾了。另外，斜坡道與展示空間也產生對話，是個流動性十足的公眾建築，使用者在其間達到最舒適和新奇的環境感應。

1｜白派（The Whites）指以「紐約五人組」（The New York Five）的彼得·艾森曼（Peter Eisenman）、邁可·葛雷弗（Michael Graves）、查爾斯·格瓦斯梅（Charles Gwathmey）、約翰·海杜克（John Hejduk）、理查·邁爾為核心的建築創作組織，於七〇年代前後最為活躍。白派的創作觀承襲自現代建築大師柯比意（Le Corbusier），強調以純粹形式還原建築最原始的機能，所以作品往往以幾何與俐落結構線條呈現，經常運用白色作為主視覺，並透過大量開窗引入自然光。

a｜歷史性廣場。　　b｜白派建築的玻璃大開口。　　c｜斜坡道反折直上全館。　　d｜大量側光和天光使挑空處一室斑駁。　　e｜步道採用可透光的玻璃磚。

西班牙巴塞隆納　巴塞隆納開廈美術館

磯崎新

西班牙開廈基金會（"la Caixa" Foundation）原是一家銀行，為了推廣藝術活動而成立基金會，並廣設美術館。西班牙巴塞隆納的開廈美術館（CaixaForum Barcelona）除了美術館的設立之外，更為歷史古蹟再利用做出完美的詮釋。這原為一九一一年由普意居（Josep Puig i Cadafalch）設計的紡織廠，於二○○二年由日本普立茲克獎建築師磯崎新整修為開廈美術館。

在歷史氛圍的場域裡，入口選擇設置現代藝術品作為門面，以鏽鐵製成樹枝狀再加上玻璃頂蓋是個大亭概念，形似大樹，但若以雕塑品概念觀之就合乎了展示的功效。整個項目不只是外觀上的改造而已，主要是要將原有空間不足的問題一次性解決，於是開挖的地下室是重點，才能滿足館方使用的空間需求。由於地下採光下挖空間產生了沿街面步道、廣場與地下廣場的立體關係，建築師設置了左右側大階段連結上下層，並利用較寬裕的地下層作為出入口。在上下過程中做了鏡面水池，水由高往低處流，使行人與水產生流動性的張力。偌大地下廣場與大階段皆使用米黃色蘭姆石，純淨靜謐的特質與原有建築紅磚橘紅色的飽和度形成搭襯，其實米黃色也是西班牙大地的顏色，具有地域性意義，也產生了新與舊的對話。地下室增築了六千平方公尺以連接既有空間而又騰讓出更多的社交空間，對都市而言是個良善的美意。接著，再將地下室分支而出，通往對街的停車場，通道裡電扶梯上方有玻璃天窗，這地下通道無疑是一個都市環境整合的好策略。

磯崎新以往的建築較重視形式，但對待開廈美術館歷史精神，則採用了極簡風，更在立體空間裡創造出迴遊式的人行活動模式，若摒除顏色不論，有一點安藤忠雄作品的模樣。

a｜入口大樹狀雕塑。　　b｜大階段連接地下與地面層。　　c｜靜謐水景空間。　　d｜地下廣場。　　e｜階梯細部。

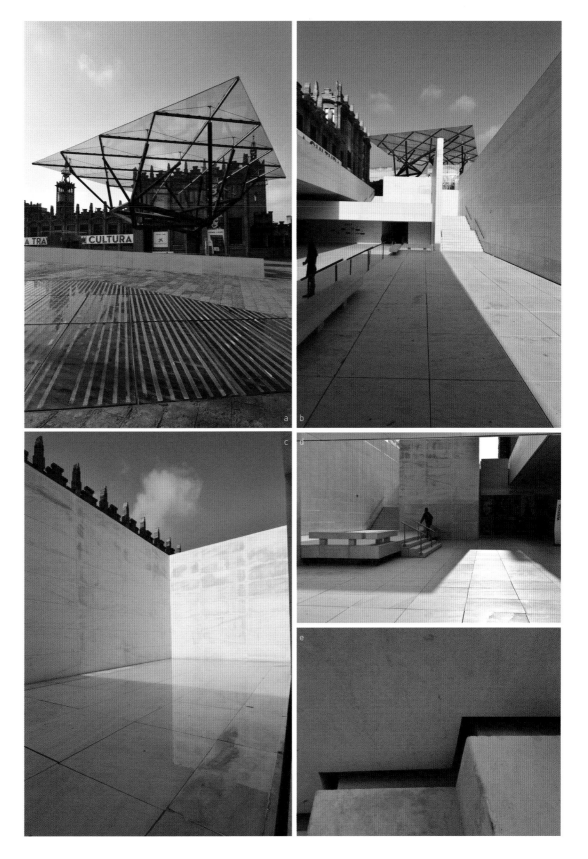

西班牙馬德里　馬德里開廈美術館

繼巴塞隆納開廈美術館二○○二年開館之後，西班牙首都馬德里也不遑多讓，亦開設了另一場館：馬德里開廈美術館（Edificio CaixaForum）。巧妙的是，開廈集團特別偏好歷史建築的再利用，前一次是一九九一年的紡織廠，這一次則是廢棄百年的工業遺產發電廠，但兩者相較起來，瑞士普立茲克獎建築師赫爾佐格與德穆隆設計難度要比磯崎新的作品高出許多。建築師保留了原發電廠舊有的斑駁紅磚牆，並以鏽鐵在上部增築了兩層新空間，外型上可見兩座斜屋頂建築上方添加了折板異形體，外觀形式上或許呈現對比，但鏽鐵的使用和舊紅磚卻有融合感，因能展現時光痕跡的鏽鐵亦是斑駁，兩者屬同一調性。

而本館最驚奇、難度也最高的是將原建築抬高，為創造地面層最大的開放廣場，抬高建築、騰空一樓使四處通透，行人可以停留，亦可將廣場當作對角線的捷徑。抬高建築容易，但懸空而立則是高水準的技術。當全館拉高之後，在地面層中央設了兩處結構核心，能將中央結構核和原有磚造無柱系統結合成一體，在現場看來是個謎。總之這裡有親切良善的開放空間和異常的結構美學。

內部設計主要是環繞著大型旋轉梯所產生的謎樣面貌，赫爾佐格與德穆隆亦使用新外牆折板形成異形量體，使人在行進中有奇幻未來感的效果，配合天花板上有機且自由配置的燈管，整個服務核心除了功能之外，儼然就是個雕塑品，居中成為通透空間裡的焦點。

在設計十足的馬德里開廈美術館結束參觀旅程後，最美的時分便是在頂樓的咖啡館小憩一會，眾人交換心得。赫爾佐格與德穆隆此作品規模並不大，但創意及完成度高，連在咖啡館喝杯咖啡都感覺心怡。

a｜騰空無柱的地面層。　　b｜懸空處以中央核結構撐起。　　c｜鏽鐵與舊紅磚的融合。　　d｜斑駁窗戶影像。　　e｜四周陳列圍繞中央虛空間。

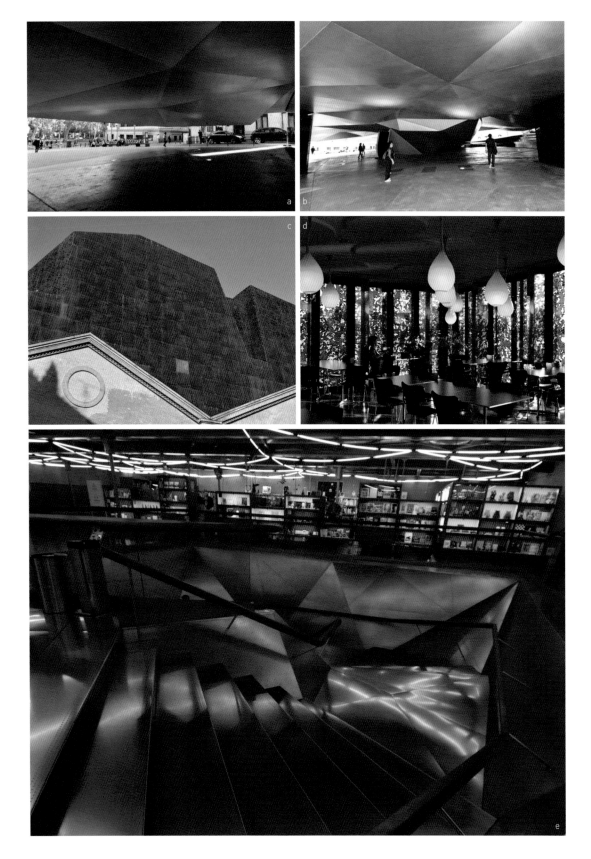

西班牙馬約卡　皮拉爾與米羅基金會美術館

巴塞隆納的米羅基金會美術館（Joan Miró Foundation）成立於一九七五年，由西班牙建築師瑟特（Josep Lluís Sert）所設計，是國家財產、也是國際觀光名所。而海的對面馬約卡島（Mallorca）的帕爾馬（Palma），還有一個新的皮拉爾與米羅基金會美術館（Pilar and Joan Miró Foundation in Mallorca），是米羅夫婦成立的基金會所另外設立，為家族私有、新建開放的美術館，這場址是米羅原有創作之地。

這藝術家的樂園裡有十八世紀建造的米羅私宅，以及瑟特設計的工作室，一九九二年開幕的馬約卡皮拉爾與米羅基金會美術館，委由普立茲克建築獎大師拉斐爾・莫內歐創作，希望結合原有私宅和工作室三者為一體，開放於世讓人更深入米羅童真又富含隱喻的世界。

拉斐爾・莫內歐為向現代主義大師、原館建築師瑟特致敬，仍然延用白牆以水平線直指大海。新館是一匿踪建築，由上往下看是一灘淺水，這水連向大海，讓人領略馬約卡島的青山、藍海和晴空，看看在這樣的環境下，如何孕育出米羅這樣天才人物。建築物藏在水下，平面呈星星形狀以呼應米羅畫中常出現的星圖騰，故隱匿是為了掩飾建築師手筆的存在，只存留米羅的意象。另一說法是：星形多邊形的建築如同堡壘中的堡壘，是隱喻了米羅心中奧妙的世界。最驚豔之處還是光的演繹：建築立於水盤之上，陽光透過水的反射，經過水泥半透空橫向板片而進入展間，正面開窗非玻璃而是透光大理石，在陽光直射下，光度變得柔和許多。另外還有屋頂方桶狀採光天窗，光束突然出現而顯得驚奇震撼。室內是柔和的光暈和懾人的光束，加上天花板上水波紋陽光的反射，光彩令人動容。

偉大藝術家米羅的畫風自由不羈，莫內歐的建築空間及形體亦自由不拘，建築師對一代偉人的詮釋真的傳神。

a｜有機平面如星之狀。　b｜入口處是建築屋頂的無邊際淺水池。　c｜水的反光射入室內。　d｜天花板上的水波紋。　e｜水泥板斜百葉遮光。　f｜廁所上方天光。

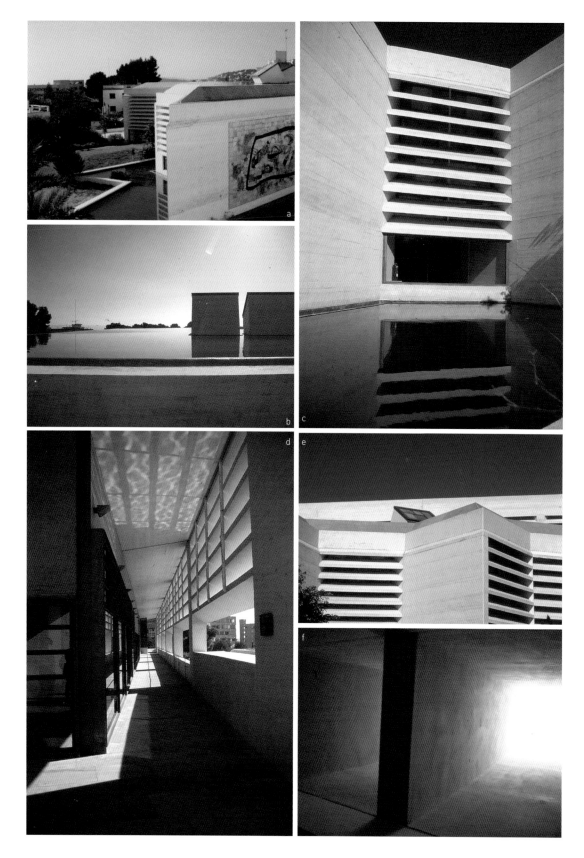

法國里耳　里耳美術館

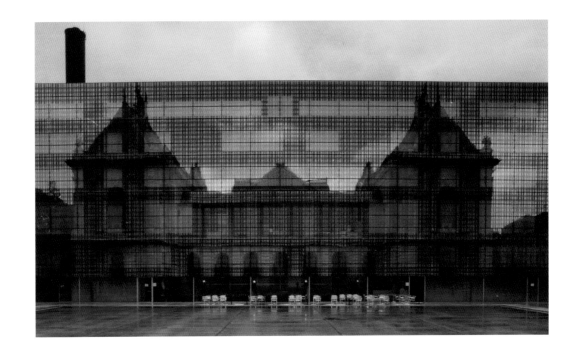

里耳美術館（Lille Palace of Fine Arts）原為十九世紀的文藝復興式建築，和同時期建設的里耳市政廳對街並峙，新擴充部分為中庭對面的長方形量體建築，和地下連通空間。法國兩位建築師的公司組合：讓·馬克·伊博與米爾托·維塔（Jean-Marc Ibos & Myrto Vitart），選擇增建新物但仍保留地面層中庭的自由度，予以大街路人方便進出。這市中心精華地段的稀有性和開放廣場的社會性，使這棟建物有了地標性的精神。

舊館前方噴泉廣場，偌大空間使建築看來氣派恢弘，館內則因古典建築厚重、牆身小面開口，令室內光照度頓時暗了下來。經歷原館的參觀之後，由後方隔著中庭即見著新館的身量。初見時令人驚豔，它不像是棟建築，反而像是一個播放著文藝復興古典建築歷史故事的大銀幕。

新增的建築表現極簡，一長方形量體單面玻璃帷幕便完成了任務，但仔細觀察後發現事情並沒那麼單純。這帷幕的玻璃貼上了反射性的長方形小貼膜，即特殊製作的網點玻璃，為的就是讓對面的古蹟可以更具體投射於這銀幕上，又因反射成小點聯合成大畫面，故呈現像印象派畫作中「點描派」技法的效果。帷幕背面的內牆塗上了黃色、紅色等高彩度的色彩，點描畫作中便顯現了顏色，鏡面反射效果使得新舊在畫面上並存著。舊古蹟與新增築並立對峙，形式上反差極大，然而視覺上卻彷若一切都沒發生，現代長方形大量體隱形了。

參觀完後別急著離開，在一樓戶外中庭咖啡館稍事停留，一杯咖啡伴坐，觀看大件畫作思想許久，並欣賞著這兩位名號不熟悉的建築師組合的創見。這利用反射及透射的作用，使原本古蹟遺存物在新建築上成為一幅印象主義點描派畫作，本身就是一幅畫了。這是形而上的表現。

a｜文藝復興式原館。　b｜新舊館相對並峙。　c｜舊館室內拱窗見新物。　d｜中庭廣場上水池。　e｜一樓虛透的輕食區。　f｜玻璃上的小反射點。

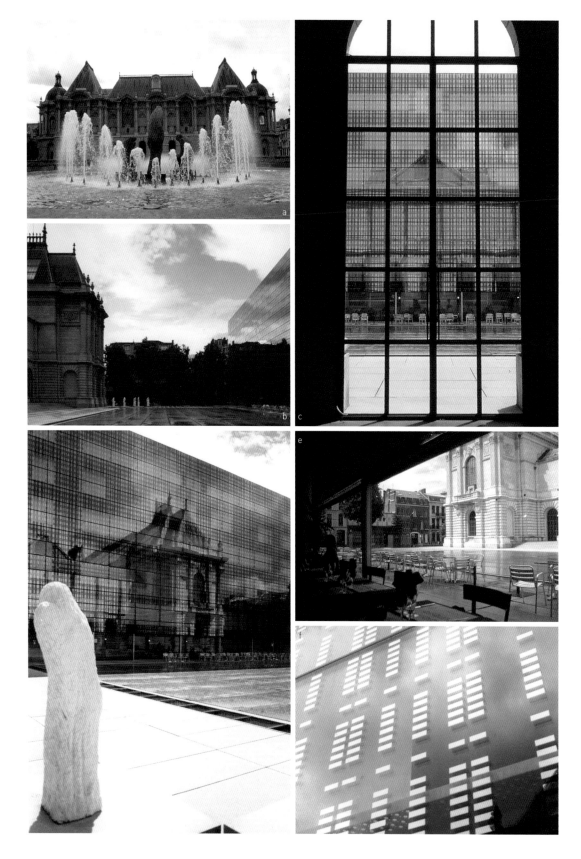

英國倫敦　泰特現代美術館

赫爾佐格與德穆隆

英國倫敦為告別舊世紀末、迎接新世紀，有多項重大工程慶祝千禧年（西元二〇〇〇年），分別是倫敦之眼（London Eye）、千禧巨蛋（Millennium Dome）、千禧橋（Millennium Bridge）和泰特現代美術館（Tate Modern）。泰特現代美術館是舊有建築再利用的例子，由普立茲克獎大師赫爾佐格與德穆隆設計改造。它的地理位置相當特別，臨著泰晤士河（Thames River），透過千禧橋的中軸線直接通達聖保羅大教堂（St Paul's Cathedral）。

舊有建築原是一座發電場，於一九八一年停用，經赫爾佐格與德穆隆改造後，於二〇〇〇年落成啟用。原有磚石造的發電場外貌並未更動，進行大改造的是內部空間，為了符合較多的載重以補強結構，在原先的紅磚壁內牆加了鋼柱樑。發電站原先的鍋爐建築改造為美術館，渦輪大廳則改為超尺度的公共室內開放空間，提供舉辦活動或裝置藝術展演所使用。而其中有一項雙眼難以覺察的建築美德，即是偌大的「通廊」：河邊散步的行人可以由右邊進入，順著斜坡抵達中心點，再由斜坡向上至左側門而出，這「建築自體外化」在都市設計中是高尚的行為，都市人皆為此而感到驚奇。

二〇一六年，於原館南側又蓋了一棟十層樓的新館，由於沒有歷史建築保留的包袱，於是外觀以自由有機形體表現，如角錐體層層往上疊而衝上雲霄，完全不同於原館發電場的建築風格，但亦採取棕色磚石為材，外牆和原館顏色質感都相同，便覺得有延續性。由三十三萬塊磚石構成的孔目[1]皮層，白天陽光可以滲入，晚上燈光可以外散，讓原本厚重堅實的量體變得輕盈又朦朧。

舊建築改造再利用是一大議題，新增建築空間要與原有的舊發電場融合又是另外一大議題；第一是整舊如舊、尊重古遺存，第二是新舊樣式對比，以相同材質使兩者帶出承先啟後的意義。

1｜孔目：留有縫隙的孔洞。

a｜連通左右兩出口的斜坡廣場。　b｜連接展場的斜坡道。　c｜懸挑而出的發光玻璃盒。　d｜新創造的天光。　e｜千禧橋與聖保羅大教堂的框景。
f｜以有機形體呈現的新館外觀。

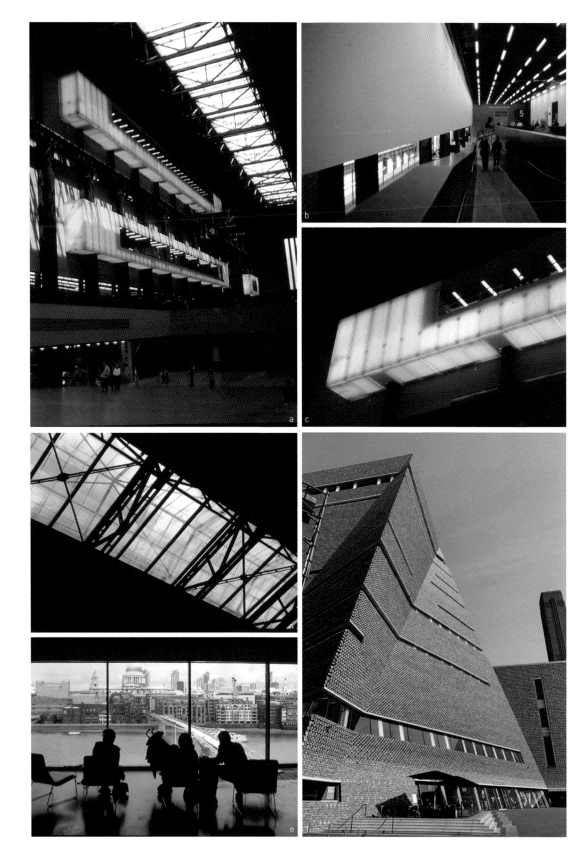

瑞士伯恩　保羅‧克利藝術中心

倫佐‧皮亞諾

　　瑞士的田野是迷人的，藍天綠地的顏色夠飽和，意味氣候天象宜人，色彩的呈現度便顯完整。而其山丘起伏的地形亦是大地藝術的一種景觀，位處伯恩（Bern）的保羅‧克利藝術中心（Paul Klee Center）就在這環境中生長而出。

　　以人文科技為長的建築師倫佐‧皮亞諾（Renzo Piano），對藝術中心的構思就源自於瑞士的田野風光。他在基地上塑造三座桶艙，又把三座連成一串，成為高低起伏的三座小山丘，呼應了建築背後的山坡地貌。三座山丘在地面層上各有不同功能：第一座是輕食區，第二座是商品販售區，第三座是休憩區，而入口設於第一、二座中間的連接廊，這廊連通所有建築，又稱為「博物館街」，對公眾免費開放。展示區為了怕陽台光線侵害作品而設於地下室，故地面層的公共性區域可以擁有大量自然採光。土丘狀的頂部由金屬板覆蓋，垂直面採用落地玻璃，讓南向的陽光能自由進入，因此在地面層走動時，光影永遠隨側在旁。第一座山丘的地下室是兒童美勞教堂，為了擁有較自然的照明，在此下挖至地下層以利用陽光照射於地下天井，又因如此入口路徑而添加一座越過天井的空橋至大廳廊道。簡而言之，公共空間需要自然光，展示室和保存室要完全阻斷自然光對畫作的影響。

　　所謂的大地建築，就是本體與自然大地面貌融為一體，建築好似無形，只是大地延伸的一部分。保羅‧克利藝術中心就在這三座連續的小山丘與背後的山坡，相互共築高低起伏的大地景觀藝術。

a｜建築起伏如山丘。　　b｜人造山丘與後方自然山丘互相呼應。　　c｜公共通廊博物館街。　　d｜第三座山丘休憩廳。　　e｜樓梯直下至地下主要展館。
f｜天光經薄紗幕而使光線變得朦朧。　　g｜樓梯細部。

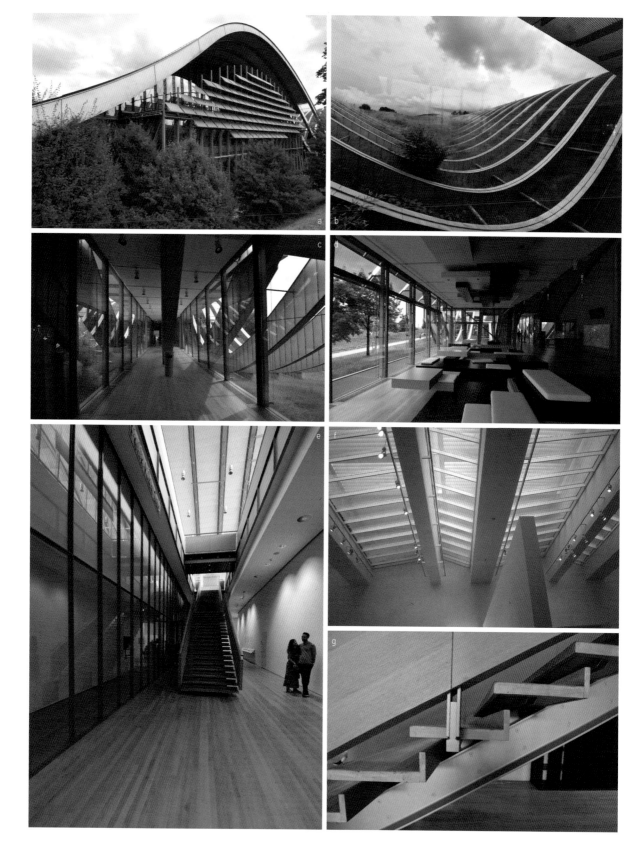

荷蘭阿姆斯特丹　梵谷美術館

　　印象派大師梵谷（Vincent van Gogh）一生充滿起伏，連他專有美術館的增建計畫都相當具話題性，國際比圖的結果竟由日本建築師出線勝出，叫歐洲建築師情何以堪！

　　本館（Van Gogh Museum）成立於一九七三年，由風格派大師里特費爾德（Gerrit Rietveld）所設計，因參訪人潮增多空間不敷使用，故於一九九九年由黑川紀章設計擴建別館，令地面層以上分離而地下室相連通。黑川紀章的設計主要在於單體形態的表現，一個橢圓形平面便定案了，但簡單的平面其量體卻多變。屋頂板以鋁板斜頂呈現，但只剩下半個橢圓，而頂蓋與屋身之間如掀開的裂縫，使自然光從頂部側邊投射入內，這是外部直觀所見之狀。而內部亦有特殊空間變化，原本就不大的橢圓，又切一半成為挑空三層高的流動空間，並使地下一樓成為中庭天井，供戶外展示作用，下沉的場所卻有明亮的光度，中庭包覆的尺度宜人。

　　大師里特費爾德的長方規矩建築與黑川紀章的半橢圓建築，相互對比而形成異中求同的效果，平衡兩種形式與風格。另外，較少人關注的、荷蘭籍建築師希斯維克（Hans Van Heeswijk）則默默設計了具充盈空間感的入口大廳，捕捉陽光滿溢的氛圍，又延伸至阿姆斯特丹最繁華的博物館廣場（Museumplein），主場館與斜面草坡共構為一大地建築，博物館與自然綠地共存共融，是梵谷作品之外的另一高尚傑作。

　　台灣不時就有印象派大師展，眾人期盼能一睹梵谷作品，但事與願違，通常只有一、兩件，更遑論梵谷的自畫像。梵谷美術館入口一進去，開門見山一排十多幅自畫像陳列在前。別等待了，來一趟荷蘭便知價值。

a｜頂蓋如掀開的帽緣。　　b｜屋頂鋁板與屋身石板。　　c｜掀開屋頂僅兩點固定。　　d｜挑空區上下樓梯。　　e｜高側光照射入內。　　f｜地下採光中庭。

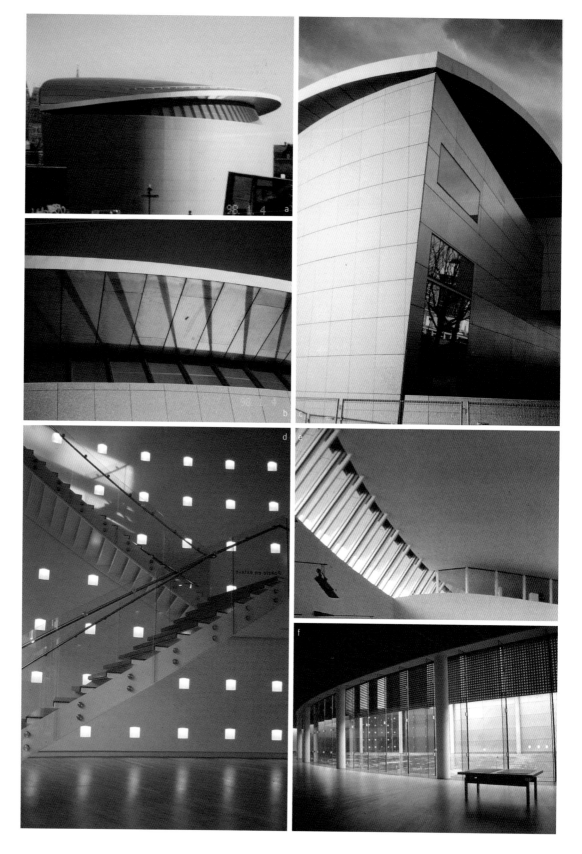

荷蘭鹿特丹　鹿特丹當代美術館

　　荷蘭鹿特丹（Rotterdam）是座很特別的城市，公園多、廣場多、河岸景觀面廣，特別的是有座「博物館公園」（Museum Park），公園不稀奇，冠上「博物館」之名便覺得不同了，裡面有鹿特丹自然史博物館（Natuurhistorisch Museum Rotterdam）、博伊曼斯·范伯寧恩美術館（Boijmans van Beuningen Museum）和尼德蘭建築設計研發機構，最後在一九九二年又添了新的生力軍——由大都會建築事務所（Office for Metropolitan Architecture，簡稱OMA）的雷姆·庫哈斯（Rem Koolhaas）所設計的鹿特丹當代美術館（Kunsthal Rotterdam），集眾藝術文化於一園區，叫人怎能不羨慕。

　　鹿特丹當代美術館的設計手法是「折板建築」，而這形態在之前烏特勒支大學（Utrecht University）的教育館（Educatorium）就已出現了，那特別的面貌當時在國際間令人一新耳目。入口廣場是一大平台，並不直接連結道路，而是輕輕地浮跨於地面上。一反常態，一進館便是斜面階梯狀演講廳，「折板建築」迫不及待現身。有了斜面地板空間，斜坡道自然便成了動線的醒目元素。大師對於傳統樓層與樓層的斷裂不以為意，更加碼再延續斜坡道以軸線連接各個展廳。這強迫指向性的斜坡道具有迴旋效果，可輕易遊走一趟展館順利而出，其實這現象最早在梵蒂岡博物館（Vatican Museums）中便有了雙圓大迴旋梯——布拉曼德螺旋梯（La Scala del Bramante），而後一代大師萊特（Frank Lloyd Wright）在紐約古根漢美術館（The Guggenheim Museum）將之改為單向式圓環斜坡道，成為經典之作，雷姆·庫哈斯在此又做了一件「2.0升級版」。

　　展館無論在建築和室內都使用了較具工業風的材料，突顯其冷抽象的另類氛圍。看來皆是較便宜的建材，如透明和不透明塑膠浪板、大面水溝透空金屬蓋板、外牆的鐵絲網片，和唯一較貴的霧面「U」字形結構玻璃。不過一般人都知道塑膠浪板材質較為脆弱，怎能作為外牆材？其實這是改良式的材質，加入聚酯纖維和鉛強化了其硬度。

　　「折板建築」是劃時代的設計方法，隨之而來的是「立體移行空間」，這才是打破傳統水平垂直的迷思。

a｜入口平台懸浮於地面上。　b｜戶外懸挑原木座椅。　c｜斜面階梯式演講廳。　d｜立體移行空間。　e｜展館的自然天光。　f｜大型水溝透空金屬蓋板作為地材。

a

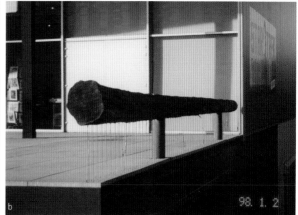
b

c

d

e

f

日本香川　直島當代美術館

安藤忠雄

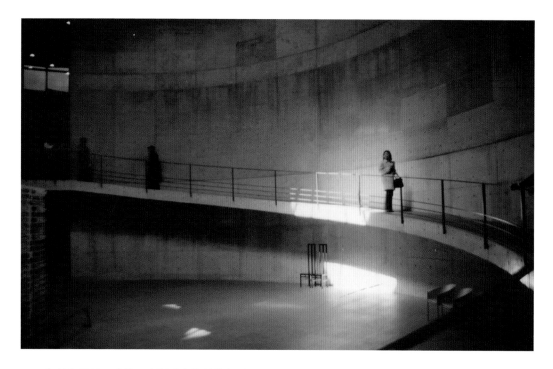

在現今風行一時的日本瀬戶內海藝術祭（Setouchi Triennale），所謂的跳島旅行藝術賞之中，「直島當代美術館」（Benesse House Museum）算是個濫觴者。在熱潮還沒開始之前，當地大概只有直島當代美術館，而後才出現地中美術館（Chichu Art Museum）。此後，瀬戶內海各小島紛而效尤，成立了許多小而精的美術館，形成所謂的「島鏈效應」。

直島當代美術館是標準安藤式展場空間的設計手法，趨近時順著小豆島岩石所砌之長牆，到盡頭迴轉終見本體標的物。進入內部是一圓形展示室，沿著圓弧牆而設的斜坡道，帶領人的腳步順理成章至由低到高的樓層，亦能從不同高度位置欣賞置於室中央的裝置藝術。如同熊本裝飾古墳博物館，建築是幾何學裡純粹半徑十公尺的圓與五十公尺乘以八公尺的長方形量體相互交疊，且一半的量體埋入土中，故可猜測出，圓形斜坡道之後應是長方形體的出現。果然，後續是一方庭戶外展場空間，陽光的照耀下，方庭裡的圓石雕作品有了光彩而更顯靈動。最後每個人都會到達最高點屋頂天台的另一戶外展示場，但這戶外場所強調的是自然風，故可見一片青翠草坪上放置了許多藝術品。而終了時分，遊賞者於輕食咖啡館小憩一番，為下一個目的地做準備。此時往戶外看去，綠草藍海之間佇立了許多雕塑，美不勝收。

直島當代美術館是民間自發性的珍藏博物館，有心的業主除擁有藝術品味之外，更有志業願景，要把純藝術傳達給大眾，作為普羅凡人的美學素養養成班。由此開始，瀬戶內海就不同了，不知涵育了多少人心中的美學意識。

a｜草間彌生的《南瓜》。　　b｜石牆遮擋才見主體。　　c｜圓形斜邊道。　　d｜方庭戶外展示場。　　e｜望著內海的戶外休憩區。

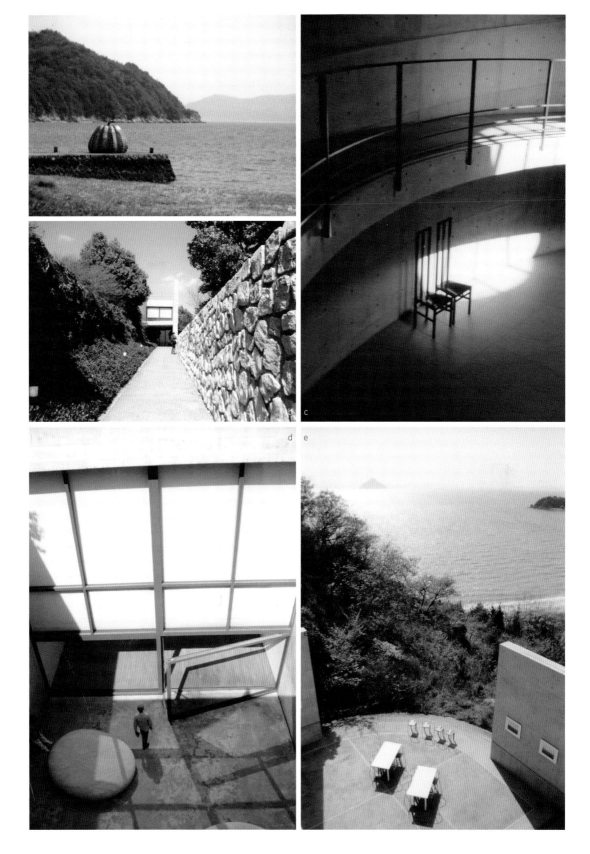

日本兵庫　兵庫縣立美術館

安藤忠雄

　　位於兵庫縣神戶市的兵庫縣立美術館（Hyogo Prefectural Museum of Art）是紀念神戶大地震復興運動的展示館，旁邊五百公尺的神戶水際廣場（Kobe Waterfront Plaza）保留著地震破壞留下的遺跡，並本著震災復興的精神，種植大樹以茲紀念，故現在鬱鬱蒼蒼，成了「雕刻之森」。

　　在水岸邊，一平行面極寬的大階段引人爬上二樓平台，於較高點可望見上述的綠森林、河岸及地震遺跡。再上一層至三樓平台，三組長方形量體平行而置並垂直於河岸，正面及轉角至側面為玻璃落地窗，屋頂金屬水平板出挑向前展延。在兩棟之間設有圓形鏤空天井中庭，一只斜坡道沿著圓周邊緣盤旋而下，到最底層便成了作為野外劇場使用的圓形廣場，而再更後方亦有一只直梯可以直下，一條大縫隙裡有兩組垂直動線，其實是方便遊賞過程可以一上一下，成為明確的行走動線。地面兩層基座再加上兩層長形展示館共為四層樓，在室內挑空處，天光由上而灑下，安藤式先暗後亮的戲碼又再次出現了。

　　兵庫縣立美術館與安藤過去作品慣例風格相比顯得層次較少，只使用大階段和平面鏤空天井斜坡道而已，少了應有的趨近和轉換弄人的布局，變得較不神祕，但也可說是一個較輕快明朗的公共建築。在此可以發現一點，安藤的小型作品往往會複雜化，感覺小規模卻是多層次空間；他在大型作品中反而減少幾個步驟，但具有簡單的大氣。而兵庫縣立美術館和其他作品相比，除了局部清水混凝土的沿用之外，多了一項粗糙面石板的使用，使得建築面貌有些新意。

a｜大階段爬升至二樓。　　b｜三塊懸挑而出的金屬板。　　c｜兩棟建物之間的隙縫。　　d｜隙縫中的直梯和後方圓環斜坡道。　　e｜圓形天井斜坡道。

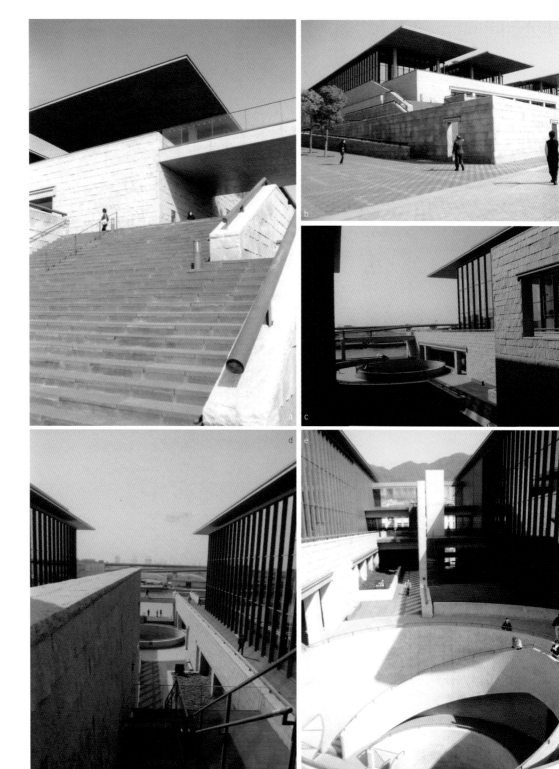

日本京都　陶板名畫之庭

安藤忠雄

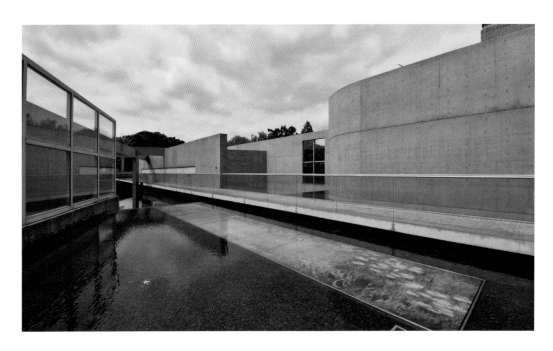

　　緊臨著市立植物園，環境是一片安寧翠綠，一座新型的博物館就如此被創造出來。極意外的是，「空之容器」概念就已一語道盡這陶板名畫之庭（Garden of Fine Arts）的建築美學，說是建築卻不見任何建築體，神奇的新貌果然是一種革命性創建。

　　在一片樹林裡向下挖出深沉、像天坑的長方形容器，除了人行遊賞的通道和展出的陶板外，最重要的意圖是讓光、風、水等大自然元素容納於其間，這是「空之容器」的寓意。換句日本建築師常用的說詞，即「人與自然環境的場所共振」。建物具有傳統京都造景「遊走式庭園」的形態，而在安藤忠雄的特別加碼之下，變身成為「立體式遊走庭園」。在寬二十五公尺、長六十公尺、下挖深度八公尺的沉陷空間裡，遊賞動線的通道、空橋、斜坡、戶外梯……，時而重疊、時而迴遊、時而交錯、時而上下，造就了「動線重層」和「視線錯綜」的驚奇效果。

　　步道旁的淺水池下方正是法國印象派大師莫內（Claude Monet）的《睡蓮》（Water Lilies）陶板畫，右側大牆上嵌著日本鳥羽僧正所繪的《鳥獸人物戲畫·甲卷》。順著安藤的鋪陳設局，此刻是該迴轉的時候了，一百八十度的迴旋，左側出現了義大利文藝復興時期藝術家達文西（Leonardo da Vinci）《最後的晚餐》（The Last Supper），迴轉順著斜坡而下，右側大牆是北宋張擇端的《清明上河圖》。順梯而下，在夾縫的壓縮之後突然豁然開朗，在遠處即見整場最鉅作——義大利文藝復興時期藝術家米開朗基羅（Michealangelo di Lodovico Buonarroti Simoni）《最後的審判》（The Last Judgment）。

　　望著三位日本年輕女生認真地觀賞和研究解說文字，這些人透過環境場所與複製畫的洗禮，應該多少都被薰陶出一些藝術養分吧！羨慕城市中有如此的文化建設，很有感！

a｜盡頭迴轉。　b｜達文西《最後的晚餐》。　c｜下層鳥羽僧正《鳥獸人物戲畫·甲卷》。　d｜現代人融入畫中。　e｜尖梭空橋對峙大水瀑。　f｜最上層瞥見《最後的審判》。

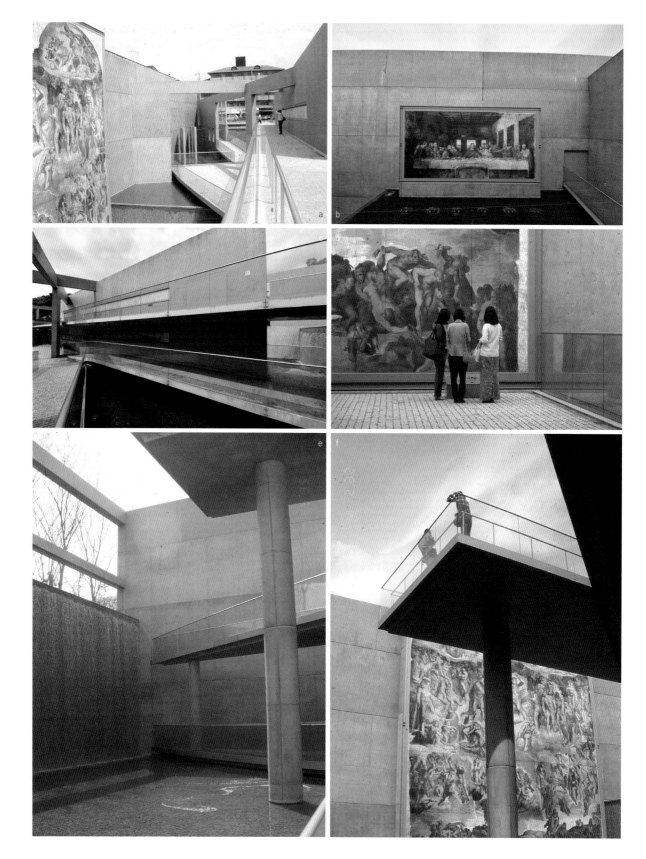

日本東京　國立新美術館

黑川紀章

二○○七年開幕的日本東京國立新美術館（The National Art Center），其重要性並非在於「新」，而在於它擁有全日本最大空間的美術館。場所選址很奇妙，這原是昔日二二六事件（一九三六年發生的政變）時，舊步兵第三連隊的宿舍建築，二戰之後為東京大學生產技術研究所使用。為了興建全日本最大的美術館，需要較大敷地，故雖拆除大部分舊建築，但仍保留了一棟以茲紀念，所以產生了新與舊對峙的現象。

建築師黑川紀章的設計概念是「森林中的美術館」：在一大片森林的包圍下，輕盈剔透的全玻璃建築與環境內外融合，有弧形多處彎折的曲面、有三維如球體的呈現，試圖有機地與大自然交會。為了全玻璃外立面耗能的問題，在外層又設置了水平網點玻璃，使陽光能較柔和地滲入室內。雖說是森林包圍了美術館，內彎面玻璃牆卻環抱了大樹，這是內外共生的自然建築。

美術館入口是一橢圓形金屬水平板，門面是黑川紀章常使用的標幟性尖聳圓錐玻璃體。進入室內，不規則曲面牆內是三層挑高的大空間，後方矩形量體才是展示空間。這看似空無、卻又是現代美術館最重要的部分——「人與人的交流空間」，亦有疏解人潮之效。挑空的二樓及三樓各有一清水混凝土倒圓錐筒，水泥實面裡頭是儲藏室，而筒頂平台便是休憩輕食區，其間又有電動手扶梯上下穿梭，兩圓錐筒在不同高度動態中，一直是焦點所在。

展館明明十點才開放，不料在那之前便有許多老人家在玻璃屋下各據一方看報、休憩交流，原來展示館之外的場所人人可自由進出，在此感受一下生活美學，不知不覺就被藝術氛圍給薰陶了。

a｜懸挑橢圓形板為入口雨庇。　b｜玻璃圓錐筒形的入口。　c｜大挑空的兩座倒圓錐體。　d｜錐體面上的輕食區擁有綠意視野。　e｜左虛右實的分野。

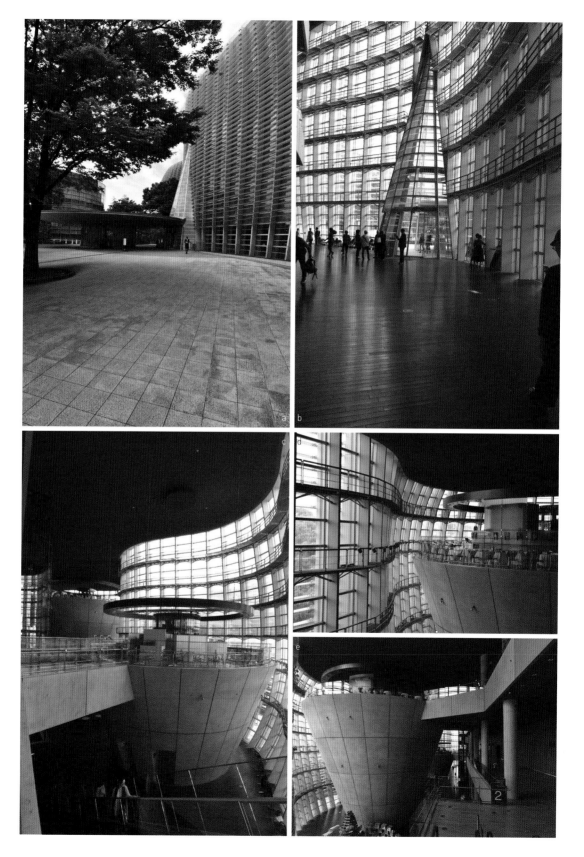

日本東京　墨田北齋美術館

妹島和世

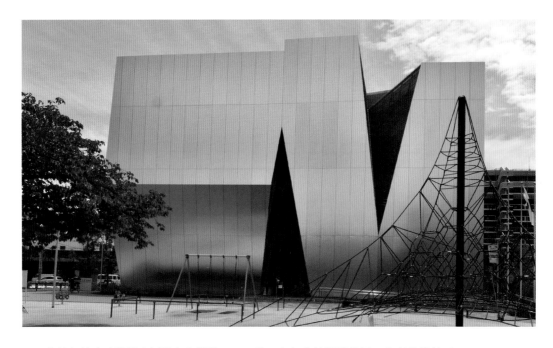

　　由普立茲克建築獎大師妹島和世操刀，二〇一六年完竣開幕的墨田北齋美術館（Sumida Hokusai Museum）設計令人耳目一新，和她過去作品金澤二十一世紀美術館風格大不同。展館創作之外，令人好奇的是：北齋到底為何人？原來葛飾北齋是十七世紀生活在墨田區的浮世繪畫家，其藝術創作多著墨於人物表情、花草樹林、蟲鳥百獸與自然奇景，可謂日本國寶藝術家。

　　展館一邊臨著鄰里小公園，另一邊倚靠寧靜的小街，只見一棟方形量體的建築，立面上鏤畫了裂縫，因縫左右拉扯而成尖聳三次元三角形，或頂與底部外皮向內外凹折，成為交錯不一的彎折線。大尺度鋁板的內側是展館空間，故不開口採光而成為實體面，而被切割的部分則反映出內部空白的交流及停等空間。令人意想不到的是，霧面鋁板也能模糊映出藍天和黃土地。

　　正中央十字形切割一樓平面，分成三區不同功能：美術館商鋪、講堂和圖書室，一樓空間被打散，但到二樓以上又連接為一。由於中軸及左右軸空出來了，於是社區居民可以從街邊或公園自由穿越整個街廓，走出各自的捷徑，等於將館的一樓變成穿透式頂蓋開放空間，因此這是「敞開於街、易於親近的美術館」。展館內部不無存在被劃開、撕裂而成的三角內凹玻璃窗，外表加上第二道金屬網格皮層，這樣一來，陽光被篩濾後變弱了，由內向外看去的景象也變得朦朧。

　　建築玻璃窗隨機採景，人與環境發生關聯；鋁板被彎折而反射天空與大地，建築也和環境相融了。因美術館的亮眼，葛飾北齋才由地方被推向世界，產生振興文化、活化地方之效，故館方稱之為「成長中的美術館」。

a｜銀鏡般反射地面而融入天空。　　b｜一樓十字切割成三塊區域。　　c｜中軸路徑貫穿以連結公園與大街。　　d｜接待室多處三角錐形玻璃透空處。　　e｜大採光面外覆金屬網格可濾光。　　f｜細微而神祕的三維角錐玻璃。

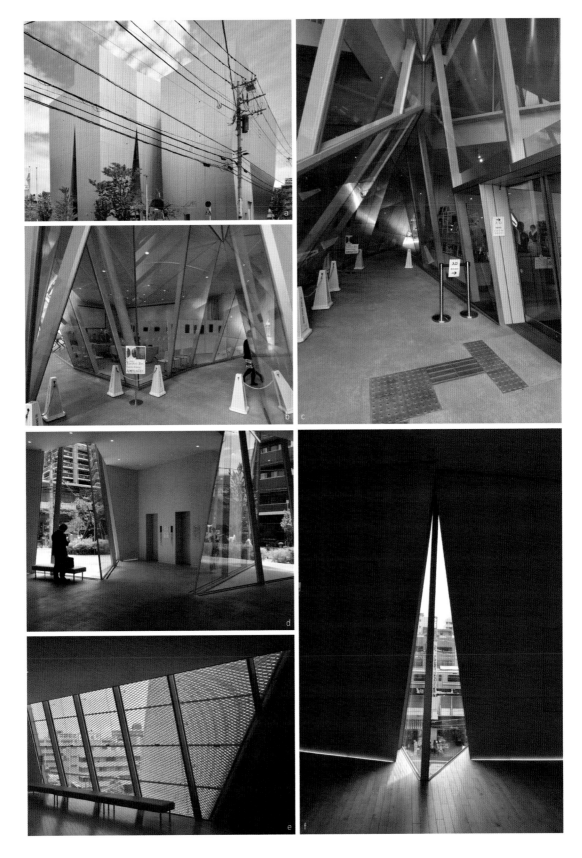

中國深圳　深圳當代藝術與城市規劃館

藍天組

　　二○一六年落成啟用的深圳當代藝術與城市規劃館，是由奧地利建築師事務所藍天組所設計，這樣一聽便知有好戲可看了，因為藍天組是絕對解構主義的奉行者，不會把這機會做成一棟平平整整的建築物。

　　正面看，像騰空、外表皮又被掀開的浮船；側面看，像一塊巨大隕石降落於大地。外立面使用的材料主要是鏡面不鏽鋼，它反射了藍天，也反射了地面上人車熙來攘往的景象。第二種材料是金屬網目板片，半透明的狀態使內部人與物若隱若現。第三種是白色石材，用來包覆後場空間和典藏室。第四種是三維的鋼構玻璃天窗，讓陽光大量進入公共領域。其外型除了多樣性元素的組合，掀起的金屬皮層和螺旋狀的流線也相當受人矚目。

　　甫進入大廳，就被一巨大尺度如浮雲狀的鏡面不鏽鋼曲面體震懾了，它反射了左側的當代藝術館和右側的城市規劃館，「雲」自己又像是一巨大金屬雕塑，三者在此合一。三個主要空間分別擁有各自的動線：博物館由弧形大梯直上，展覽館藉著電動手扶梯進入，雲空間則擁有專屬電梯達四樓的販賣部和五樓的輕食區。而左右兩側又有空橋相連，等於在一個金屬與玻璃的大容器裡，置入垂直水平散步路徑的器具，其間的空間流動感異常明顯。關於室內光線，鋼構玻璃天窗是以三角形單元組構而成，故投射出菱格紋的光影；金屬網目板片的孔洞有濾光的作用，視覺具光暈朦朧美。

　　綜觀藝術中心建築的呈現，明顯可感受到的是光的演繹和動感的空間，這是在解構形式以外特別看到的面相，形而上的高階手法。

a｜入口處如掀開的金屬皮層。　　b｜如隕石降落於地表面。　　c｜電扶梯直上三樓入口區。　　d｜鏡面不鏽鋼反射地面的人與車。　　e｜雲空間內含兩層平台。　　f｜咖啡館的前掀板狀入口。　　g｜雲空間裡的咖啡館輕食區。

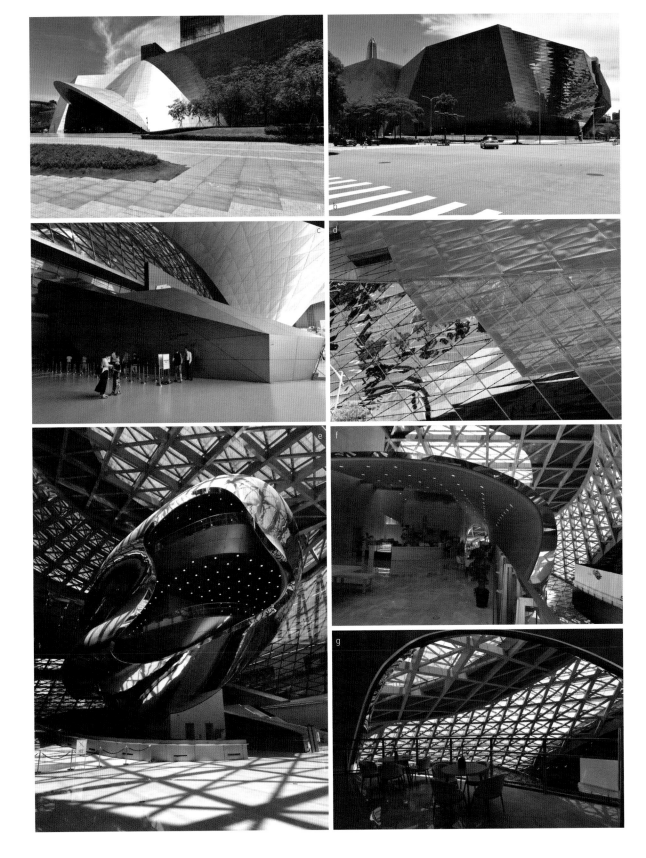

中國南京　四方當代美術館

史蒂芬・霍爾

　　南京郊區的四方當代美術館位於四方湖區，其正式名稱為「中國國際藝術實踐展」，毗鄰佛手湖與老山森林公園。而美國建築師史蒂芬・霍爾（Steven Holl）的四方當代美術館位於園區的入口，作為標的性象徵。南京以悠久的歷史和孕生文化的土壤著稱，藉由美術館的高空平台眺望遠處，六朝古都的城市面貌一覽無遺。

　　美術館建築是由一水平斜置的黑色實體方盒子和線性轉折的空中飄浮長廊所組成，黑色基座看似平常，但近觀細部才發現是由「竹管模板」所灌製而成的清水混凝土，凹凸的彎曲表面有點粗獷，但質感紋理明顯試圖與大地融合。上方浮懸「ㄇ」字形的深長空廊以白色浪板玻璃為材，讓室內擁有均衡的光色，在夜裡又有發光體的呈現，整體看來就像盤旋在樹枝上的蛇，是個有機形態的建築，亦是史蒂芬・霍爾未來主義式建築的表現。

　　入口由合院式的前庭迂迴輾轉而入，一樓有較寬闊的空間作為展示廳，順著大階段連通地下的另一展場。二樓的展示長廊與基座完全脫離，只靠一座電梯聯繫，線性轉折的動線依順時針方向遊走，長廊一邊是大展示牆、另一邊即是不透明但透光的浪板玻璃，自然光透過白色玻璃引入室內，光度弱化了許多，但也變柔和了，因此白天也不需要燈光照明。遇盡頭轉折而進，另一盡頭又再轉折，突然豁然開朗，尾端是大型玻璃落地窗，像個視窗框出湖和山的美景。

　　四方美術館強迫式的線性遊賞路徑是極簡的，有別於一般大美術館迷宮般路線的茫然感受，建築飄浮空中讓人凌空踏步也是一種新經驗，為美術館設計創想前進了新的一步。

a｜山坡頂上的懸高物。　　b｜黑色水泥方盒子基座。　　c｜入口合院廣場。　　d｜竹管模板製成的清水混凝土。　　e｜大階段連通展室。　　f｜透光浪板玻璃示廊。

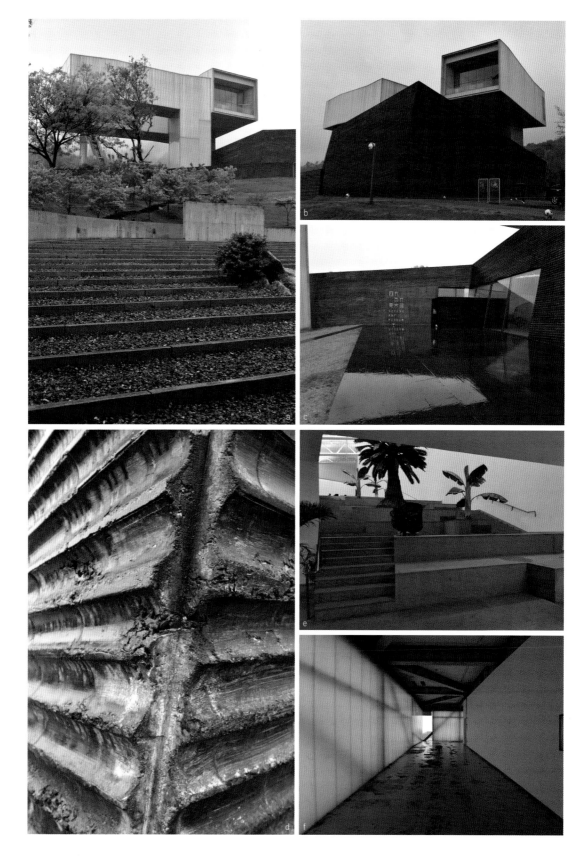

中國杭州　公望美術館

王澍

　　元代描繪山水的四大家之中，以黃公望居首，其膾炙人口之大作《富春山居圖》傳承至今，為國寶中的國寶。圖中描繪錢塘江上遊一段富春江的景緻，以蒼簡的畫風勾勒出富春江兩岸澶波浩渺的山居情趣。於二〇一六年開幕的公望美術館，座落於杭州富陽，是《富春山居圖》描繪的場址，亦是黃公望晚年結廬隱居之地。其開館展覽「山水宣言」的推出，即要以山水來表現中國人生活的美學概念。

　　美術館的設計顯然不是建築優先，而是景觀優先，意即建築的完成是為了替山水景觀帶來效果。趨近美術館，第一進是抽象山水前庭，順著竹扶手石橋而去，可見到第二進的水塘自然生態池，有機轉折的橋與路徑扭動著，移步換景，瞻之在前，忽焉在後，創造了多重視覺焦點。於是建築好像近山、次山、遠山等多層次連延著，最精彩的莫過於由入口旁斜坡一路爬升至屋頂上方，即見延續弧拱的屋頂為連山，人在其中悠遊自在漫步，以登山的概念讓人和建築與自然融合為一，其中又有亭，走走停停才進入美術館室內。

　　而館內偌大大廳尺度驚人，明顯可見的是弧拱屋頂天花板的清水混凝土，所需的管線早已預埋於板內了，於是優美流暢的反轉拱一路延伸而上，附屬的樓梯、斜坡道不時出現，引領人向上至每一展館。其動線高低起伏左右擺動，人在其間正如中國園林景觀規劃的精髓，不論建築或室內設計皆以山水畫的意境呈現。

　　中國山水畫中，畫山水也畫建築，這棟建築臨摹山水畫而鋪陳，過去是人在畫中遊，如今人在山水建築中悠遊。

a｜一路攀高層層連山。　b｜屋頂山巒有亭供人停留休憩。　c｜入口天井。　d｜一階一階而上進入各展館。　e｜偌大大廳反轉弧拱的天花板。　f｜斜坡道與橋隨機穿越。

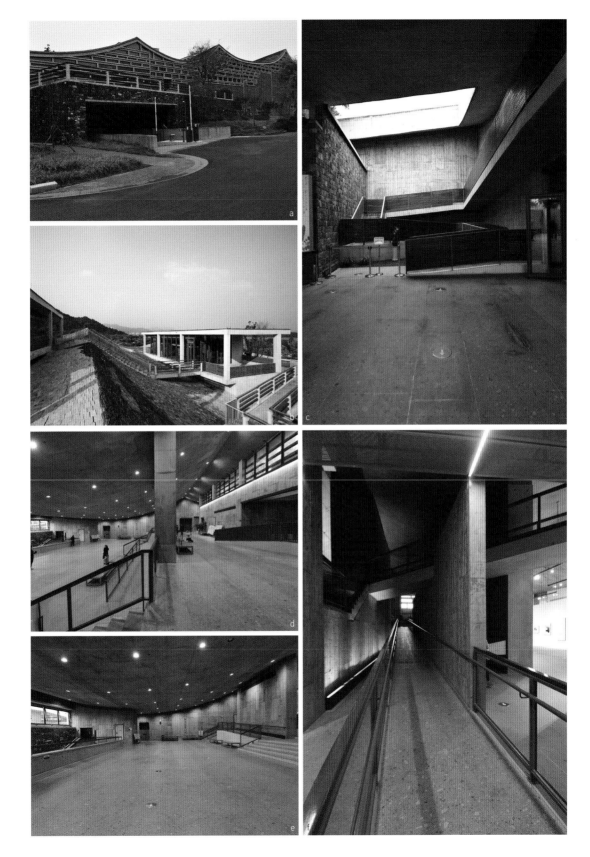

台灣台中　亞洲大學現代美術館

安藤忠雄

　　日本籍普立茲克獎大師安藤忠雄號稱東方建築詩人，其作品終於在二〇一三年底首次於台灣落實了，即台中亞洲大學現代美術館。學校創辦人希望在校園裡有一座如現代雕塑的建築物，讓珍藏展示的藝術品深根於校園，令學生在不知不覺中被環繞薰陶，潛移默化改變台灣人美學平均素質較為不足之憾。

　　同等於一件藝術創作的建築之誕生並不容易，為達到日本清水混凝土的水準，聘來六位日本石田工務店的匠師控管，水準要求超標。建築物由三層三角平面堆疊而成，各層錯置而忽有懸空、忽有露台，在統一中求表情多變。錯置手法聽來簡單，其實當中要鋪陳之處不少：因應而產生的量體虛實對比強烈、懸挑而出的部分成為頂蓋式開放空間、退縮平台除去樓板便成天光，不論在室內或外部空間都有戲劇性的光束出現。另外，呼應結構力學抗耐震性的「V」字形連續斜撐，在廊道邊呈現一種結構美學。而三角形平面勁道十足，六十度的角隅似乎破天而出，形成天際線。

　　一進入室內，但見一只獨立現形的折梯引領人直上二、三樓的藝術通廊和展館。三角形三邊的環繞系統，透過橫長的全落地式玻璃，可與館外大草坪上的裝置藝術產生另一種對話。遊賞過程的完成乃經由一只封閉式樓梯而下，此時忽然角隅天光乍現，原來封閉是為襯托精靈般的光。

　　傳統上，保護藝術品的美術館往往是自我密閉、沉重呆板的量體建築，在此處卻是輕巧的玻璃和半戶外虛實空間的展演，一路延伸至偌大草坪的前景。這座美術館伴隨大地而生，人與自然和藝術隨時都產生關係。

a、b｜錯置而產生的虛實變化。　c｜層間錯位，由天井而現的天光。　d｜前廳可見「V」字形結構。　e｜雕塑性格的大樓梯。　f｜梯間角隅的光束。

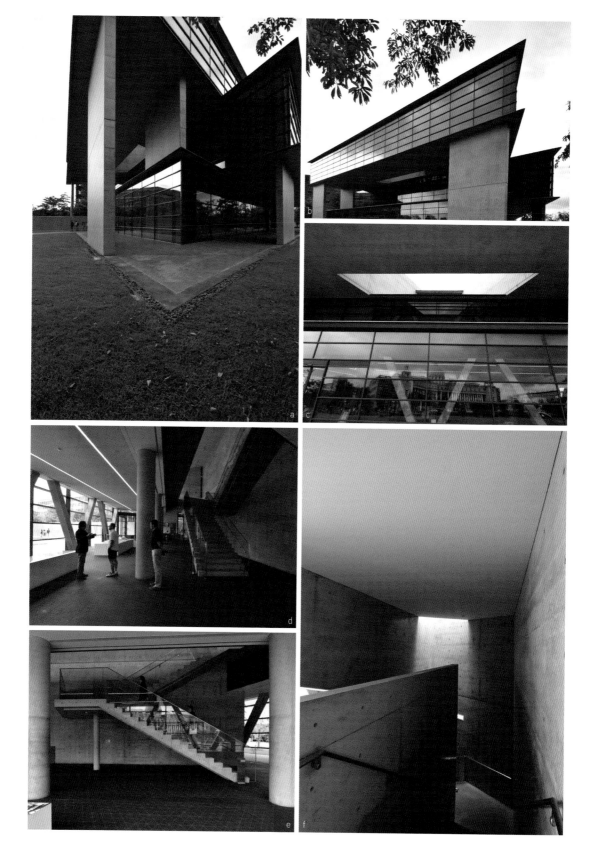

第三部 文化中心與展館

西班牙巴塞隆納　達比耶斯基金會

西班牙近代藝術成就非凡，畢卡索、米羅、達利（Salvador Dalí）三位大師世界知名，而後繼的達比耶斯（Antoni Tàpies）亦有其世界高度。達比耶斯基金會（The Museum of Antoni Tàpies Foundation）就在高第（Antoni Gaudí）的巴特由之家（Casa Batlló）隔壁巷，兩者互相輝映成為地區裡重要的景點。

路易・多明尼克・蒙塔納（Lluís Domènech i Montaner）是加泰隆尼亞地區極具影響力的建築師，其建築多呈現「新藝術風格」（Art Nouveau），雖人氣不若當時的高第，但其作品巴塞隆納聖十字聖保羅醫院（Hospital of the Holy Cross and Saint Paul）、加泰隆尼亞音樂宮現在都被聯合國指定為世界遺產。一八七九年，當時為人所知的「蒙塔納與西蒙」出版社大樓（the Montaner y Simón publishing house）是為其母親而設。過了百年後，古蹟建築內部於一九九○年由他改造變身為基金會展館，基金會收藏了大量藝術家捐贈的作品，展出的作品主要是加泰隆尼亞地區民族藝術家在地的熱情風格。

老屋更新不難，但本案難在多開挖了地下室：首先挖空地面層以下的土石，再加築地底結構，使全館增加了相當的空間使用度，此舉是工程的難度挑戰，後來也出書記錄了這項特殊技術工法。另外，建築師於最底端多建一迴轉鋼梯上二樓，這增築的樓梯不只是服務動線而已，依我所見，它是個優美的迴轉爬升，其玻璃頂蓋是不規則折板狀天窗，設計有型又引進自然光，讓老建築內部深遠處重見天日。而若再仔細端詳梯的扶手細部，建築人可立即判別其設計高感度，氣質優雅。

屋頂做了一件裝置藝術，名為「雲與椅子」，是達比耶斯本人的作品，由建築結構柱再往上延伸，組起八片沖孔鏽鐵板作為支撐，再覆上鋼纜索，鐵絲網不規則彎曲連續形似捲雲，夜裡打上燈光，光效迷幻無比，遠遠觀之卻像失火般帶有超現實主義風格的畫面。

a｜一八七九年原始建築外觀不變。　b｜挑高鋼構夾層與金屬柱。　c｜尾端彎折樓梯上二樓。　d｜樓梯頂蓋的折面玻璃天窗。　e｜屋頂「雲與椅子」裝置藝術。

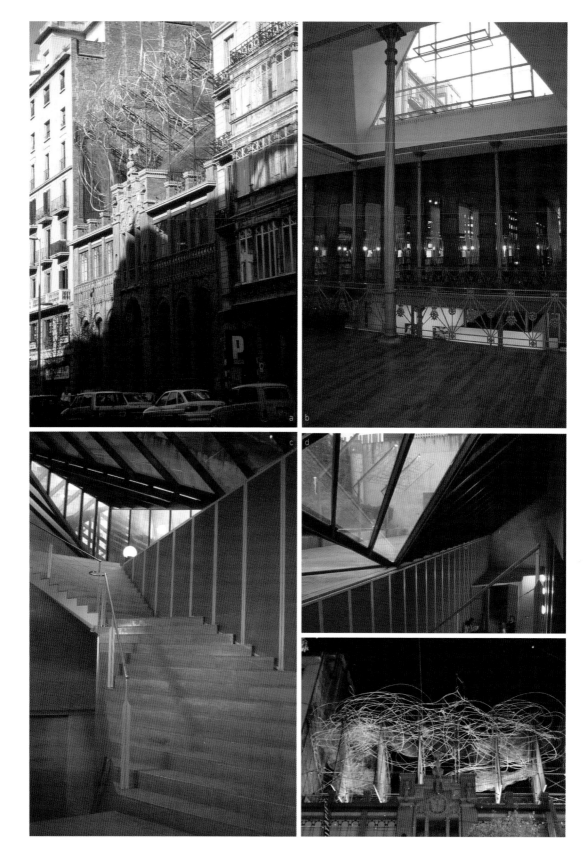

西班牙巴塞隆納　當代文化中心（慈善之家）

埃利奧·皮諾

　　這舊建築群組原為女子救濟院慈善之家，而其中慈善之家（Casa de la Caritat）呈四合院狀，因年久失修，北翼傾頹倒塌只留下另外三翼，建築師選擇保留、補強美麗的手工彩繪外牆，並再造北側新建築以供新功能展館使用。舊建物改建為這文化中心，成為以城市當地社會現象與新媒體藝術為主題的展館。

　　將慈善之家改造修建為文化中心是一件美事，慈善之家位於巴塞隆納市中心，古蹟建築與歷史久遠的廣場街道散發昔日的文化色彩，南側部分後來新建了美國「白派」大師理查·邁爾的巴塞隆納當代藝術館，整個場域顯得格外有文藝氣息。

　　西班牙建築師喜愛極簡風，知名的建築師埃利奧·皮諾（Helio Piñón）只用一面玻璃帷幕牆，便搞定了所有的創想。原來玻璃反射了原古蹟，映在新建築立面上，更好似變長兩倍延伸至盡頭。他也將原古蹟外牆上的加泰隆尼亞在地裝飾花紋和靛藍的天空，同時納入這一大片屏幕裡。新舊並存只見舊物而不見新物，因為新物的隱形表情仍投映出舊遺存物。創意無價，說穿了就不值錢。不過，你以為就只有如此嗎？皮諾又將頂樓部分做斜角向下處理，這下斜玻璃剛好反射了中庭走動的人影、廣場中綠樹，沉靜而生動，真是神來一筆。

　　為了不破壞完美，這大銀幕沒有任何缺角破口，由斜坡向下至地下室為入口。這令人難以察覺的隱匿性入口，一反一般建築氣派入口的自明性，極為低調，為賦予舊古蹟新的元素，手法採減法設計，這是多麼有美心而建築情操高尚者。

　　中庭靜謐如舊，好似什麼事也沒發生過，這新舊融合得宜的大膽創新，是西班牙加泰隆尼亞民族創作的特性。

a｜新帷幕反射的舊古蹟影像。　b｜原建築的手工彩繪外牆。　c｜新增地下室戶外通道。　d｜新館室內挑空展場。　e｜斜坡下降至地下入口。　f｜透過大面落地窗玻璃望向中庭。

西班牙巴塞隆納　論壇大樓及廣場

　　二〇〇四年，西班牙巴塞隆納舉辦了第一屆「全球文化論壇」，為期四個多月。當時巴塞隆納市政府一直試圖努力轉型開發東北方市區，那裡原為工業區，後為廢水處理場，不過如今環境已大幅改善了。場址周邊多是濱海公園，在論壇大樓及廣場（Forum 2004 Building & Plaza）誕生後，充斥著休閒和文化氣息。

　　普立茲克獎建築師赫爾佐格與德穆隆在一開始著手本案時表示：「我們拋棄了將單體建築置放於一個偌大開放空間的概念，而選擇設計一種在形成同時塑造出另一種開放空間的建築。」於是出現一個各邊長一百八十公尺的水平三角形扁平量體，除了核心筒和必要的出入大廳外，幾乎以無柱狀態懸空於地平面上。其實那核心筒本身就是個巨大尺度的柱子，於是飄浮的水平板下方成為頂蓋式開放空間，連接四周廣場，易於疏散或聚集大量人潮，遼闊無界蔚為奇觀。

　　建築的屋身是混凝土牆飾以黑色塗料，其間以鏡面不鏽鋼垂直又不規則歪斜地切割大牆板塊，形成粗糙面和極細膩平順並置的質感對比。為解決大型展開式懸空量體下的陰暗世界，故在平面上不時出現開口天井讓陽光直射而下，亦在二樓天井四周設以反射玻璃以利室內採光。而此刻出現意外的亮點：頂部方形開口的天井四邊，為不規則狀的反射玻璃和孔洞紋理的鏡面不鏽鋼，由下往上看去如同萬花筒幻象，既可採光又兼具迷幻視覺效果。

　　這論壇大樓本體，說穿了不過是三角形建築而已，但其實就如建築師一開始所擘畫的願景，飄浮建築下方的無柱半戶外空間連結了周邊廣場，這一大手筆在都市空間上令人大開眼界。

a｜橫長建築飄浮於大地。　b｜粗糙和滑順質感的對比。　c｜另外一種萬花筒。　d｜入口玻璃隔牆仍具視覺穿透性。　e｜大尺度懸挑下顯得渺小的行人。　f｜萬花筒般的天井。

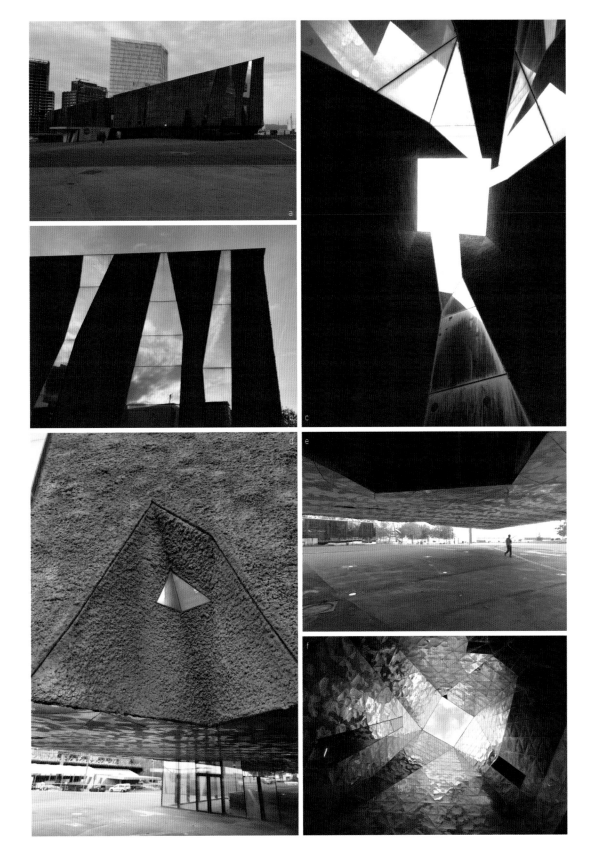

西班牙馬約卡　貝韋爾城堡更新展館

　　原為中古世紀的貝韋爾城堡（Bellver Castle）與護城河，更新為展示西班牙第一大島馬約卡文化文物的場館，建築師埃利亞斯‧托雷斯‧圖（Elías Torres Tur）的設計工作在於整理戶外鋪面、造小橋、改裝廁所、補強修復展示間及燈光展示功能。設計其實看來並不起眼，古堡還是古堡原貌，但經過遊走一番後，才驚覺其中有太多令人意想不到之處。護城河上原有的橋經過簡單整修，那懸浮於石堆牆上的新造小橋成為焦點，建築師飾以黃銅扶手欄杆，懸浮之意在於尊重原有矮石牆，僅輕輕碰觸。不僅如此，更吸睛的是由三踏階一體成型的預鑄水泥板，非直線形而是以斜切樣貌懸於地，這空中飄浮的現象令人驚異。另外，廁所的「置入性」裝修相當有趣，顧及它是古蹟，須謹慎置入現代的衛生設備及隔間牆。建築師選擇在原始拱門中再砌一石牆，留空一處出入口以設置木門，這木門和內部隔間牆的斜格紋還算時尚，尤其與天頂的交叉拱肋對比，徹底顛覆老舊陰潮的印象。洗臉檯和明鏡則立於新設的白色傾斜牆上，保留原始石牆的背景。而古堡主體展示間與走廊的設計點在於極為輕巧的修飾，以古銅片做原半拱門的收邊材，古銅有一種不朽的意義，故古銅板與古拱洞相搭並不違合，整個室內裝修極簡無比。

　　護城河上的踏階小橋與黃銅扶手、拱門邊的古銅收邊、廁所新拱門片、天花板間接照明、衛生設備置入古蹟遺存物舊空間裡……保留原貌是重要前提，在極簡、不易發現人為痕跡的細部收邊處，可看出托雷斯高尚的建築情操：低調無形只為讓古蹟恢復生命力，建築師的微整型讓人看不出！一旦仔細端詳之，則大嘆其驚為天人。

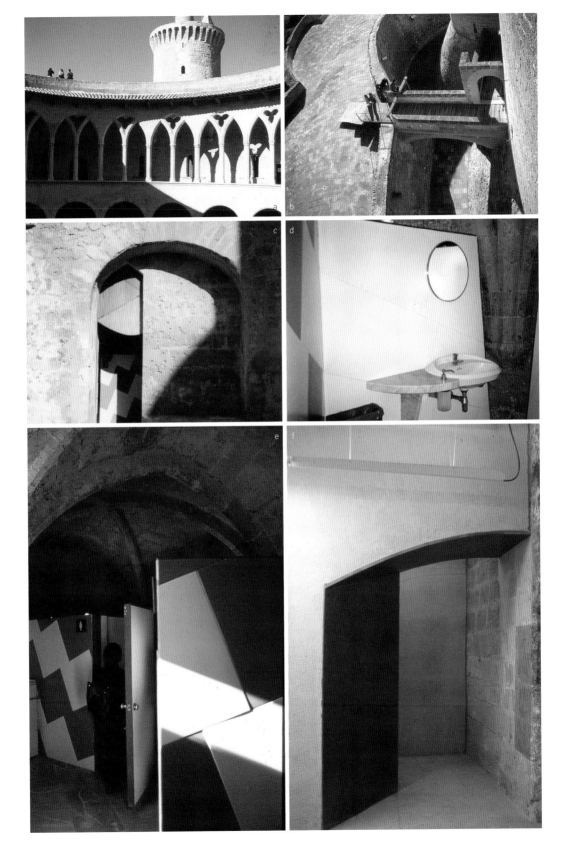

西班牙赫羅納　貝爾略克酒莊展館

——RCR

二〇一七年普立茲克獎得主，由西班牙建築師拉斐爾・阿蘭達（Rafael Aranda）、卡莫・皮格姆（Carmen Pigem）和拉蒙・比拉爾塔（Ramon Vilalta）所組成的建築團隊——RCR曾做過一個赫羅納（Girona）的酒莊展館增建項目，在二〇〇八年的威尼斯建築雙年展（Venice Architectural Biennale）驚豔國際建築界，為其後來的能見度累積了不少能量。

貝爾略克酒莊（Bell-lloc Winery）位置離RCR的故鄉奧羅特（Olot）很近，瑞士籍的主人在此設置酒莊，年生產量約不過一萬五千瓶，這次主要的工作是葡萄酒的酒窖和品酒室。

園區位處列為保護區內的優美山谷底下，建築平面就像一把梳子，由橫軸向主動線垂直分枝旁出其他酒窖空間。為減少對大地的破壞，新建築選擇埋入地下土壤，這作法也符合酒窖設於地面下以控制適合溫度和溼度的功能需求，因此在地面層只見入口鏽鐵的引導夾岸擋土牆，還有折板鏽鐵的屋頂。由於折板本身具結構行為的強度，只須加入橫向的龍骨大樑，其他即成無樑板系統，室內室外看去都極簡無比。地面土丘上挖了幾個豎坑天井，於是地下酒窖及視聽室內有如教堂般神聖之光照入，這光為暗黑的環境帶來莫大驚喜。

唯一較像在地面層的是品酒室建築，它其實是一邊靠著山壁一邊擁有地下採光天井的地底世界。品酒室建築及室內明顯可見折板結構再度出現，大面落地玻璃窗斜向立於地面與折板上，是個三維的建築向度，精準施工且相當難度。此時，侍酒師取出推薦的紅酒，那瓶蓋竟是鏽鐵製的，和建築材料相同，不知是否為RCR出的主意？在此品嘗紅酒，酒莊也提供午膳服務，於大師精彩作下的宴饗特別美妙。

貝爾略克酒莊展館有三個特色：一是全以鏽鐵為材，表示與土壤融合；二是以大地建築之姿深入地下，亦符合酒窖環境的需求；三是折板帶著新奇結構系統的想法，極具創意。

a｜入口夾道鏽鐵擋土牆。　b｜折板屋頂結構。　c｜品酒室折板屋頂。　d｜品酒室室內折板天花板。　e｜採光長天井　f｜酒窖室內折板天花板。　g｜出口鏽鐵斜板。

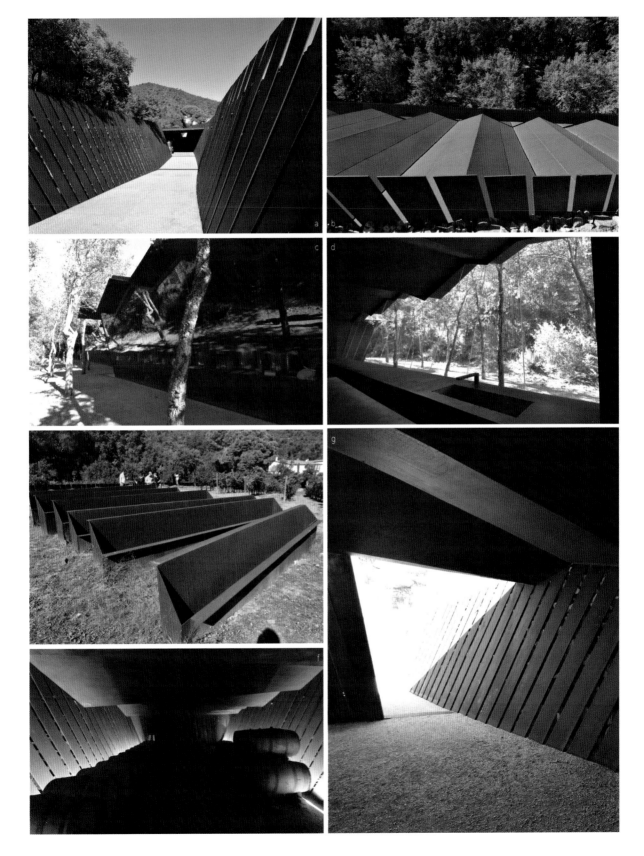

義大利米蘭　普拉達基金會

OMA

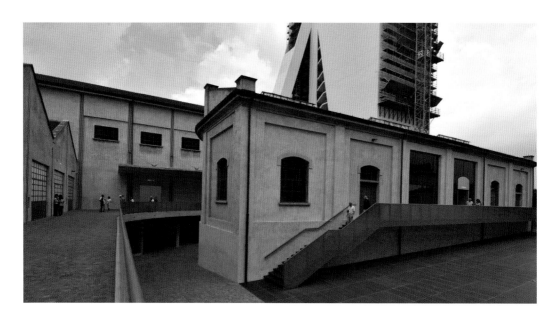

　　普拉達基金會（Prada Foundation）位於米蘭南部的拉哥伊薩爾科（Largo Isarco），現址原場區是一九一〇年興建的老釀酒廠，建築部分包含蒸餾工廠、倉庫、研究室、釀造室。這文創園區保留了擁有歷史地域記憶的七棟老建築，並加建三棟新建築，包含一棟九層樓高塔。

　　舊有廠區四周是低矮建築，中央處為偌大中庭廣場，新建物為中庭裡的新戲院及講堂，和基地角落邊的高塔建築。舊有建築則整修為展覽館、輕食區、藏書閣，在完成後變為普拉達藝術基金會，成了市民文藝特展中心。老建築再利用，又因釀酒廠的老屋原始特殊性，引來市民關注，其實就是現代的文創園區。

　　入口處是藏書閣、輕食區和講堂，其中講堂的外觀材料特別使用具現代科技性的鏤空鑄鋁板，而相對與傳統藏書閣、光之酒吧（Luce Bar）、貼飾金箔的五層展覽樓，形成一種謎樣的、絕非融合的共存。新建講堂擁有較大面積作為展示使用，其用材亦是現代工業化的產品，透空金屬水溝蓋板所做的牆面與樓梯踏階，聚乙稀或聚酯材質加鉛做成的浪板用於天花板，半透明的特質背藏燈光，形成一巨型燈具。而新建戲院棟的長方形量體採用鏡面不鏽鋼，在中庭鏡射周遭所有建築和綠樹，不仔細看就好像隱形了。

　　一個新舊並存的個案裡，雷姆·庫哈斯想給予開放與封閉的對比，欲製造其趣味，正如基金會裡現代藝術的超凡前衛感，大概是不易了解的。建築師大量使用工業化材料——鏤空鑄鋁板、水溝蓋板、鏡面不鏽鋼、半透明浪板和突然的金箔，隨興地與古老建築相毗鄰，還是前衛得看不懂，也許這就是所謂領先性的風潮。

走訪市民生活美學空間

122

a｜舊館保留予以整修。　b｜戲院鏡面不鏽鋼外表反射中庭。　c｜頂樓展場廊道。　d｜發光浪板製成天花板。　e｜水溝蓋板作為牆面。　f｜鏤空鑄鋁板作為外牆。

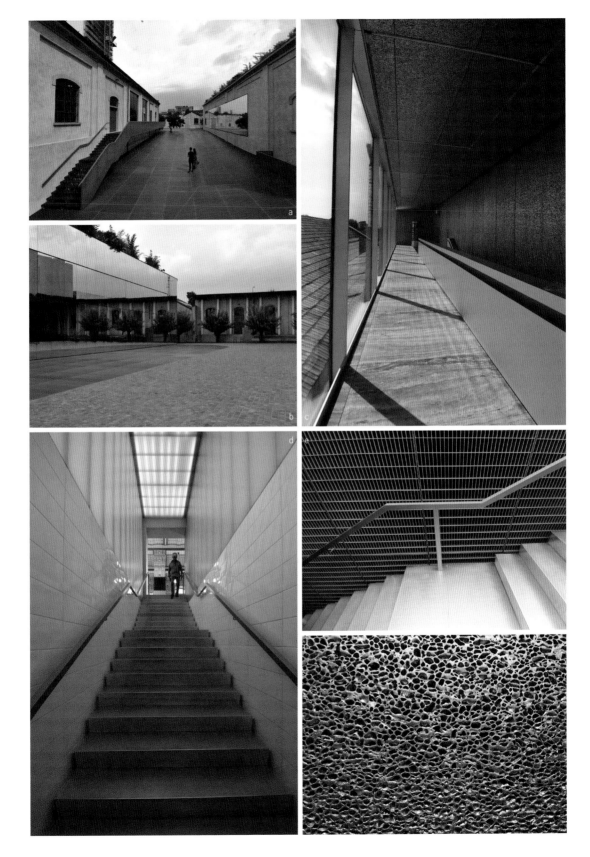

瑞士巴塞爾　維特拉展館

赫爾佐格與德穆隆

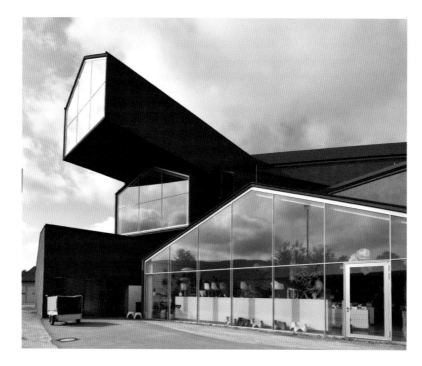

維特拉（Vitra）是歷史傢俱大品牌，其總部位於瑞士巴塞爾（Basel），名為維特拉園區，許多普立茲克獎大師在此貢獻了其處女作。當他人還無法接受前衛的建築作品時，維特拉的業主慧眼識英雄，便讓札哈·哈蒂的消防站及法蘭克·蓋瑞的小博物館設立於此，另外還有安藤忠雄的會所、妹島和世的廠房，和最亮眼的——赫爾佐格與德穆隆設計的維特拉展館（VitraHaus）……，可稱為當今建築大師聯展的永久陳列博物館。

維特拉展館是赫爾佐格與德穆隆的作品，由於其作品無數且呈現豐富多樣性，完工前實在猜不出建物可能的樣貌，開幕時可能也不會聯想到是由他們所設計，畢竟荷蘭建築團隊MVRDV也提案過類似概念的建築但未實現。無論如何，這是一件創舉的呈現，應可稱之「小屋垂直聚落」。只見大約七、八棟一層高的斜屋頂小屋，相互以各不同角度堆疊而成，重疊共構的部分亦有懸挑或轉角的量體，形成有機狀態，朝著各方向尋找自我的景象。

重疊的部分在室內以樓梯相串，成為垂直動線，這動線為線性直線至盡頭再迴轉，忽遇一大階段隨之而上，挑高空間裡有天窗或三角形大側窗的自然光灑入，參觀遊走時充滿驚奇。

懸挑投影而下，與重疊交錯虛空間在地面層連成一完整頂蓋式的開放空間，這場域裡人潮眾多，此處是個緩衝地帶，也是一樓輕食區向外延伸的一部分。在參訪完園區其他作品之後，在這度過一段慵懶的午餐時刻，園區裡各大師作品一幕幕浮現於腦海。

這棟建物原為傢俱展售店，經高規格精神設計之後，反而像座博物館了。參觀建築者比買傢俱的人多出許多，這是業主始末未及的。

走訪市民生活美學空間

124

a｜相互疊堆而成的聚落。　b｜或有懸挑量體成為焦點。　c｜室內大階段與天光。　d｜餐廳半戶外空間。　e｜上層覆蓋之下，成為頂蓋式開放空間。

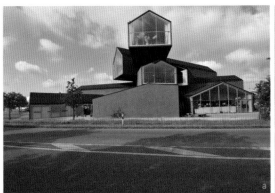
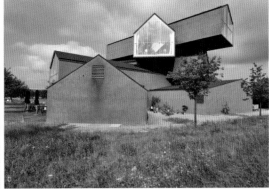

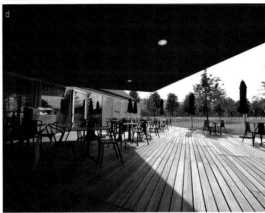
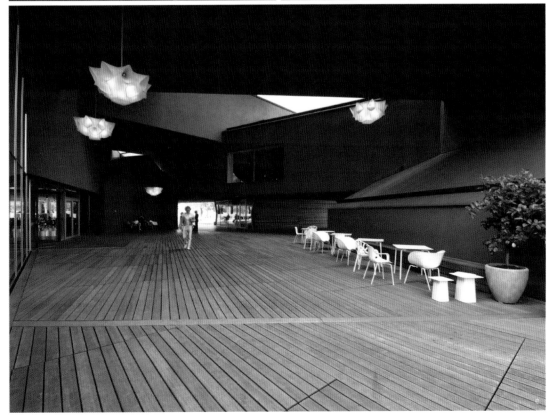

荷蘭阿姆斯特丹　荷蘭電影資料館

荷蘭電影資料館（Eye Film Institute）臨河而建，位置正好介於新區與舊城區火車站，也是水域與陸地的中介、現代與歷史的銜接點。

展館主要以電影為主題，為了呼應電影的高張力與活力、現實與幻覺，義大利DMAA聯合建築事務所（Delugan Meissl Associated Architects，簡稱DMAA）的設計策略是像水晶體狀，如電影藝術的幻覺感。明明就是解構主義的樣貌，但現在的建築師都不喜歡說是解構主義，常見以「水晶體」來形容這一類不規則折板式建築。

建築臨河面斜向而去，量體中央處空間就如大視窗面向河景，有點像懸空狀態浮於水平面上，左側較低處有一只大階段戶外梯，引人直上二樓的主要空間，反折後又是戶外梯，讓人再上到三樓。簡而言之，建築自體就如一座山，人透過戶外階段可以通達展館的每一角落，一樓反而成了服務空間。背河的一面更長遠出挑的白色量體，下方亦是戶外座階，都市行人或站或坐於此，成了人氣極旺的都市空間。

建築樣態是斜向量體設計，這也反應在室內空間裡，只見內部無柱的偌大空間，亦做成看台式的大階段，有如大劇場氣勢恢弘，由高處沿階梯一路而下，是樓梯也是座階看台，更是餐飲輕食區。這內部的斜向斜率和建築量體相同，即內部的大階段構造和外部空間相互延續。這大地建築就蟄伏在寬闊的草地上，並斜向下沉隨江河而去，氣勢磅礴。

解構主義最忌諱只做形式而不考慮內部空間，但荷蘭電影資料館顯然極度完整。外部面貌即是內部空間的形態，兩者相互交融，只差在玻璃界定了室內室外，若除去了玻璃，那麼內外的關係還是相互連結的，這樣的設計尚稱「誠實」。

a｜大階段亦成為座階。　　b｜背河面深遠出挑的量體。　　c｜斜面下沉空間向河而去。　　d｜無所不在的階段相互連通。　　e｜彷若大劇場的室內大階段。

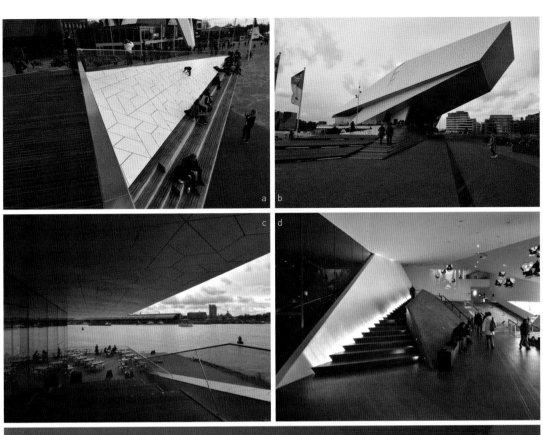

荷蘭阿姆斯特丹　NEMO科學博物館

倫佐・皮亞諾

　　荷蘭人與海爭地、不妥協的性格，造就了不少新拓之地，這NEMO科學博物館（New Metropolis Museum）正位於新生地及海底隧道上方，與其水下的樁柱基礎共構而成。

　　荷蘭最大的科學博物館簡稱NEMO，建於一九九七年。這五層高的建築已是河岸旁最高的建築物，在當時阿姆斯特丹對建築物的嚴格控管之下，使得河岸兩旁的天際線和其他國家首都高聳參天的都市地景大不相同，平緩近人。

　　新生地要傳達地景藝術的思想，故設計成大地建築之態，一式以大階段逐層而上，供人爬到上方大舞台瞭望海港，而正因阿姆斯特丹是平坦都市，由高點可四面八方解讀其都市紋理。倫佐・皮亞諾認為阿姆斯特丹河岸盡是斜頂的傳統小屋，卻沒有一棟較高的建築可以鳥瞰城市的地景狀態，故這立體小丘自身造就了三維的小城市，並擁有三面海景、一面市景。水、風、陽光在類似階梯劇場的平台上交融，成為城市市民交流的極佳場所，也是舉辦非正式表演的場地。

　　由前庭進入大廳，這裡是個半橢圓形平面的停等空間，接著再走向中央處的直行大樓梯上二樓和三樓的展示區域。此處一至三樓是個大挑空，由於建築體斜面處理，因此較低點為三層樓，高點為五層樓，剖面關係複雜因而需要大量樓梯和空橋銜接各點，且位置隨機而設，具流動性的空間感。

　　人文精神素養高的建築師倫佐・皮亞諾，高科技的骨子裡卻隱含明顯的手工藝精神（Fatto ad Arte），建築量體如一艘船身彎如弓，採用青銅打造屋身，可見其質感色調帶有時間光澤，具永垂不朽的意涵。建物隨著時間變化而不同，也與周遭的綠樹融合為一，這城市和海被港口建築給調和了。

a｜大船停泊於港口。　　b｜建築下方為海底隧道。　　c｜大階段直上屋頂。　　d｜空橋連接他棟。　　e｜大階段中的流水瀑。

德國柏林　德國國會大廈展望平台

　　二十世紀末，東、西德合併是國際政治局勢上的大事件，柏林圍牆被推倒了，象徵民族大和解。原西德首都柏林也因此開始了新的開發建設，以符合升級「2.0版」的新柏林。在眾多建設革新中，又以德國國會大廈（Reichstag building）最為顯著且意義重大，代表東德民主化和西德包容性，兩者在此互為一體，成了重要意義的標的物，而這建築要如何詮釋這意涵？這原有建築意象擁有歷史軌跡，可輕易解讀為登高望遠留下城市記憶，象徵市民凌駕代表議士之上，闡述市民主義精神……，故意義非凡。

　　國會大廈原為一八九四年的古典主義建築，二次大戰之後成為閒置空間，在一九九二年的國際競圖中，由普立茲克獎大師諾曼·佛斯特脫穎而出勝選。新的德國聯邦國議會大廈，增添於舊有建築之上的，只有一具高約二十三公尺、寬四十公尺的透明玻璃穹窿，中央部分則是另一具以三百六十片高反射度鏡片所組成的倒圓錐體，讓太陽照射時自動調整角度，可反射灑落於下方議事廳的一片光彩。穹窿頂為透空，即為了煙囪效應（Stack effect）：熱空氣上升由最頂部排散掉，並且四周玻璃板片組合成可對流通風的隱形牆壁。然而最亮眼之處是那只螺旋狀的斜坡道，環繞著穹窿到最上部再環繞而下。環繞四周，觀看都市景緻的最高潮，便是爬升至制高點圓穹窿下方的休憩平台，坐著稍事休息。由於透空屋頂和側邊透空玻璃牆的通風效果，這裡不必設置空調，讓清風吹掠而過，陽光也照得一室燦爛。

　　國會大廈變成了展場空間，展覽的是城市紋理，讓人容易理解歷史的脈絡，這是一個很另類的博物館。

a｜原古蹟加上新穹窿。　b｜發光的玻璃穹窿。　c｜防曬的巨大遮陽格柵。　d｜反射陽光的鏡面圓錐體。　e｜陽光反射透進議事廳。　f｜穹窿頂部透空可排散熱氣。

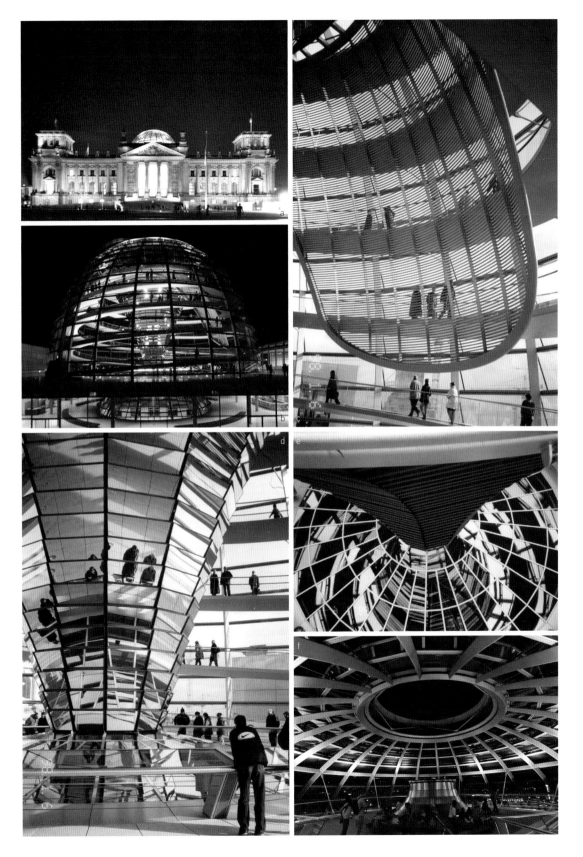

德國柏林　柏林猶太紀念館

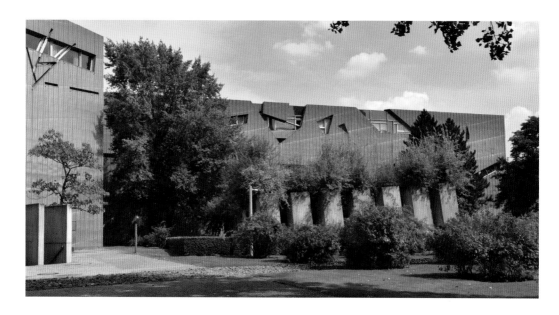

　　猶太紀念館（Jewish Museum）的誕生對丹尼爾‧李伯斯金（Daniel Libeskind）是個重要里程碑，這形式上的操作得到相當效果，也為往後的發展塑造一種基礎原型，不過後者要超越這首創原型頗具難度。

　　李伯斯金對歷史上的柏林印象是扭曲的，故以不規則、神經質、非常理的框景來呈現他對柏林猶太事件的反應。相當特別的是，館內幾乎沒多少展品，主要將德國當時殘害猶太人的歷史，以空間感受、行進的鋪排、沉重的氛圍表現，使人親身領略事件彷彿如昨日。因此博物館並沒有太多展示功能，而是將自身化為空間氛圍的感應者。

　　其建築以「之」字形連續轉折直接明朗表達了──破碎的直線與綿延不盡的曲線；建築體外覆以鍍鋅金屬，立面上的斜切狀開口代表歷史的傷痕，窗口皆以柏林地圖為根據、參照昔日所發生歷史事件的地點予以連結；高塔建築空間的虛透樣貌散發著空無感，細長形挑空的形體與微弱的小口天光，在此十分神祕而動人，底下僅放置一深紅色玫瑰，置地的紅玫瑰是西歐人對先人敬拜的習俗，在此祝禱猶太人遭遇的命運事件。有人說，這紀念館什麼都不必展了，會破壞畫面，虛無空間的孤寂特質就是最佳的展品。

　　館外側院設置的霍夫曼花園（Hoffman Garden），以高低不一的斜柱體佇立著，像昔日猶太人群，而現今人們在其間穿越，是先人與參觀者相互交織的時空錯置。

　　建築的陳述具三個層面的意義：一，「之」字形路徑是猶太歷史永無止境的待續；二，外部霍夫曼花園是放逐者、移民的花園；三，高塔黑洞是死亡終點，大屠殺的黑洞。但最後李伯斯金整體仍抱持積極樂觀的態度以茲紀念，他的設計概念「Between the lines」指稱的組織與關係的互動將會繼續下去，那即是「希望的象徵」。

a｜如刀切割的傷痕。　b｜霍夫曼花園石柱林迷宮。　c｜分岔的廊道。　d｜樓梯上方不規則柱樑。　e｜高塔黑洞似死亡終點。

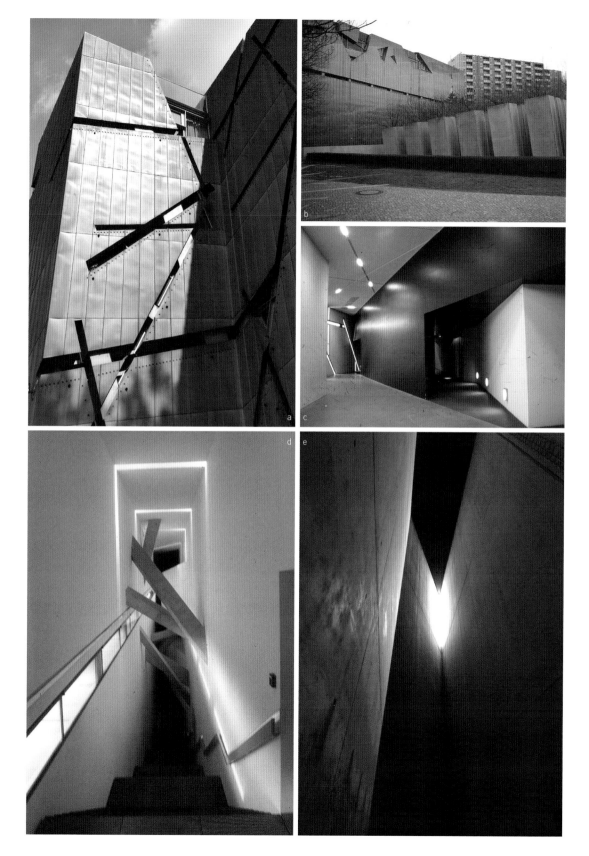

德國斯圖加特　賓士展館

位於德國斯圖加特（Stuttgart）、由荷蘭UN Studio所創建的驚世駭俗新式展館現身了，那正是賓士展館（Mercedes-Benz Museum）。為打破傳統展館的教條，一個全然不同的建築空間為下一代起了示範作用。

建築師以一個弧邊三角形的平面定義了建築的動線，三角形裡暗藏了三個平面交織架構，其靈感來自於「三葉草」的形態學，並搭配了雙螺旋的動線系統。由外觀看去，建物是個鋁板金屬弧面三角量體，在虛透之表面可看到皮層內側三角形斜撐鋼筋混凝土柱體，並予以在自體上切割變形，造成解構主義非正交、非正幾何的外貌，而在這面相之內的虛空間才是本案精髓之處。

參訪動線從搭乘電梯直上七樓頂層再一路向下，中心筒亦是弧邊三角形的大挑空，延續著斜坡道緩緩直下，在不同高度處設置平台，成為展示空間。各個展示場又由斜坡道相連，中介處必然設置一小觀景平台，向外看到戶外自然景色，向內是大挑空和各遞次往下的展示平台。這傾斜非直線的移換空間，取代了傳統現代立方體，曲率動線串聯了錯置堆疊的樓板，延續流動和微斜下的水平延展讓空間一次到底、一氣呵成，沒有喘息的片刻。尤其身處垂直大挑空的萬花筒，對所有展場一目了然，看盡整館全景式的視野，古人有云：「不識廬山真面目，只緣身在此山中。」在此，參訪者跳脫單一參觀點，透過遊走而將廬山的全貌全看透了。

這絕對是一座充滿幻象的迷宮，但在單行動線手法的運用中，身處大迷宮卻不迷路。看似迷幻卻暗藏章法，內在的豐富片段畫面，在有秩序的思維邏輯引導之下，使得心境頓時豁然開朗了。

a｜流線形狀環繞而成的外觀。　b｜斜坡依著中央挑空核心筒不斷環繞。　c｜斜坡向下環繞遇大玻璃採景。　d｜斜坡道向下環繞至展場。　e｜大挑空上方的自然天光。　f｜一樓的演講表演廳。

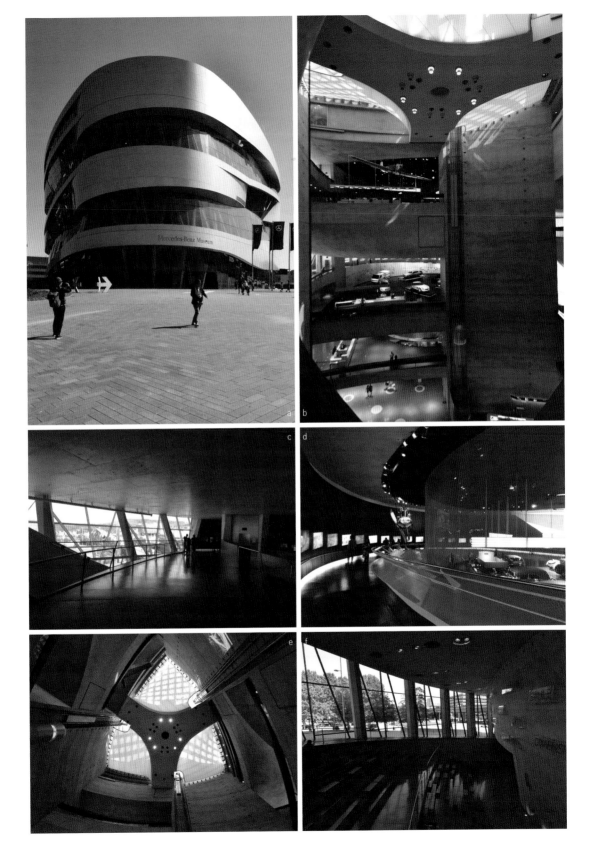

德國慕尼黑　寶馬展示中心

藍天組

　　由奧地利藍天組所設計的寶馬展示中心（BMW Welt），一般人都以為它是寶馬汽車工業的歷史博物館，不料卻是單純的「交車慶典儀式館」。車主在此獲得一份榮耀，在眾人的祝賀中交接完成，直接把車給開回家，服務業的最高境界莫過於此。

　　建築與都市設計上有密切關係，先由對側路旁經過斜坡道，接於空橋再返轉橫越道路，進入寶馬的世界裡。建築分為兩個量體：一是如龍捲風雲朵般的玻璃金屬螺旋體，內置環狀斜坡道展示部分車輛；另一是較大的橫長扁平金屬大屋頂，底下由十二根永久柱支撐，再將不同方塊穿插並構而成，大屋頂顯示出飄浮反地心引力的意象企圖。

　　主要的交車慶典館，內部是一橢圓形斜坡車道和上方平台構成，在平台上雙方進行交接儀式，最後車主順著斜車道迴繞開出場館。由此卻能看出一超級空間竟納入都市道路的紋理，一般是都市內含建築，這裡反而是建築內含都市空間，打破了眾人的既定印象。館內因有歡慶活動，故設置了大量休憩區、餐飲空間……，買賣車輛變成一種休閒娛樂，加入寶馬大家庭是一件喜事，今日初次買了入門款，下回便要再回來買進階款，最好一輩子都持續不斷地來換更高檔的車款，永遠都是寶馬的粉絲。

　　建築透過都市設計連通空橋的添加物，使都市和建築擁有魔術般相融的效應，製造出都市面貌的新氣象；而建築內部所另外植入的都市空間元素，使整個場所產生質變，像是一個小宇宙。分不清是建築優先或是都市優先，兩者在此激盪出前所未見的相互關係，這是解構建築面貌下奧妙的另一章。

a｜鋼鐵浮雲飄於半空中。　b｜由對街上樓梯再迴轉經空橋趨近。　c｜扭曲螺旋狀的塑造入口。　d｜由玻璃與不鏽鋼組合的異形體細部。　e｜螺旋體內斜坡道及天窗。　f｜主量體內的交車場及迴轉斜坡車道。

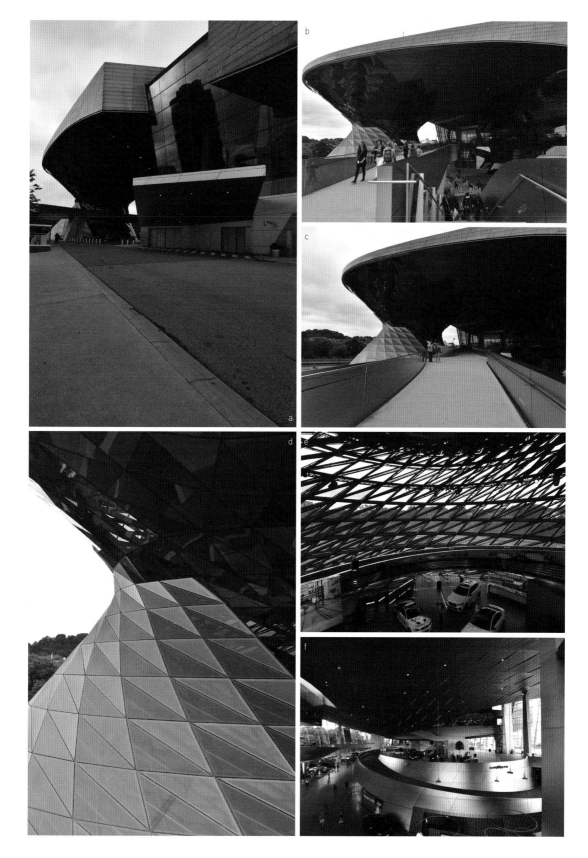

德國杜塞道夫　蘭根基金會

安藤忠雄

　　一座北大西洋公約組織（North Atlantic Treaty Organization，簡稱北約）的導彈基地，廢除後被德國收藏家買下來，組成了博物館島，整座島擁有二十餘座博物館，延請了世界級的建築大師量身訂做，其中以二○○四年開幕的蘭根基金會（Langen Foundation）最受矚目。

　　依照安藤忠雄的慣例手法，參觀之初不見標的物，訪者先被一道大牆擋住，轉折後才豁然開朗發現一淺池倒映著建築，再由側邊緩緩沿著水畔到達側門，這完全是東方低調婉約的手法。建築主要量體不在地面，而是兩個地下六公尺深的長方形盒子。地面層極長的玻璃盒子只是入口所在，其中包括了形貌簡潔的咖啡館和賣店，內部是發亮的清水混凝土牆，外部則懸挑出巨大玻璃盒，其間的縫隙便是通廊主要動線所在，形成了一個四周環繞的建築。其目的據我觀察，和中國上海保利歌劇院類似，外側的玻璃是保護層，當燈光洗染在清水混凝土牆時，便成了一個發光的玻璃盒子。

　　進入室內，順著側廊走到空無一物的盡頭，只有原導彈基地原址及築高的土堤，相伴的是原始大地景象。然而行至盡頭再折轉，驀然回首才發現另一側斜坡廊道順勢至地下一樓的夾層，在此忽見左右各有一挑高六公尺的展示廳。左側處有斜坡道下至展示場，參觀完畢再橫越中介處至右側展館，最後再由雕塑性獨立折梯往上離開。而這左右兩館中介處外部是一氣勢磅礴的大階段，應作為表演廣場或休憩空間，然而在此竟只剩服務動線之功能，令人大失所望。

　　建築性格極為明確，純然的全景式玻璃外皮層，作為內部人群和外部大地自然景象的中介，更把北約導彈基地的歷史回憶留在玻璃牆上。

a｜通透玻璃使室內與自然結合。　b｜從左側長廊斜坡道下至地下層。　c｜地下大階段通往一樓。　d｜自斜坡道由夾層處下至地下一樓。　e｜玻璃盒子懸浮於水面上。

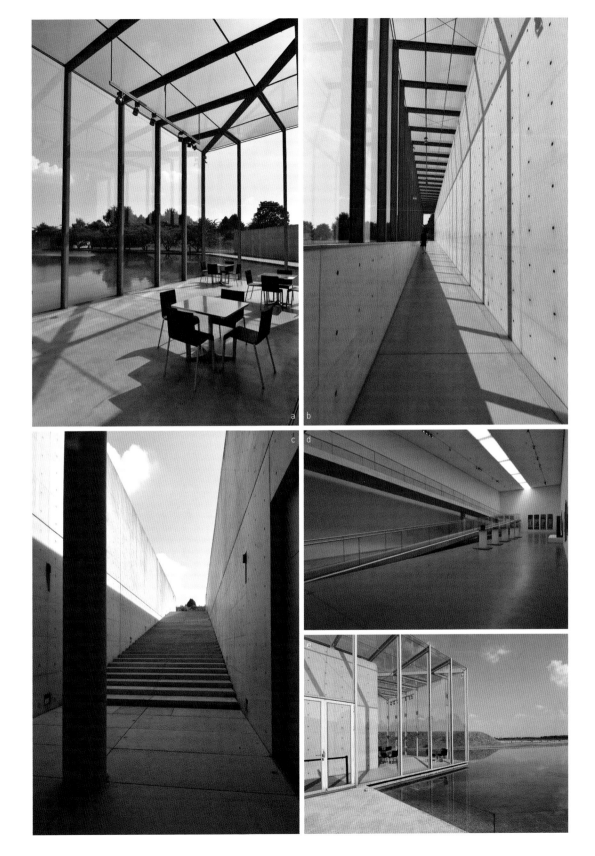

奧地利朗根洛伊斯　洛斯恩姆酒莊展館

　　洛斯恩姆酒莊水療度假村（Loisium Wine & SPA Resort Langenlois）位於奧地利朗根洛伊斯（Langenlois）的多瑙河畔（Danube River），上千年的葡萄酒產業，由古至今一直保留其風貌，朗根洛伊斯還被聯合國納為世界文化遺產。這片大地孕育了奧地利引以為傲的知名葡萄酒，尤其是甜白酒。櫛比鱗次的小鎮傳統紅色屋頂建築，鋪陳在一片綠色葡萄藤毯上，紅與綠顯現自然和諧的生態關係。

　　酒莊主要分為三個部分：第一部分，地下的「暗空間」遍布著九百年前酒窖的地下網絡世界。第二部分，二〇〇五年落成的半地下展示中心則呈現「半明亮半昏暗」的情境式氛圍，位於地面上的正方形量體斜斜插入土地裡。第三部分是「明亮空間」，即其旅館，完全懸浮於葡萄園大地之上。

　　酒莊展示中心這不算小的正方量體，與其說是五十五乘以五十五公尺的正方形建築，還不若說是現代不鏽鋼雕塑品。它其實是在範圍內以「鏤刻」方式向內虛鑿，並依照九百年前地下酒窖隧道的網絡狀關係，完成了建築外皮層刻痕，於是擁有先人智慧的葡萄酒世界之祕得以出土重現。

　　進入展館即見一大挑空空間，以斜坡道及樓梯連接至各不同高層的展區，這些垂直動線元素並不規則，或斜向轉折、或上下、或而暫停，形成一動感的世界。四壁大多以實牆覆蓋，僅有少數垂直細長分割縫橫向延伸，因此形成微暗氛圍。突有小天窗讓陽光灑入，顯現其戲劇性，有點冷抽象、微酷的整體感。參觀者經由地下室的連通小道，進入了九百年前地下酒窖的複雜網絡世界。

　　初設計之時，這前衛冷酷異形體要進駐寧靜純樸的小鎮，受到許多衛道人士的反對，直到二〇〇六年啟用後，得到文化旅遊國家賞，鎮民才開始了解傳統與前衛的永恆延續意義。

a｜建築立面開口依照地下酒窖地形圖而分割。　　b｜前衛建築和老教堂和諧共存。　　c｜地底下九百年的酒窖網絡世界。　　d｜大挑空中的斜坡道和樓梯。
e｜一、二樓的展示中心。　　f｜切割鏤空的長窗與天窗。

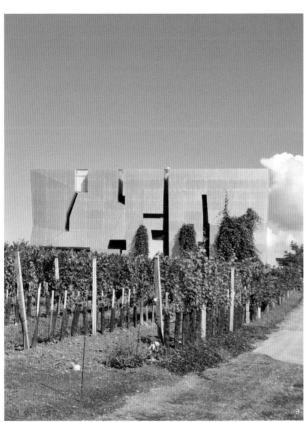

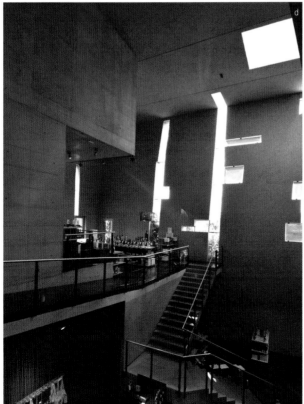
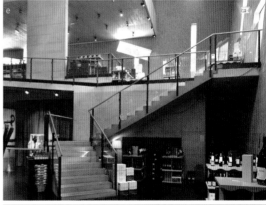

丹麥哥本哈根　海濱青年之家

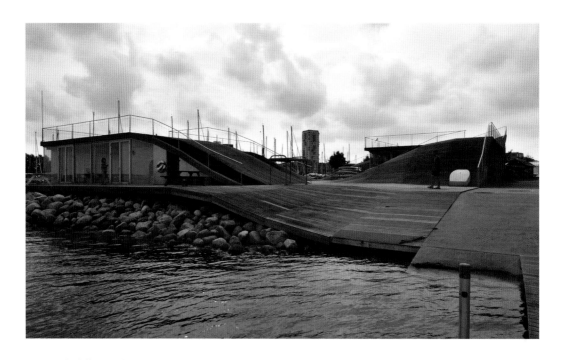

　　現今建築界誕生三大新星——英國湯瑪斯‧海澤維克（Thomas Heatherwick）、德國奧雷‧舍人（Ole Scheeren）和丹麥的BIG，年紀輕輕但他們的作品改寫了現代建築史，有別於眾普立茲克獎大師的風格。其中BIG建築師事務所創辦人比雅‧英格斯（Bjarke Ingels），早期曾和JDS建築師事務所創辦人朱利安‧史麥特（Julien De Smedt）合作，事務所名稱為PLOT，兩位天才建築師合作初期案子較小，反而擁有發揮空間的實驗性。這迷你小品完成於二〇〇四年，也入圍了歐洲密斯建築獎，因而受到矚目。

　　由遊艇碼頭向海邊趨近海濱青年之家（Maritime Youth House），也沒看到什麼建築物，只見兩座小山丘起伏於大地，其意象有點神似英國FOA事務所（Foreign Office Architects）設計的日本橫濱渡船碼頭。建築手法取「起伏」，實為隱喻大海的波浪，三維曲面體的設計難度高，但實質的使用卻極為有趣。現場看到兩位小朋友在山丘裡跑上跑下，其實有戶外踏階樓梯可用，然而他們選擇了沒有開闢山路的爬山運動，這三維曲面顛覆了垂直樓梯的基本功能。

　　基地是一正方形，中央為谷地由對角線分兩側上揚成山丘，由右側順著踏階而上至最高點平台，在此最靠近海，為登高望遠的最佳觀景場所。然後再順勢而下，接著再爬上另一座山丘。抬高的山丘底下較高處的室內，為青年之家的多功能使用空間，較低之處則成為獨木舟或小艇的置放處。整體空間因兩座山丘中間所交會的山谷而變成了中庭，順著山丘斜向坡度做成階梯狀的平台，瞬時變成了戶外劇場。

　　海濱青年之家可看見的建築很少，反而都是起伏的大地，建築師所創造出來的山巔與山谷才是其所欲表達的境象：山巔可登高遠眺，山谷則匯集洪流人流，不僅是標準的「大地建築」，更成為一個無形卻促使市民交流的空間。

a｜山丘圍塑出山谷的中庭。　b｜如山丘起伏。　c｜左側起翹的最高點。　d｜山丘制高點觀海。　e｜於山丘上遊走跑跳的孩童。

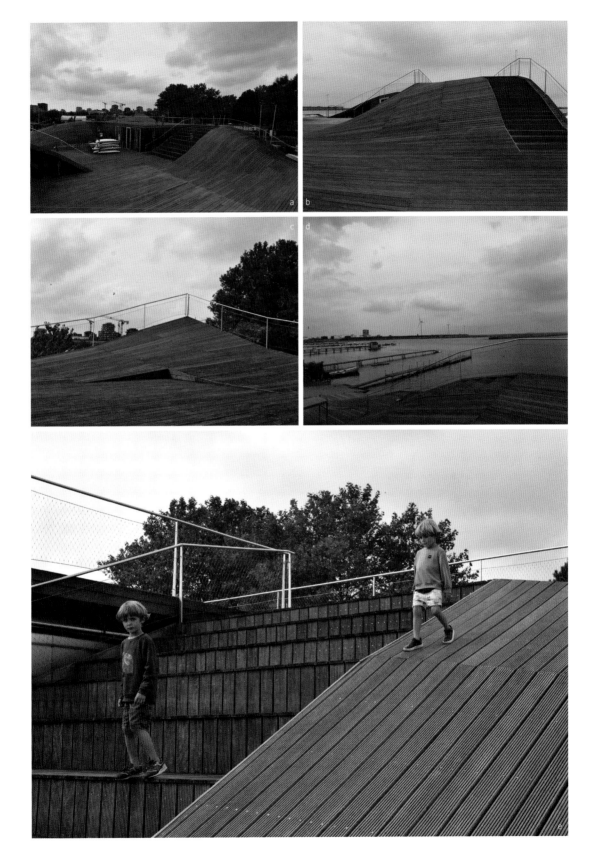

日本兵庫　姬路文學館

安藤忠雄

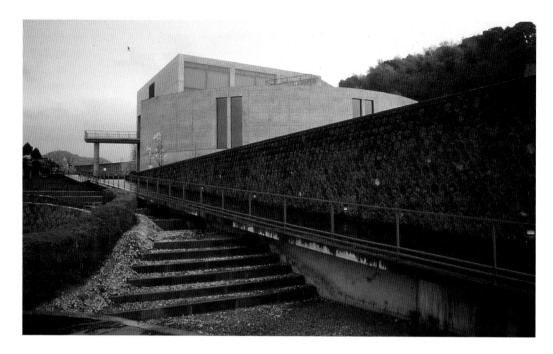

姬路文學館（Himeji City Museum of Literature）所在場地有三點特質：一是傳統性，二是地域性，三是場所性。傳統性是姬路城的存在背景；地域性是自古以來稱為「播磨」的風土人情及文學世界（《源氏物語》以此為書寫背景），場所性則是指現場保存了大正時期的木構造物——迎賓館與和辻哲郎的書齋建築。

為慶祝姬路市改制一百週年，設置了姬路文學館作為資料展示館。建物設計中最重要的考慮要素，是西北方五百公尺的姬路城，安藤以此為借景，作為新舊對話的主要概念。因此從遠處自長斜坡道趨近文學館時，能見到姬路城就在右前方，斜坡道長長一路引人到最末端入口處。除了斜坡道元素外，路途也會經過高低層次漸下的流水階段，讓人與水景共漫步。入口處左前方是古蹟迎賓館，透過入口上方伸展而出的長橋眺望平台可看盡全貌。隨入口轉進室內，即是文學館展示空間所在。

文學館在平面幾何學上，由兩個二十二點五公尺正方形交疊而成，其中一正方形外包半徑二十公尺圓形圍牆，由圓形外邊切線而出，穿過另一正方形，順著挑空三層樓一只爬梯就到展望空橋，一路行經的斜坡道亦是圓周的另一切線伸展而出。簡而言之，兩方體共構一圓周牆，再由圓邊切線現出兩條路徑。切線是路徑，方體為展示空間，圓形牆是界定戶外空間範圍的元素。

綜觀前述特質：傳統性、地域性和場所性，明顯可見安藤對三項多有著墨。弧形的牆邊讓姬路城現身；建築附加的元素斜坡道、樓梯、懸挑空橋都向著迎賓館、書齋古蹟；而播磨樸實的風土人情則以質樸的清水混凝土因應，恰當不過。

a｜借景姬路城。　　b｜斜坡道浮建於水階瀑。　　c｜橋指向古蹟迎賓館。　　d｜梯橋由隙縫中滲透而出。　　e｜幾何形交織切割。　　f｜幾何體錯置堆疊。

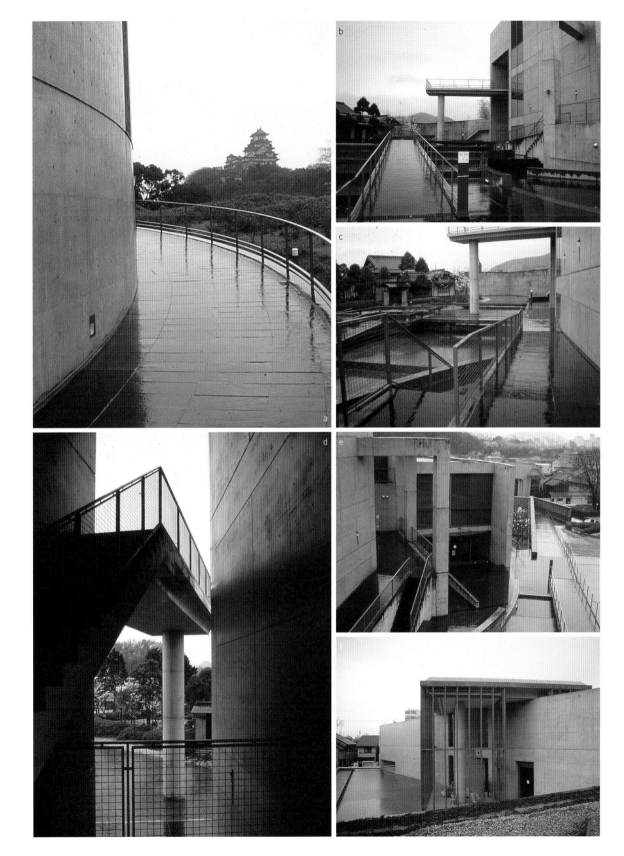

日本東京　臨海副都心共同溝展館

渡邊誠

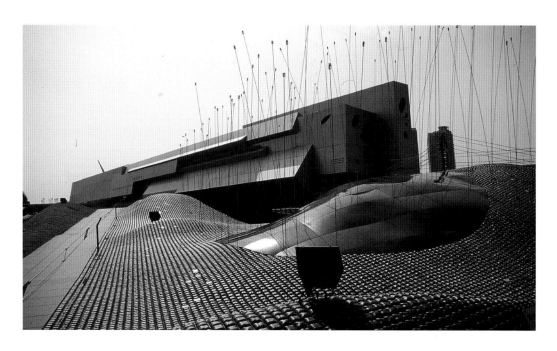

　　東京臨海副都心台場是一新興之地，集合會議、展場、休閒、居住等多功能於一身，將壅塞東京的部分都會功能外移，並創造了土地價值，其配套措施亦提早先期完成以因應整體開發的負荷量。於是臨海副都心共同溝展館（K Museum）便早早竣工，其功能是地下的大動脈，百年使用量的地下共同管溝要來服務人造島所有不被看見的需求。展館其實是行控中心，開放予民眾參觀。[1]

　　臨海副都心共同溝展館的設計如同一艘太空船降落於土丘上，異樣的面貌極度吸睛，其概念重點如下：一是「中心的荒原」，臨海副都心四周主要建築多已完成，因此看似吹空了一片中心地帶，故沒有環境與歷史包袱，城市虛中心裡是都市荒原，一大片草原即是心中的綠園。二是「束——金屬流體」，地下管溝龐雜如多重「束」，浮上了地面變成博物館，故出現線性般的金屬量體，其非接地性是指可飄移，因無地域參考價值而無法探索，於是上方的場館飄浮可流動，以呼應地下流動層光、水、電的運作。三是「風——纖維波」，「草與風」是指一百五十根四點五公尺高的太陽能光纖燈管，風吹如蘆葦般搖曳著；「空與風」是指三次元斜面如風吹拂時的表面起伏，館體離地飄浮呈現出地表「空」的狀態。四是「網與工業」，如繭狀的凹面體是五公尺乘以兩公尺的半透光玻璃纖維強化塑膠（FRP）所製，曲面經風吹拂便成凹面。五是「視線——虛擬現實」，透過水面出現如同海市蜃樓的東京，共同大管溝肉眼不見的基礎幹管各自規律分散。

　　臨海副都心共同溝展館不過是個小小水動力行控中心，卻將之處理成微型城市博物館，本來不須給人看的，反而變成增進專技知識的展館。

1｜編註：臨海副都心共同溝展館現已停業，不開放參觀。

a｜遠觀如太空船降落土丘。　　b｜建物三要素：太空船、蘆葦燈、凹面。　　c｜像太空船浮飄於地面。　　d｜懸挑力學美感。　　e｜地表凹凸面如被風吹陷。
f｜三維黑色石材的曲面。　　g｜如蘆葦的光纖燈管。

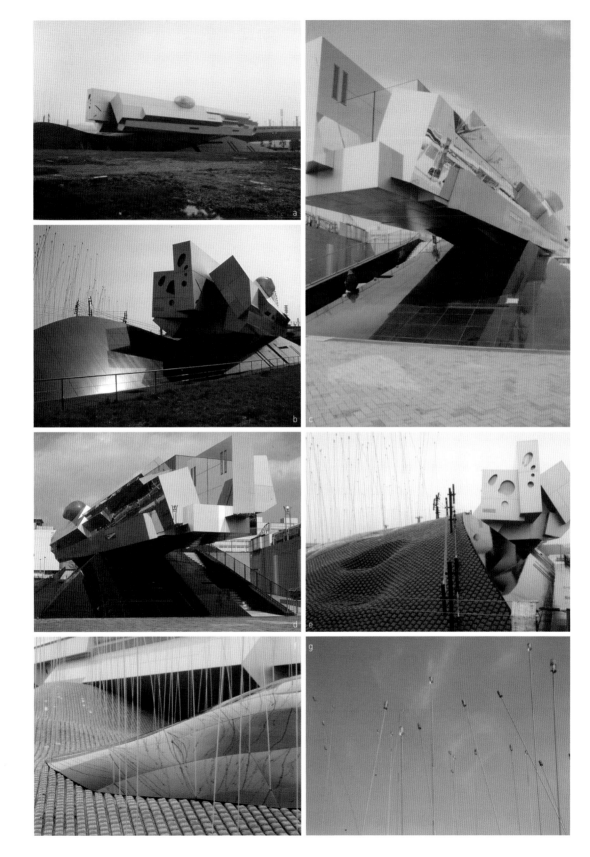

日本奈良　奈良百年紀念館

磯崎新

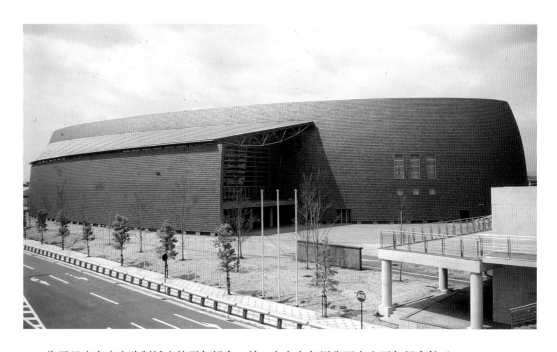

　　為了日本奈良市改制城市的百年紀念，於一九九九年誕生了奈良百年紀念館（Nara Centennial Hall），館中含有慶典室內廣場，並設置音樂廳和畫廊，讓這古都市民能回想歷史的脈絡。

　　建築師磯崎新創造了一個突破自我設計風格的新奇地區標的物。由JR奈良車站而出，便能見到這大師改變風格的建築。為方便行人前往對面街廓的紀念館，車站以二樓空橋橫越道路連結到場址，最後以戶外大階梯慢慢落下直至展館出入口。立體化設計讓人車分流，民眾可輕鬆隨心所欲自由行走，這是都市設計的最高美善標準。

　　會館的建築主體平面是一橢圓形，又因出入口的行進路徑，再擴大橢圓形平面，好似另加上一層橢圓的外擴皮層，而這皮層便是入口之所在，橢圓平面和外皮層共築一個文化展館與動線的分野。外觀上似半顆三維橄欖球體，而上方卻被削平了，又像一艘船停泊於大地。橢圓長一百三十八公尺，深四十二公尺，它的工法很特別：以鋼模具圍塑，再分成上段十三公尺、下段十二公尺，現場折起組裝而成，再灌置混凝土。立面以乾掛深灰色陶板為主要材料，是對奈良著名古剎東大寺屋頂瓦片的一種回應。

　　幾乎無開窗的建築，單靠入口後方背面外層包覆形成的隙縫，微弱的光線可以滲入內部局部滿足光線需求。但日本傳統對於「闇」空間的崇拜，深沉而神祕、稀薄空間令人幾近窒息死亡的美感，闡述了京都奈良一帶的地域性氛圍。

　　磯崎新曾經歷二次大戰爆炸，擁有廢墟與殘骸的記憶，這成為他內心深層的障礙，而曾自承擁有悲劇意識與來世情結等想法，這奈良百年紀念館說不出的灰暗氛圍，也許是紀念館暗藏不欲人知的祕辛。

a｜空橋穿越道路至會館。　　b｜雙皮層脫離後產生較大的入口。　　c｜雙皮層脫離後產生的隙縫可採光。　　d｜入口玻璃雨庇細部。　　e｜灰陶瓦堆疊構成細部。　　f｜外型如一艘戰船的會館。

走訪市民生活美學空間

148

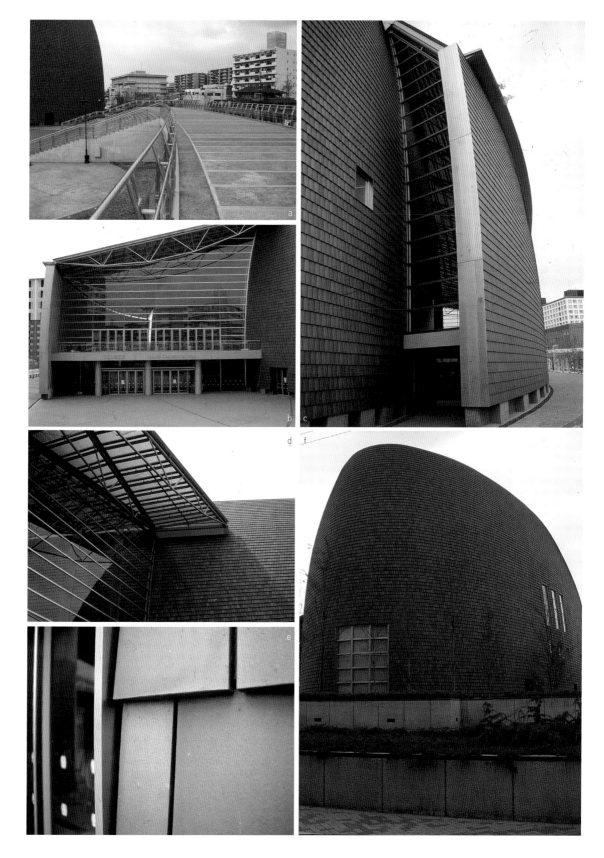

韓國釜山　電影殿堂

藍天組

　　一九九六年創辦的韓國釜山電影節帶來的人潮，使得釜山的各種旅遊、文化、娛樂產業相對蓬勃發展。時隔十五年，二〇一一年九月舉辦的第十六屆釜山國際電影節，則帶來完竣的新場館——「電影殿堂」（Busan Cinema Center）迎接開幕典禮。

　　這電影殿堂的建成，無疑是釜山標幟性的展示，由名建築師藍天組所設計，建築由三座主樓和兩個巨大屋頂共同構成，不規則的波浪狀屋頂似海鷗展翅，那正是釜山的市鳥象徵。最精彩之處應是那長一百六十二點五三公尺、寬六十點八公尺的懸臂式屋頂，只由一根大柱子支撐左側完全騰空，使得這屋頂列入了全球最大懸臂式屋頂的金氏世界紀錄（Guinness World Records）。

　　建築主樓分散於三處，大屋頂頂蓋之下是一片騰空的遼闊頂蓋式開放空間，地面層設有四千人座的戶外劇場，一般市民可以在此參與電影節的各種典禮，平時也能作為人群聚集的廣場。聯繫三棟主樓的空橋「S」字形左右擺動，或直或曲、自由穿梭在廣場上空大頂蓋之下，直到通達斜交菱格紋的結構筒，再由筒裡的透明電梯垂直連通至各空間。室內空間為因應大量人潮的湧入和疏散，各大廳皆挑高近五層樓，上有斜面玻璃天窗，電動手扶梯連接上下。陽光由無所不在的大天窗灑入室內，整個殿堂都活絡了起來，這正是流動性空間和光結合的效果，建築師一開始便使之一體成型、點出亮點，好像其他的室內設計皆顯得多餘。

　　這棟解構面貌的建築令市民驚豔，騰空地面層能作為市民聚集活動的開放空間，飄浮於空中的橋則具有動感之美，如鷗鳥羽翼般的巨大頂蓋成為城市地標。無論在實質使用或都市形象上，電影殿堂已然成為「市民殿堂」。

a｜世界紀錄最大懸臂屋頂。　　b｜空橋連通各主樓。　　c｜菱格紋核心筒。　　d｜戶外大劇場。　　e｜大玻璃面下的挑高空間。

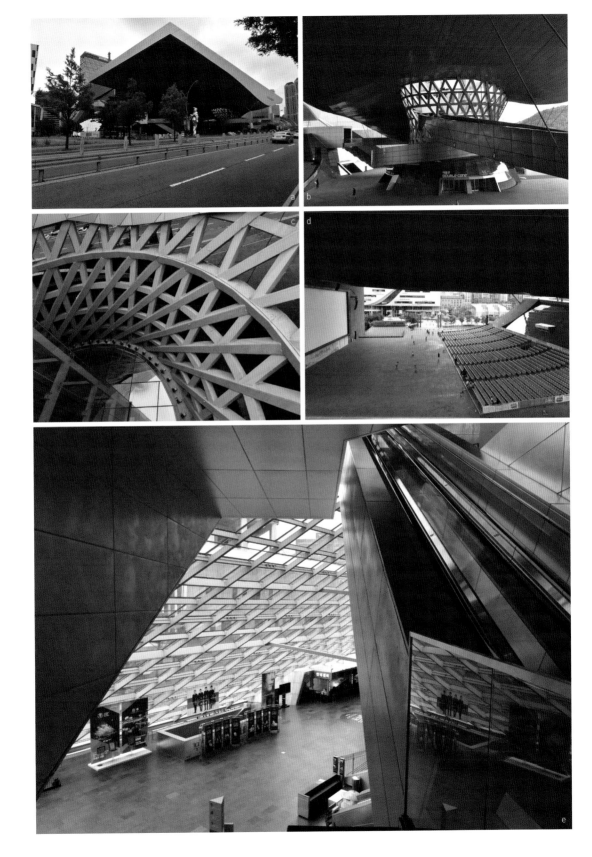

中國深圳　深圳文化中心

磯崎新

　　二〇〇六年落成開館的深圳文化中心，是二〇一九年獲普立茲克獎的建築師磯崎新的作品。文化中心主要是由北邊的音樂廳和南側的圖書館共同組成，在城市東西軸主要道路上被切開而南北分置，於是做了立體人車分流的人工地盤[1]於二樓相接，為模範的都市設計。

　　於空中相連的兩棟建築對稱而類似，西側是黑色石材的大實面壁體，東側則是如「豎琴」樣貌的波浪狀玻璃牆，二樓入口是透明玻璃盒子且呈現解構風格外型，以三角形板塊組接而成多稜角的量體。形隨機能可以做出解讀：石牆內側是收藏室或服務空間，不須採光；玻璃牆內是閱覽室和即興表演劇場；而巨大三維玻璃盒子則是聚集和疏散人潮的室內大廣場。

　　圖書館和音樂廳巨大尺度的水晶盒子相似，四根大鋼柱落地如大樹幹，往上分岔分散承載力的斜柱樑即是枝椏，再頂起由眾多三角形玻璃板及金屬構架的天窗，這是葉片。音樂廳和圖書館的大樹又別名「金銀樹」，以手工在鋼材上貼覆了金箔和銀箔。當陽光由天窗大量灑入室內，金銀樹即閃閃發亮。圖書館東側的落地玻璃牆高聳又開闊，在炎炎夏日的早上，強烈的陽光竟能強行射入閱讀區，於是落成早期會看到撐著五顏六色陽傘的辛苦閱讀者，而今館方在窗邊設置了大型遮陽傘，這現象令人始料未及，而這竟然發生在全中國最大的圖書館。

　　深圳文化中心建築的成就眾人有目共睹，但設計應是服務於使用者的，一時失察欲求表現而產生使用者在室內撐傘的應變行為，值得深思。不過現象似乎突顯了深圳人熱愛閱讀的態度，愈是艱辛愈是吸引滿滿的人潮。

1｜人工地盤：抬高於地面層上方的大平台。

a｜左棟圖書館，右棟音樂廳。　　b｜三角錐玻璃體和波浪狀玻璃牆。　　c｜音樂廳金樹下的樹蔭。　　d｜圖書館銀樹下的樹蔭。　　e｜音樂廳裡的即興表演階梯廣場。　　f｜室內撐陽傘閱讀的奇特景象。

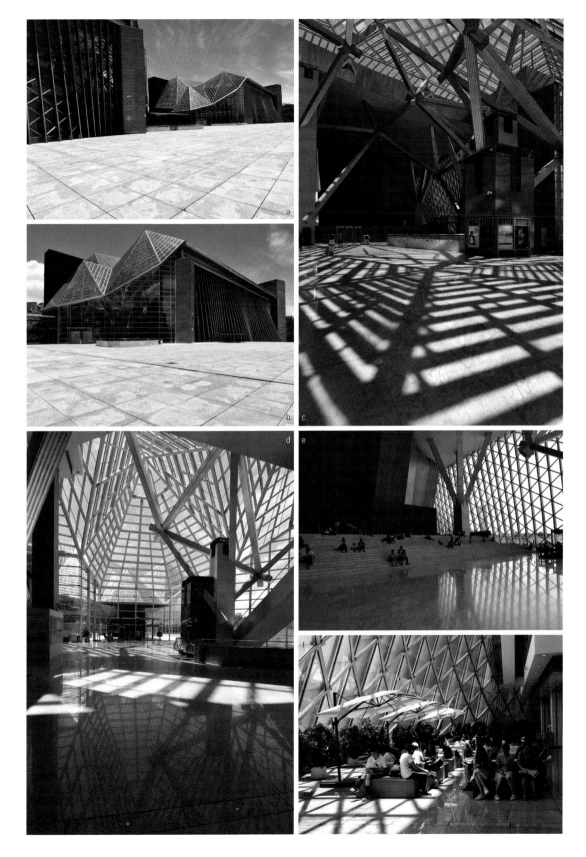

中國深圳　海上世界文化藝術中心

槙文彥

　　槙文彥在中國的第一個建築作品，是深圳海上世界文化藝術中心。場館臨著蛇口灣，右側為「女媧補天公園」，後為城市背景，更透過海正對著香港島，於是海、山、城市是其都市紋理參考的三大元素。

　　設計的概念一言以蔽之有三：三懸挑探出頭的大視窗、兩個大階段和三個廣場。建築量體高低變化不同，在相異交會處有三個上揚的斜盒子懸出，分別指向山、海、城市的景觀軸線。前後兩個大階段斜行而上，順理成章延續了斜盒子，自寬闊大階段拾級而上，戶外平台連接了各樓層而能自由進出，另外的目的則是使人在不同高度眺望相異的景色，若再往回看，此處即變成階梯坐椅的表演廣場。三個廣場中，前廳挑高廣場的紅色砂岩大壁面是背景，中央「X」字鋼構斜柱頂住了超尺度的跨距，是為焦點。濱海廣場臨著海面，接續著大階段，成為人流聚集之場所，讓戶外行人有完整的立體散步空間。中央廣場即場館正中央兩層樓高的空中立體花園及廣場，偌大建築量體在頂上兩層樓處鏤空出方形天井中庭，並設有戶外梯連接至頂樓的空中花園。

　　室內四層樓的空間藏有許多挑空的作法，而且錯置不一，於是無處不在的電動手扶梯和直行樓梯，也在不同的位置引人上下，因安排鋪陳得宜，具動線指向性的功效，不會成為迷宮。這些流動性的公共服務元素透過挑空在中央處交織著，達到「人在景中，人即為景」之效。

　　這文化中心就是個大地建築，由大階段上升可通達各層平台，並連結空中立體花園、與之相互呼應，順著斜面往上則再度與斜盒子量體的大視窗同行，兩者線條延續，態勢一氣呵成。

a｜面向城市的大階段。　b｜另外兩個懸挑大視窗。　c｜面海的大階段與廣場。　d｜大廳的紅色大牆與叉形柱。　e｜手扶梯、直梯、空橋在挑空中相互交織。　f｜頂樓大天井中庭透過梯與天台花園相連。

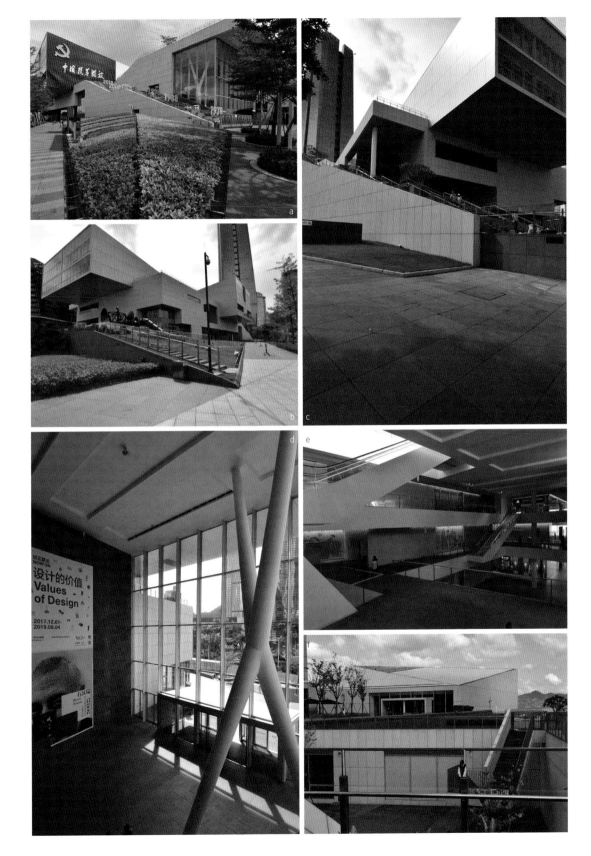

中國上海　華鑫中心

上海華鑫中心是華鑫置業所設立的展示中心，由山水秀建築事務所創辦人祝曉峰建築師所設計，曾獲二〇一二年遠東建築獎。華鑫中心位於桂林西路，場址入口南側是一塊綠地，與都市空間開放性連結，基地內植有六棵大香樟木，於是一座現代展示場館如何與綠地大樹的自然元素結合是主要課題。

首先，騰空的建築地面層保持原有綠地，並和南側基地外的綠地連在一起，都市開放空間得以延伸入內，行人從任何角度都可以輕易以對角線捷徑通達各處，大範圍的空泛大地處處是市民休憩活動的場所。另外，四座懸浮體依著大香樟木的位置從旁飄乎掠過，再以「Y」或「L」字形串聯在一起，就像樹屋一般的相互關係，有時緊依著大樹，有時圍合著大樹，有時就像落院天井裡的獨立樹。建築二樓部分實體建築，作為展示館功能使用；另有露天平台以扭曲的鋁條為半虛透的四壁，作為戶外展示或休憩使用；又有玻璃空橋連接兩棟之間，把主要建築抬升至二樓高度，以觀看大樹綠葉，甚至在露台上就觸手可及。飄浮的量體懸於草茵大地，有如「綠海浮舟」。最後以鏡面不鏽鋼作為外皮層的屋身和扭拉鋁條，從各個角度看去，都浮印了大樹的枝幹和綠葉圖像，建築瞬時化為綠意的屏幕，隱形而不見人為的建築量體，悄悄地藏身在整片綠林裡。

建築構造和樹林在此相互交織，在屋和院的空間裡，在路徑與時間的引領之下，場域裡充滿時空交匯的錯覺，神祕而迷幻。華鑫中心不以形為標幟性突顯，反而埋沒自我於環境中，此乃「形而上」建築的最高境界。

a｜隱身樹林裡的懸浮建築。　b｜騰空建築下方的綠地水景通透相連。　c｜建築懸浮力學美感。　d｜建築依樹的位置延伸串聯。　e｜展館室內的天光。

第四部　劇院

西班牙巴塞隆納　加泰隆尼亞音樂宮

奧斯卡・圖斯凱・布蘭卡

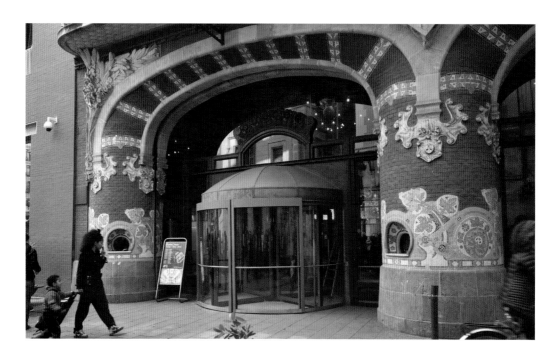

加泰隆尼亞音樂宮（Palace of Catalan Music）建於一九○八年，其設計建築師正也是設計達比耶斯基金會的同一人——路易・多明尼克・蒙塔納，故同屬加泰隆尼亞特有的「新藝術風格」建築主義。華麗的音樂宮，於一九九七年被聯合國教科文組織宣布為世界遺產。之前又因使用功能增加，空間不敷使用，延請奧斯卡・圖斯凱・布蘭卡（Oscar Tusquets Blanca）為其外表進行改造並擴大內部空間。

新藝術風格的建築外部裝飾精緻又繁複，細部豐富、色彩變化大、材料搭配具多樣性——就是華麗，因此音樂宮本身就是一件珍寶了。正面四層各自不同，一樓拱廊的兩根大圓柱上有洞口，那竟是昔日售票窗口！二、三樓擁有繁複裝飾的柱廊，四樓則以半圓陽台懸挑。另外，內部亦是華麗無比的重複交叉拱，以土耳其藍為底，金色線條用色，存有拜占庭文化的影子。

過了幾乎百年後，新的建築師要來做這改造工作，需要以相當謙卑的態度保護古蹟，又要有成熟智慧來創新而不踰矩，其重要任務有三：首先，創造側廣場，原先出入口緊臨小巷道，缺乏人潮疏散聚集的緩衝空間，因而需要與隔棟教堂之間圍塑改造出戶外廣場，或設置大階段供小型戶外音樂表演使用，讓過路人能坐著休憩、飲食。其次，擴大內部使用空間，音樂宮側面以懸壁式鋼棒結構玻璃做了一道幾近三公尺深的新空間，並增設直行線性上下樓梯，其他剩餘空間則作為輕食區咖啡館所用。第三，在南側部分新建大樓，圓塔音樂學校教室呼應了舊音樂宮街角弧形優美柔軟的線條。

昔日的華麗風彩，需要後世給予保護，像一對隱形守護的翅膀，現代透明膜包覆了古典，西班牙人對這種事總是有一套。

走訪市民生活美學空間

160

a｜新築的玻璃牆包覆了原古蹟。　b｜側邊懸挑玻璃帷幕創造新空間。　c｜正面華麗而繁複的柱飾和浮雕。　d｜音樂宮的弧形轉角。　e｜新藝術風格的華麗音樂廳。

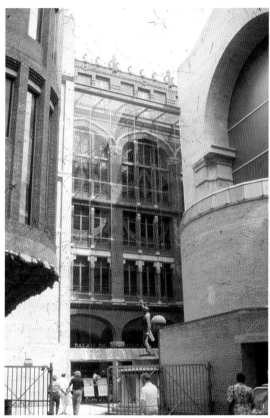
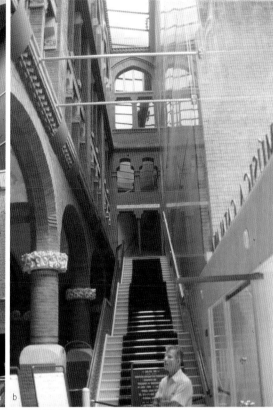
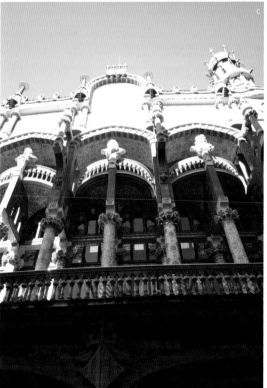

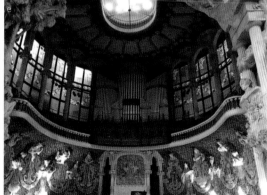

西班牙赫羅納　利拉劇院公共空間

—

RCR

西班牙赫羅納（Girona）地區的里波爾（Ripoll）小鎮原為歷史上重要的工業鎮，沿著河道即是舊城牆，其中建有歷史上的舊戲院，RCR這次的工作項目即是保留局部舊戲院設施，並創造一個新的都市空間。這任務要面對的首要議題是建物須沿著河岸而建，而原建築位置正是跨河過橋的軸線端點，另外也必須對老戲院的再利用做出亮眼的對策。

首先，RCR將原戲院地面層以上的建築拆除，留下大廣場，並重新利用舊有地下室空間，而這沿著河的新空地是觀景的最佳位置。另外，新建的鏽鐵橋連接對岸，中心軸線穿越這新的都市廣場，又是鎮民步行的捷徑，對於都市設計而言，是個完美的構想。

當拆除完歷史上的戲院，除了建造新廣場之外，又要賦予整體新的定義，RCR決定將新建物做成另類的戶外劇院。新的鋼架構造是一個前後通透的方盒子，高度與左右兩側鄰房一般高，而新的亭子使用鏽鐵做成格柵狀，設於側邊及天花板，在陽光的照射下，隱約微弱的光的線條成百上千地印在牆上及地面上，表情異常豐富。既然有頂蓋又有兩側的範圍界定，只剩下前後兩端通透處，一個通往橋過河，一個連通到小鎮中心鬧區，意味著這開放式的劇場是鎮民每天得行經的捷徑路線，它通往彼岸。

偌大頂蓋式的廣場在靠河的一側設置了舞台，可想見舉辦節慶時，廣場上的舞台多麼熱鬧非凡，而稍大的廣場應是等比例，可容納小鎮市民參與活動。這大亭子成了小鎮上新的地標建築，不在於高而在於其活動能量。

利拉劇院公共空間（La Lira Theater Public Open Space）從一個舊有的戲院變身為戶外劇場，小鎮市民都能在生活中不經意地友善利用它，這就是「地方場所精神」。

a｜橋穿越靜靜的小河。　b｜一個門屋一座橋。　c｜橋直通大亭大廣場。　d｜陽光經格柵產生的線條。　e｜大大小小格柵交織的細部。　f｜橋上鏽鐵街道傢俱。

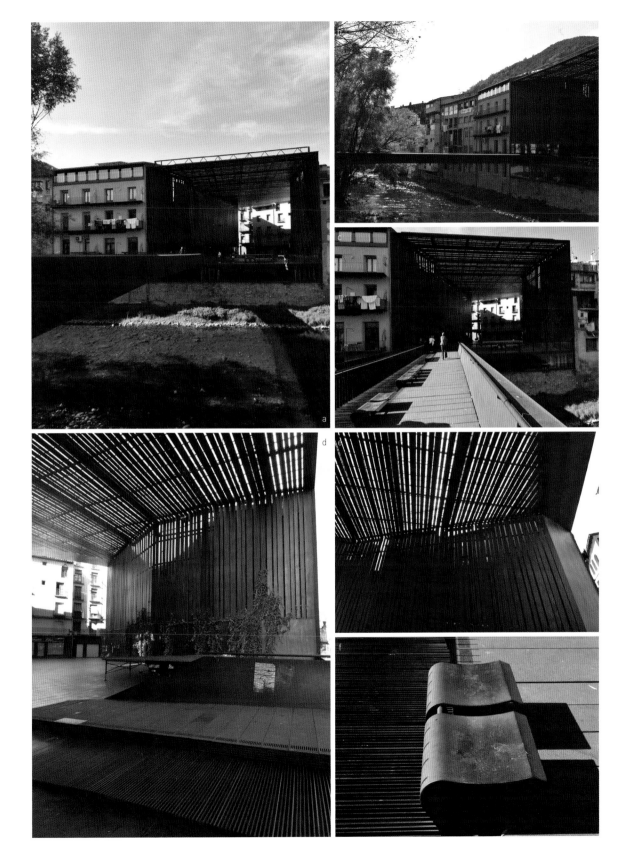

德國漢堡　易北愛樂廳

赫爾佐格與德穆隆

漢堡易北愛樂廳（Elbe Philharmonic Hall）啟用後，受到眾人關注的是——原先五十公尺高的紅磚造碼頭倉庫該如何保留原貌，又同時增加新功能且讓新量體達到一百一十公尺。這建築原是舊時代存放茶葉、菸草的碼頭倉庫，具都市紋理，也承載市民集體記憶的重要意義。

從港灣邊向建築看去，它像是一座站在古典紅磚建築上、漂浮於海面的現代冰山。普立茲克獎建築師赫爾佐格與德穆隆保留了原倉庫構造，並在內層植入新結構以撐起上部新量體，其形如波浪狀起伏，凍結時彷若冰山。它的形製容易，而由一千片三維凸面玻璃板片組成的建構才是高難度，這是其亮點。

電梯供人乘至八樓觀景平台，另外又有一座長八十二公尺的電動手扶梯，直接由一樓運送大量人潮至八樓音樂廳的入口，長而高的手扶梯應是創下了世界紀錄。新舊建築交接的中間段，四周退縮而成一環繞式的觀景通廊，中間整層平台前後相連，成為音樂廳的入口緩衝空間。由八樓進入音樂廳，透過大階段連通各層，忽左忽右的斜行梯在大挑空中能見到人潮的湧動。音樂廳內部採取了「葡萄園式」的表演台，即中央舞台四周皆為看台，不像一般傳統單向斜面坐階，四邊而下的空間便比一般陡峭，不是適合人視角往下十五度的人體工學。而在休息時刻，各層都設有半戶外陽台觀景，即外觀所見的彎曲玻璃半高式的外覆表面。

一座紀念工業城市特色的古蹟，在上方增築了現代感十足的鮮明量體，製造出極大的對比。這由粗獷至精緻、自老舊而新潮，其中的蛻變完全掌握在大師的巧手中，建築師讓我們看見過去與現在的延續。

a｜建築如冰山浮在海面上。　　b｜中央處挑高部分。　　c｜音樂廳休憩觀景陽台的三維構造。　　d｜大階段的環繞式樓梯直達頂樓。　　e｜葡萄園式的音樂廳座席。

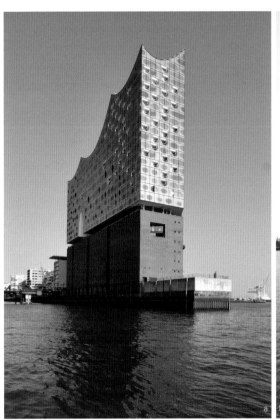
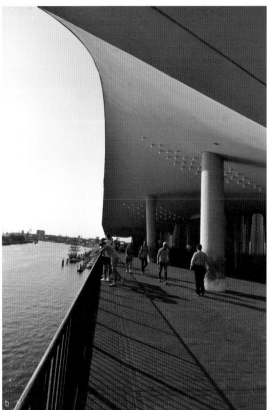

a b

c d

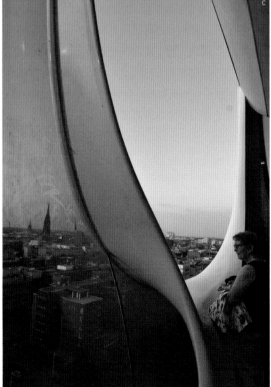
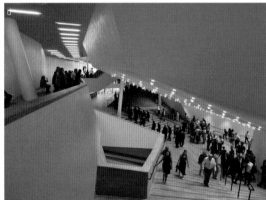

e

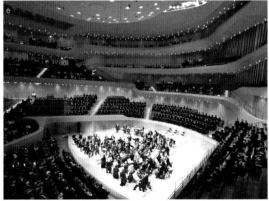

美國洛杉磯　華特・迪士尼音樂廳

　　由美國老頑童建築師法蘭克・蓋瑞設計的華特・迪士尼音樂廳（Walt Disney Concert Hall），位於美國洛杉磯歷史文化區，在完整的街廓裡，人們可輕易從四邊道路的人行道，進入園區建築所退縮的開放空間。主要道路設置了音樂廳入口，竟也可由入口環繞一周、漸次爬升到高點，再由高處進入次要入口。而人在爬升過程中，忽而遇見可眺望大街的人工地盤平台，忽而走入戶外劇場，忽而在建築縫隙一線天中經過，忽而行經如撕開裂縫的其他出入口，最後在制高點處轉進室內，立刻看見演奏廳。

　　建築的三維向度設計，如同諸多破碎塊體重組，聯合成一組簇群建築。歪斜扭曲的外觀由毛絲面不鏽鋼金屬板塊組成，各種不同角度的板片，在加州強烈陽光照射之下顯得光彩奪目，建物的奇形怪狀和閃亮外衣吸引著路人目光。

　　就在破碎塊體之間的隙縫處，那裡設置了玻璃天窗，不論是出入口大廳、演奏廳或其他公共空間，午後的陽光自由進入室內，白日不需要太多人工照明，即能使內部異常明亮。隨著不同時刻變換，陽光便自不同角度照落於各處，這和外立面完全沒有開口的樣貌有點難以連結，完全實體外觀，內部竟是如此充滿光彩的靈動感。

　　法蘭克・蓋瑞建築的異樣面貌，不是學建築的一般人也耳熟能詳，如同一座大型雕刻藝術品佇立在城市的某個角落，為平淡的都市空間增添文化意象。然而更令人動容的是在外頭意想不到的內部光彩世界，建築外部擁有豐富都市風貌的效果，而建築內部打破了一般單調乏味、水平垂直的線條，亦突破了傳統大挑空高度所不能及的驚異空間感。

a｜兩棟建築體之間的隙縫。　b｜被撕裂開般的小入口。　c｜入口大廳的天窗。　d｜演奏廳天光灑下。

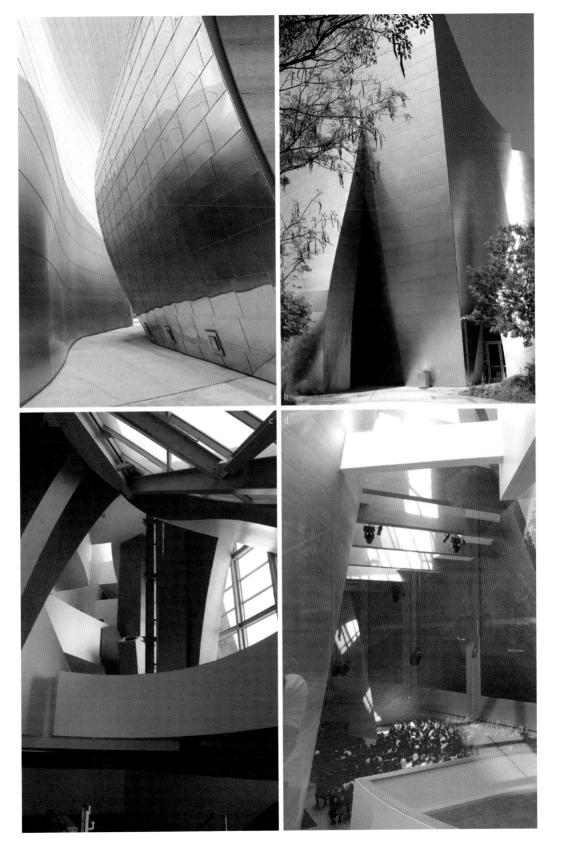

日本京都　京都音樂廳

磯崎新

由磯崎新所設計的京都音樂廳（Kyoto Concert Hall），於一九九五年落成啟用，這是為了紀念京都建都一千兩百年的歷史見證，增添文化京都的藝術感，並和隔壁植物園安藤忠雄設計的京都陶板名畫之庭相互輝映。

音樂廳選址甚為特別，位於古代平安京的「真北」（北部）中心軸，西邊為賀茂川「亥」（西北方）的斜邊，北側的北山通為古都市軸「磁北」（指南針上的北向）偏西位，都市紋理中的軸線——真北、亥與磁北都在其中。

建築設計概念是幾何學的交集，明顯可見的圓筒、正方形體和長方形體三者互構，而波浪狀的帷幕玻璃內是通廊，連結了相異幾何體的不同功能。圓筒外飾材是超尺度的深棕色陶板，尺寸是訂製的（高六十七公分，長一百六十公分），另外的矩形體外牆採用黑色花崗石，暗沉色調是磯崎新這一時期常用的元素。圓筒佇立於一淺水池上，拱板橋橫跨而入即是咖啡館，讓市民易於進出，北側正方體的入口門面反而不若這扇小門吸引人。

進入正方形入口大廳，再轉進圓筒中心廣場另外的小廳，圓形外牆內以斜向承重牆分割成六角形空間，圓與六角形之間便設為斜坡道以連結一、二樓。樓上部分成為可容納五百人的六角形小型室內音樂廳，而主廳裡擁有全日本最大的管風琴。自公共交流空間向西看去，則是植物園和西山連峰的借景。

而今，京都交響樂團長駐京都音樂廳，每年固定有十一套公演。京都的世界文化遺產密度可謂世界之冠，但過去在「北山通」區域並沒有那樣的臨場感，如今京都音樂廳和陶板名畫之庭都新設於此，形塑出這場域一種不同於世界遺產的文化氣息。

a｜北側音樂廳入口。　b｜波浪狀帷幕內為主要通道。　c｜大陶板掛飾圓筒外牆的鏡水倒影。　d｜斜向板承重牆分割外圓內六角形的大廳。　e｜圓筒內圓環斜坡道聯繫一、二樓。　f｜拱板橋橫跨淺水池至咖啡館。　g｜窗邊截水的細部。

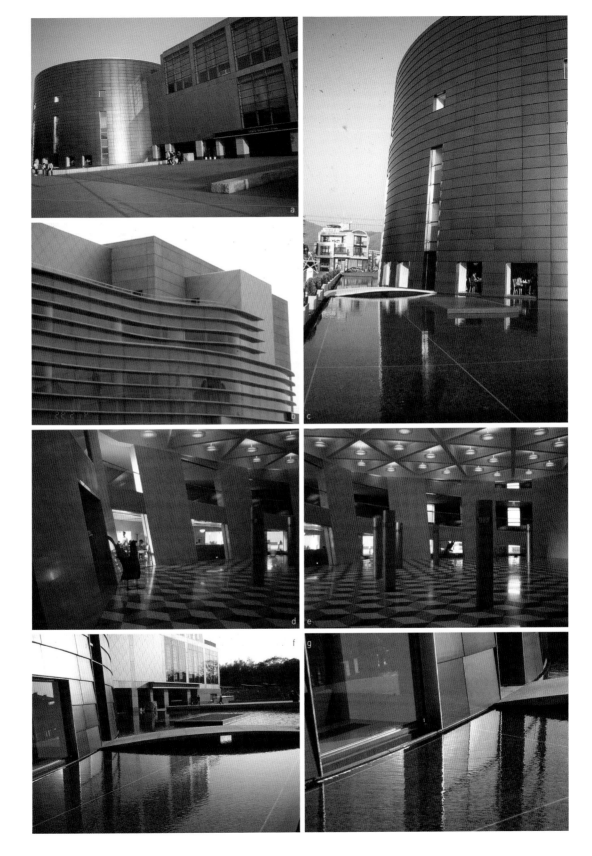

中國北京　國家大劇院

保羅‧安德魯

　　國家劇院能成為一個城市的觀光旅遊景點，是個令人始料未及的結果。北京國家大劇院位於北京西城區西長安大街，東鄰北京人民大會堂，由法國建築大師保羅‧安德魯（Paul Andreu）所設計，因外型而被人們暱稱為「水煮蛋」。

　　建築看似簡單一顆半橢圓形球體，浮在超級尺度的鏡面水池之上，水的倒影景象使它變成了完整的橢圓球。由於外覆材料為昂貴的鈦金屬和局部帷幕玻璃，陽光照射之下金光閃耀，成為了極明顯的地標。此地域擁有紫禁城的特殊文化背景，然而極簡的建築體降低了對中式文化的衝擊，並表現出未來進化感，是一部不求融合、只講究歷史演進中的斷代史。

　　這是全世界最大的穹頂建築，東西橫長軸跨度約為兩百一十二點二公尺，開挖了地下十層樓的高度，此舉是為將龐大量體深埋地中，露出土面的體積求得少量化，以減少對環境的衝擊。橢圓形並無明確的方向性，故也沒有氣派門面的問題，人群必須向下走、由水池的下方穿越一寬敞廊道而達劇院本體。這長達五十九公尺的廊，上方是玻璃天窗並設有淺水池，陽光下波光粼粼，投射於室內明亮閃動，讓訪者洗滌一下心情再進入音樂聖殿。進入正殿即見高聳穹窿底下的世界，兩側鈦金屬之間的玻璃帷幕灑進了陽光，像個撕裂開來的縫隙。大跨距結構中間無柱，偌大空間裡靠著電扶梯上下，感受著這超級結構之美，以及室內戲劇性光影之效。

　　革命先烈都是孤單的，時常遭受爭議性的批評，但當它完成後達到了某些功能，又帶有意想不到之效。看著特意前來參觀的人潮，原本屬於貴族的活動也平民化了。

a｜入口門廳的觀光人潮。　b｜五十九公尺長的水下通廊。　c｜偌大曲面空白空間。　d｜高聳寬闊的無柱空間。　e｜虛面的玻璃帷幕。

中國上海　保利大劇院

安藤忠雄

　　上海保利大劇院是安藤忠雄大師在中國最受人矚目的建築，安藤忠雄以小巧精緻迴旋空間的遊園趣味風格著稱，要在一般人印象中豪華龐大的劇院建築量體中做出上述表現，這新的體驗很令人期待。

　　長方形大量體的建築立面不再是傳統材料清水混凝土，取而代之的是帷幕玻璃為外表皮層包覆了裡層的清水混凝土，看來沉重的建築變得輕盈了。夜裡燈光投射於實牆上，再透過玻璃盒子反射而出，像個大型燈籠，這光盒子的概念是其少見的手法。封閉的建築盒子，表面設計了圓形、雙圓或橢圓的鏤空處，使風、水與光得以自由進出，令較深邃的內部能有自然元素引入，這是安藤強調的人與自然風景的融合。

　　打破了完整表面，又挖除了內部實體，接著要置入迴旋空間所需要的元素。外觀看似簡單，但內部以圓筒之間的咬合，製造出各種複雜豐富又有趣的交疊空間，有如「萬花筒」一般的謎樣。內部被圓筒洞穿的路徑穿越空間，置入了斜行電扶梯、樓梯、迴廊、空橋，或有實牆斜插而入，成為動線的引領軌跡，人在其間上下左右、交織遊走，動感十足。這些實體內的鏤空空間裡，有的是劇院表演休息時間的停留場所，有的是小型表演空間，有的是不經意的行徑路線，皆和外界的風景建立起直接關係，人的各種活動也都脫不了與自然的互動。

　　劇院自古以來都是貴族名媛的交流場所，但安藤企圖打破買票入場的「限制型場所」概念，即使不演出，市民仍可自由進出，在原本較嚴肅的場所裡活動，真正達到一種立體式遊園的經驗。

a｜俯瞰屋頂表演平台。　　b｜大框洞裡各式橋梯與湖的關係。　　c｜方盒子外皮的框洞。　　d｜雙圓孔洞裡的電扶梯。　　e｜大階段上至二樓入口。　　f｜戶外梯在筒洞內盤旋而上。　　g｜電扶梯穿棱於異形孔洞。

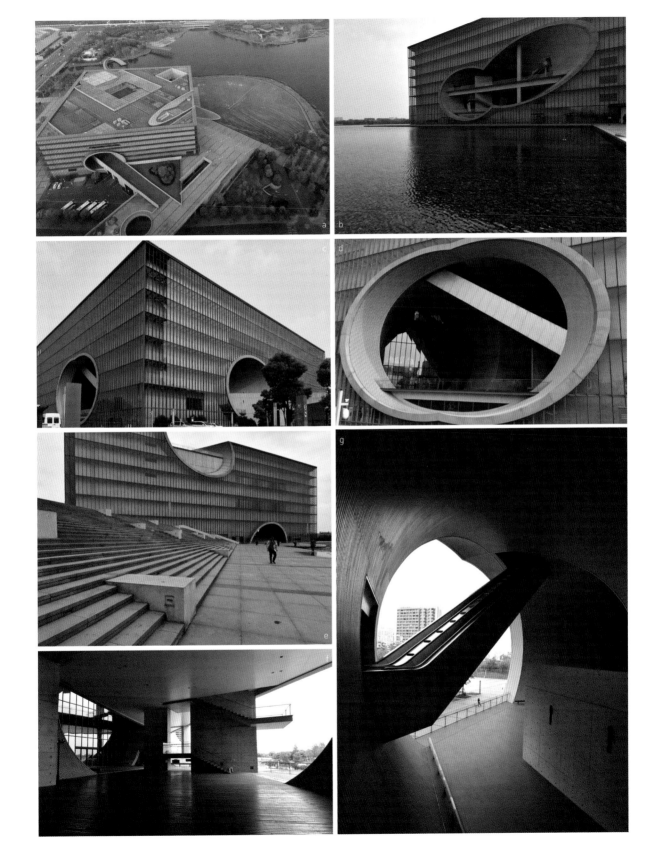

中國廣州　廣州大劇院

　　當世界級各建築大師大舉進入中國搶食公共建築的市場，札哈・哈蒂（Zaha Hadid）算是較晚才出現的一位，不過她的第一個個案被稱為施工難度最高的建築物，即二〇一〇年落成的廣州大劇院。

　　建築概念是「雙隕石設計」，兩顆巨大隕石狀的不規則量體，斜置浮懸於地平面上，三維設計的量體以三角形花崗石和玻璃相搭，形塑成斜面的外觀。兩顆隕石之間由一條通道刻意分開，成為劇院主廳與商業空間兩種功能分區。這是一種將應是更大量體的建築予以碎化的手法，令它化整為零，碎化的建築便能留出較多的戶外微型空間，使外側的都市空間能與劇院的戶外場所垂直連成一體。

　　兩顆隕石其實立於斜面大廣場之上，以大地建築的概念將一樓做成斜面建築，從地面層人行道退縮部分沿著斜面大階段拾級而上，到了二樓的人工地盤才是主要出入口，這二樓平台出入口緩衝空間與地面層的開放空間結合成更大的疏散地帶，有利於大型公共建築人潮分流的效果。而兩顆隕石降落在如土丘的人工地盤上，三度空間的立體感效果更明顯。

　　札哈・哈蒂近年在中國的標的型個案有二：一是垂直式的南京青奧中心，二是水平式的廣州大劇院。無論垂直或水平，其解構主義建築的異形樣貌都引起人的好奇心，在都市中心裡和其他大型建設開發擺在一起，皆具相互比較的態勢，而札哈・哈蒂的作品總能脫穎而出，成為都市紋理中的視覺焦點。而她的作品另外又有一共同特點，即施工難度高，但如今證明了中國的營建水準能有相當程度的達成率，其作品特殊外觀的標記也成了每一個地區的醒目地標。

a｜大階段銜接地面層與人工地盤。　　b｜中央戶外通道分開兩棟主體。　　c｜三維設計施工難度高。　　d｜主館與離館間為出入口。

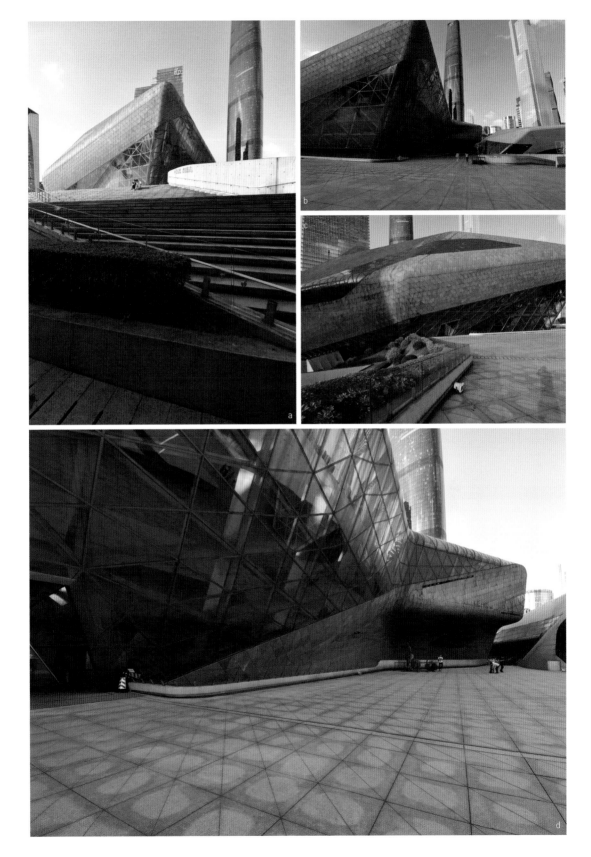

台灣台中　台中歌劇院

伊東豊雄

　　一種結構學的徹底進化，改變了建築的新可能性，二〇一四年底落成啟用的台中歌劇院，正是國際建築界矚目的焦點。伊東豊雄構想的劇院是「美聲涵洞」，一個極貼切的命題，但我還在想到底是結構創意優先，還是美聲涵洞優先，因為若不揚棄結構傳統形式，涵洞便無法落實。台中歌劇院是個世界級的實驗品，大家都在看。

　　建築像個矩形起司塊，上面嚙蝕出連續流動的洞孔，其三次元建築構件的組成可謂風情萬種。建築師將歷來垂直水平的柱樑系統，彎成曲面狀的無樑版和斜行承重牆，其實三維的角隅曲面彎折現象，就是柱樑接點的變形，承載力連續式地傳遞，而構造出洞穴式的建築，配合歌劇院所需功能，故名之「美聲涵洞」。異形面貌的非凡幾何涵洞被建造出來了，除了三維彎曲度之外，虛孔洞和實體外牆具強烈對比，陽光、空氣、水同樣在洞裡流動，也意味著聲音的迴響在此同存。

　　進入歌劇院，一樓是大型人潮疏散空間，但與眾不同的是連續綿延的洞穴，讓人認真感受到這奇異的事件。順著弧形寬大樓梯直上二樓以上的大、中、小型劇場，每一劇場之間亦是空白空間，以利中場休息民眾交流使用。最頂層則設置了輕食區和戶外空中花園，仍強調人與人之間的關係。

　　我在某個平日中午造訪歌劇院，沒演出的時段應沒什麼人，不料現場扶老攜幼、年輕男女都來了，傳統上較為嚴謹的歌劇院變得休閒，在一個不太一樣、建築自體可呼吸的場域裡，人們正在體驗一種另類的氛圍。

a｜自由的立面，流動的空間。　b｜美聲涵洞與大街對話。　c｜一樓偌大的緩衝空間如連續洞穴。　d｜牆與天花板結構異化面貌。　e｜廳與廳之間的休息交流場所。　f｜梯與牆面連接的天花板形成雙曲面。

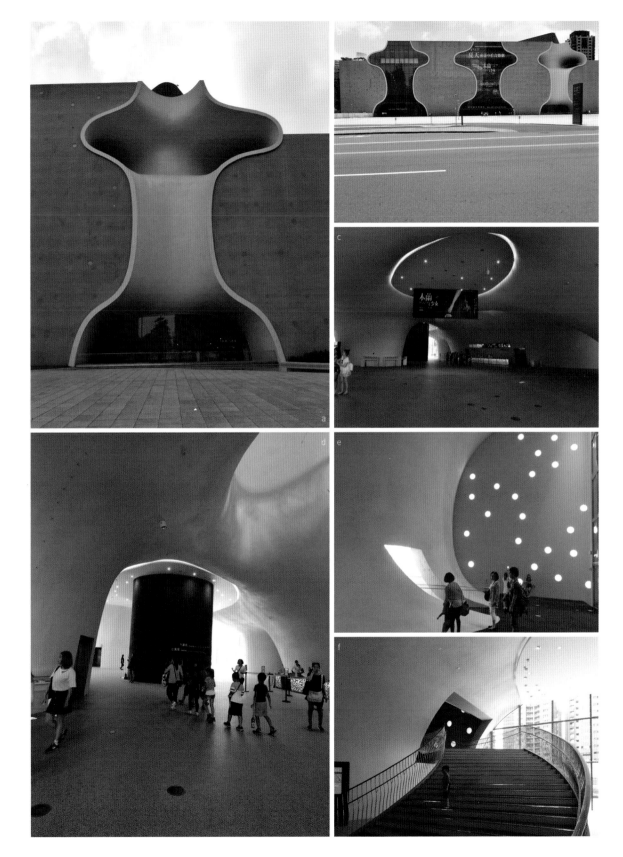

第五部　市集與市民中心

西班牙巴塞隆納　聖卡特琳娜市場

西班牙巴塞隆納EMBT建築師事務所（Miralles Tagliabue EMBT）所設計的聖卡特琳娜市場（Santa Caterina Market）無疑是國際建築界「市場設計」的濫觴者，引導往後都市公共建築的重新思考。它的存在讓人明瞭原來雜亂普通的市場也能乾淨清爽，並在設計上可以成為時尚高端。

這是巴塞隆納第一個有頂蓋的傳統市場，傳統市場意即街路邊圍塑小廣場的露天攤販，原本舊市場四周有牆、屋頂破損，而EMBT的首要任務便是換上偌大市場的頂蓋。於是弧形彎曲多折面以反覆律動呈現，覆蓋於舊場所之上。這大屋頂是由一百二十萬片十五公分的六角形小馬賽克構成，有如向大師高第致敬，碎化的馬賽克共有六十七個顏色，拼貼出蔬果的圖像，亦像一塊不平整的大桌布鋪在桌上，讓人一看就知道是蔬果市集。此時，新舊並存的變奏中產生一個新議題：原有空間使用密度過高，並非人體行為使用的最佳狀態，於是商量減少攤販而增加公共行動及聚集停留的空間，並結合後院的廣場，成為舊城區裡難得的新式都市空間。

波浪起伏屋頂的高點往往是主要動線所在，行進之間如走在聖殿之中的高聳感，而眼前所見的高天花板，正是EMBT借鏡建築師高第不規則植物葉脈的主要三維結構，看來設計感難度高，結構美學竟是市場的主要亮點。市場角落也留下一部分歷史建築的遺存物，EMBT依然使用相同構造，覆蓋保存了這些原有土石基礎，成為歷史見證物。

都市新舊交接處的場域裡，新構造覆蓋了舊遺存，新舊對話有一番詮釋；新建量體所留設並圍塑的都市空間讓人駐足停留；自由曲線的結構美學是巴塞隆納的傳承；而那塊具自明性的彩色蔬果畫布，人人都知道這是個新版本的市場。

a｜彩色畫布般的弧面屋頂。　b｜開放空間廣場提供活動使用。　c｜新市場後院留設的廣場。　d｜起伏高聳之處為人的行進動線。　e｜自由不羈的仿生植物結構美學。

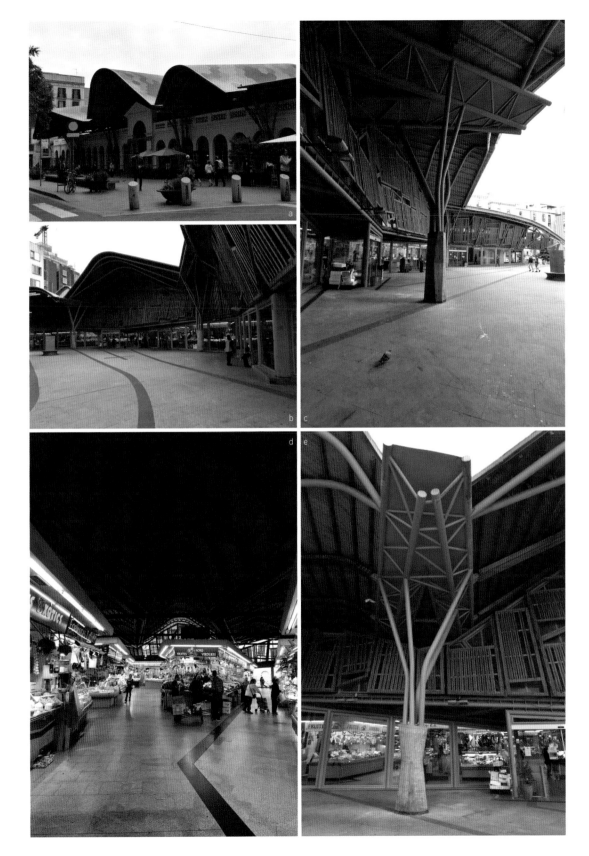

西班牙巴塞隆納　恩坎特市場

恩坎特市場（Encants Market）原建於西元十四世紀，是全歐洲最古老的市場，透過二○○八年建築比圖的願景，期盼創造一永續的建築場所。當地團隊b720建築事務所因應現代化衛生條件的要求，而將它做成頂蓋式市場，同時保留傳統市場的往昔人情味。

這市場規模之大有如大賣場，在五千坪的空間裡擺設了五百個攤商，一、二樓都是傳統攤販式小鋪，三樓是美食街。繞走一趟才發現這是個遊走式建築，由一樓靠邊側的斜坡道順勢往上行進，而各攤商亦擺設於這緩緩的斜坡上，像個連續性複合式平台成為商業廣場，並保留了傳統街道式的攤商性質。由二樓市集電動手扶梯通往三樓的美食街，淺嘗各攤位小食之後，又順著另一斜坡道而下至出口。

除了空間的首創性之外，最引人矚目的應是那成群碎片的天頂蓋了。約莫二十五公尺見方大小形式略為不同的鏡面不鏽鋼板片，重疊錯置著，因著鏡面不鏽鋼反射影像的特質，仰望天頂時可以全景式看到地面層熙來攘往的景象。另外，這些大雨庇亦是都市的元素，保護逛街行人不受風雨烈日所影響，鏡面不僅映射了人潮，也反射了都市景觀。蓋頂碎片化，而建築外觀卻輕量化了，內部光線也大量化，當通風採光都良好時，無疑是個優良綠建築。

恩坎特市場設計看似微弱，但實際上卻有若干重點呈現：一是有如現代美術館遊走式的斜坡環繞；二是不鏽鋼天頂的反射，人可在異次元空間裡發現人潮和都市景觀；三是碎化開放式的天頂與無牆設計，帶著優良的室內氣候並節能減碳。這是一個看來異常、又深藏不露的深厚建築創意。

a｜鏡面反射人，也反射都市景觀。　　b｜一、二樓傳統街道式攤商。　　c｜三樓美食區。　　d｜鏡子反射的魔幻感。

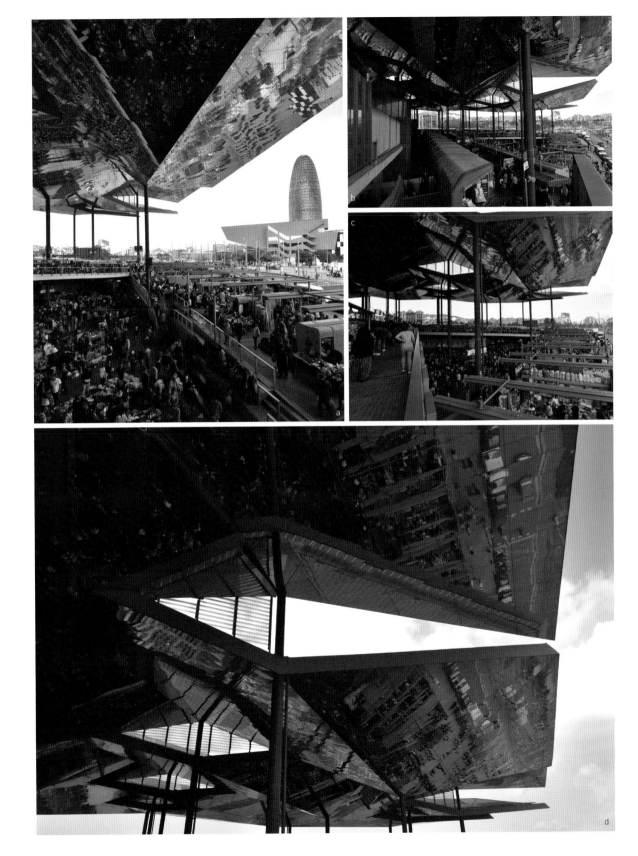

荷蘭鹿特丹　市集廣場

　　因應荷蘭政府頒布衛生基準法，要求市場須是頂蓋式（即半室內或全室內）建築，傳統街邊的露天市場即將成為絕響。鹿特丹的市集廣場（Market Hall）和台灣的現象一模一樣，即「市場用地都市計畫立體多目標使用」，地面層作為市場，上層部分則作為住宅複合式用途。

　　荷蘭建築師事務所MVRDV所設計的市場狀似馬鞍，其下方虛空挑高之處是市場大尺度的空間，一層為各式攤販，做成如屋中屋的概念：每個小屋是一攤販，屋頂上即成為各特色飲食攤，在高處品嘗美食而往下望是採購的人潮，在挑高的大空間下熱鬧非凡。中央處往下挑空，設有手扶梯通往地下一、二層的其他攤販區。這三個樓層擁有垂直流動空間的關係，達到「人在景中，人即為景」的效果。而弧形牆延伸至天花板再由對側牆下折，這大片牆布滿了彩色的蔬果圖案，色彩斑斕天空之下，這人聲鼎沸的市場擁有美妙幻覺的背景。

　　市場實體部分是一馬鞍形狀，又像個大門屋，這部分是集合住宅所在，兩側的住宅則是正常版本，而弧形彎折成水平處於懸空狀態，大跨距的結構是本案最美之處，也是住宅驚人之處。另外，由住宅向外看去是都市街景，若向內看，則是市場人潮流動的畫面，住宅窗景是市場這可不太常見。

　　以外觀而言，MVRDV的市集廣場較似百貨商場，但由內部生態觀之，又是傳統市場氛圍，無論如何大魄力的建築形體，它的最大亮點仍是那美麗極致、中空四壁的彩色世界，有如中世紀教堂聖殿弧拱天花板上的彩色溼壁畫。市場的面貌生態又一次大演進，逛市場除了民生需求之外，多了一份優雅美感。

a｜正面大型結構玻璃。　b｜側牆天花板壁畫。　c｜一樓攤販，二樓美食區。　d｜搭手扶梯再下兩層。　e｜挑空處下地下室。　f｜美食區一望無際之景觀。

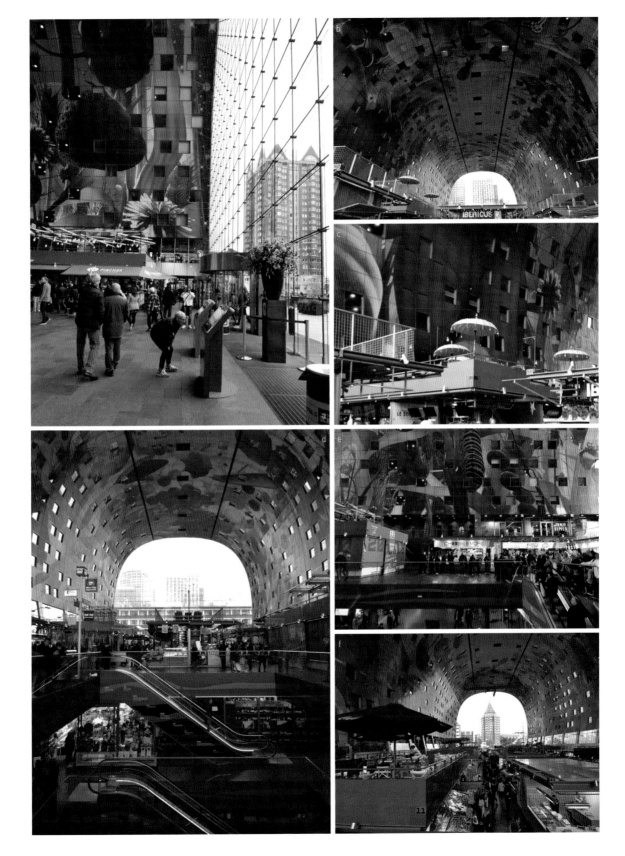

西班牙赫羅納　藍蓮廣場市民中心

—— RCR

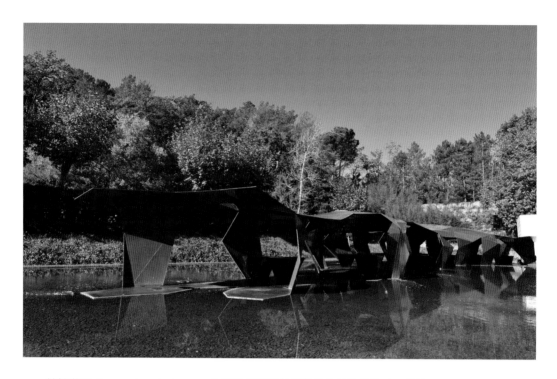

　　藍蓮廣場（Lotus Blau Shade Spaces）原為西班牙赫羅納的市鎮聖科洛馬—德法爾內斯（Santa Coloma de Farners）巴爾尼亞里奧瑞翁溫泉飯店（Hotel Balneari Termes Orion）設施的一部分，主要功能為舉辦慶典的場所，但不知為何非飯店房客的外來人士卻可自由進出。一個半戶外的交誼歡慶空間，本來也沒什麼可以大書特書的，但普立茲克獎團隊RCR展現特殊面貌的作品，竟也吸引人來一窺堂奧。

　　取名「藍蓮」廣場便知其形如蓮花一般，兩座戶外頂蓋式廣場空間，分布於被改造為慶典場所的原舊農舍兩側。「蓮花」橫躺於淺水池上，延伸而去的是一大片青草地，水能降溫使戶外活動擁有較舒適的微氣候，四周通透無比，因而輕風可順著草地穿透吹掠。RCR利用折板結構方式，將不規則大小類三角形鏽鐵鋼板，大面積彎折而成一座自身就是個結構體的異形建築，立於水面上，很難不吸引人的目光。雖名稱上形容為蓮花形狀，但另一看法卻又像是連續性的傘狀，以構成主義的手法築成這另類構造物。若以橫向角度看去，雙雙對對的板塊支撐落於大地，又像多節足爬蟲類蟄伏於大地而欲匍匐前進。

　　大頂蓋之下四壁穿透，而上方也開了天窗，讓內部光線更勻衡，光與風可進入的空間裡外皆以水為界。場所空間中設有金屬製桌台，就像西歐人在酒吧於特定時間痛快暢飲的「Happy Hour」模式，輕鬆而自在地舉起啤酒乾杯，讓人們在這裡舉辦慶典並相互交流。自由自在、無拘無束的人類行為在此產生，不似傳統儀式的嚴肅規矩，這是個歡愉的領域。

　　一棟再生使用的舊農舍，兩翼增築的「蓮花」看來是一立於水畔、於青草地上的巨型金屬雕塑，城鎮人民的慶祝活動在此展開，市民的生活美學於焉而生，隨時且隨此地。

a｜蓮花外型的折板建築。　　b｜四處折下的金屬板成為結構柱。　　c｜頂蓋下空間忽見天光。　　d｜又像是在水上行進的爬蟲類。

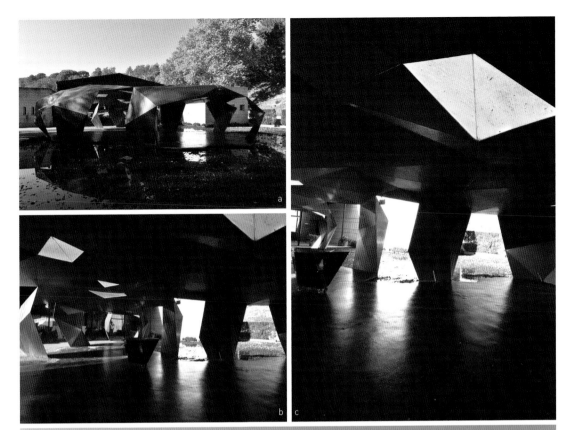

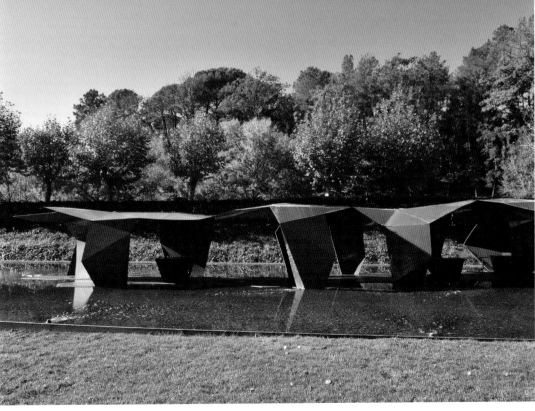

西班牙赫羅納　阿貝利達公園市民中心

—
RCR

　　西班牙赫羅納小城特別重視「人間關係」，普立茲克獎建築團隊RCR要將小城居民的關係連結得更密切，關乎眾人所知的在地社區總體營造。雖不過是個公園，但最後小小斗室卻變成市民中心，人與人之間不再陌生，反而成為一個大家族。

　　阿貝利達公園（La Arboleda Park）本來只是個公園設計案，RCR的一方建築設計卻出乎意料造出市民相互認識的交流場所。基地又是一個地形斜坡落差的場域，由入口處趨近市民中心，只見懸浮在二樓空中的建築呈現全貌。因斜坡地形，路徑的設定也是一道斜坡道，連結上與下的關係。場域外圍有溪流經過，四周為灌木叢花園，而此地正是小鎮新舊的中介處，鎮中心的教堂是為焦點。人順著斜坡道而下，亦可順著斜面道路穿越懸空的建築，到達更內層的公園廣場。RCR所擅長的鏽鐵牆壁廊道是為主要路徑，會館旁的線性小路便成為主要人行步道，或可由中央斜面大道穿越會館二樓底下的虛空間，通達廣場。鏽鐵牆小徑的指向性使行人輕易明瞭動線，為RCR主觀性的安排鋪陳。而二樓會館底下選擇騰空，創造一個隨性的散步空間，於是公園竟變得優雅了。人在鏽鐵牆穿越而過，其光影竟是如此迷人，讓人動心。

　　公園四周花木扶疏，RCR又將彩帶般的鏽鐵板置入其中，這園區看來是精心打造的設計，而不是一般消化預算的公共設施。

　　周邊溪流與綠敷被，整體在鏽鐵彩帶中被延續了，而會館那被穿越而過的鏽鐵大屋頂底下陽台，視線正朝著小城中心教堂而去。地理環境的連結創造公園以外的市民中心，這社區公園多美善呀！

a｜主館建築懸空而立。　b｜大斜坡直接穿越主館而下。　c｜地形落差以斜坡道連接。　d｜市民中心位於上部。　e｜公園四周以鏽鐵製成彩帶，敷於綠地。　f｜鏽鐵梯壁間走動的人影。

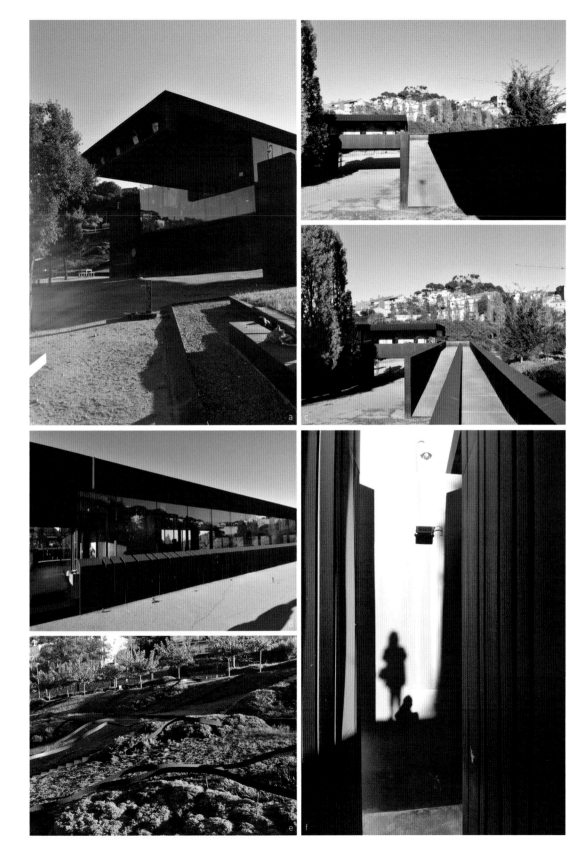

西班牙赫羅納　留道拉市民文化中心

這大概是我所知使用人口密度最低的文化中心，但卻是普立茲克建築獎團隊RCR動人的小品建築。因知名團隊的設計加持，後又榮獲普立茲克獎，人們才注意到它，參訪建築的外地客讓地方多了些人氣。

位於巴塞隆納東北方赫羅納的留道拉（Riudaura），小鎮全數人口不過四百二十五人，隨便一座城鎮的社區集合住宅人數都還比這人口數多上許多。這鮮為人知的小鎮裡並沒有太多基礎建設，除了應有的市政廳和小學之外，剩下的就只是鎮民信仰中心的古老教堂。因應鎮民休閒活動之需求而設立這市民文化中心（Recreation and Culture Center），其實也沒什麼偉大的文化展示品，倒較像是個台灣的「里民中心」，但它是個經過高度設計的「市民中心」。

基地地形較為特別，相較於四周其他建築，它是塊凹地且地形呈斜面狀。由入口處看，市民文化中心位處左側，右側則是從高點往低處順下的道路，為了不讓道路成為單調的場域元素，建築頂部向右延展了格柵框架，成了門的效果。RCR仍使用其慣用材料——鏽鐵來詮釋質樸小鎮應有的氣質與質感，甚至連庭園地面照明燈亦使用之。市民文化中心正面對著一大片草坪，建築是個簡單長方盒子橫臥在青草地上，雖說是簡單而橫長的量體，中央部分仍設計一玻璃大視窗向前懸挑而出，呈現力的美學，極簡當中尋求一個亮點便是如此。

最後在建築右後方出現了老教堂，建築低調又簡潔而教堂神聖卻質樸，兩相毗鄰呈現出一種和諧感。一個不知名的小鎮竟然藏有深度十足的文化性建築，它帶給鎮民高尚的氣質和人與人交流的場所，其社會氛圍極美。

a｜低調會館和質樸教堂和諧共處。　b｜建築屋頂延展成門屋。　c｜後高前低的地形落差。　d｜後院的鏽鐵地坪。　e｜鏽鐵擋牆的細部。

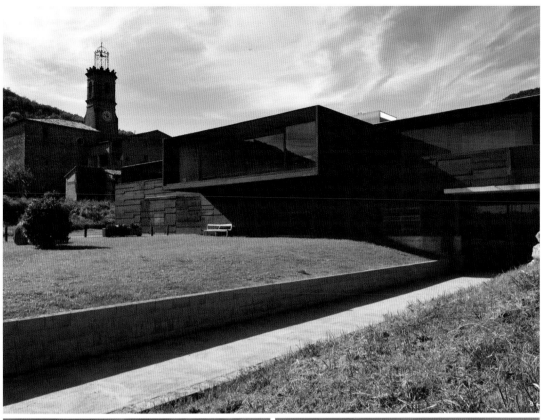

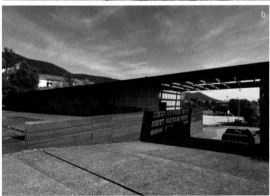

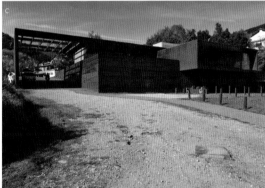

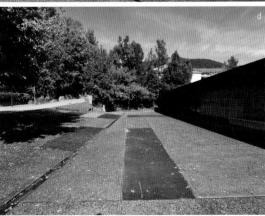

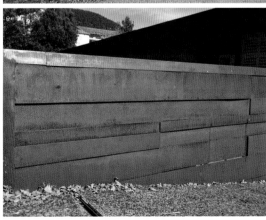

第六部 圖書館與會議中心

西班牙巴塞隆納　瓊・奧利弗圖書館

　　瓊・奧利弗圖書館（Joan Oliver Library）場址原為巴塞隆納一處廣場，並有坎迪達・佩雷斯花園（Cándida Pérez Gardens）為伴，區域裡是傳統老人住宅和兒童遊戲場。RCR對於圖書館的設立另有企圖，希望能將圖書館和花園結合，並使老人和兒童能在此一方天地裡有所互動，這是人本主義的關懷。

　　參觀者要先通過兩棟建築，它們和空橋連合起來看似門屋，而後才深入後院。穿越空橋時，彷若天井，陽光自然落下，這趨近建築的程序就有了一點儀式性。偌大的後院果真人氣十足，老人和小孩在花園裡享用屬於他們的私有空間。圖書館特別延伸出迴廊，提供人們休憩使用。彎折鏽鐵板的有機形式介於主建築和外部花園，即所謂的中介空間，在陽光的斜照之下，迴廊上有光影變化，遊園時可遮風避雨躲烈日，為RCR作品裡最重要的元素。

　　整棟建築無論內外都使用鏽鐵，建築外牆、迴廊格柵板、休憩座椅、甚至連出口戶外地坪亦然，走在鏽鐵板上和水泥地磚或石材地坪就是不同，腳踏地時沒那麼生硬，人與大地的接觸有點收放自如般的彈性。

　　若要提到建築形式可沒什麼好討論，鏽鐵的典故是其全部了，但要找出每個案子的不同亮點，本案那座空橋是所謂主要手筆。分開的兩棟建築，中央部分為主要通道，為聯繫互通，空橋的角色便至關重要，而人在穿越三度空間的組合時，與那光線的投射擴散，那是最迷人的體驗。

　　瓊・奧利弗圖書館特色有三：一是陳舊質感的鏽鐵，二是內外之間的迴廊中介空間，三是穿越空橋時的三維空間量體交織變化。小小的圖書館，除了建築表現之外，最重要的還是落在人身上，即是人本的關懷。

a｜圖書館正面通道。　b｜穿越空橋底部光彩乍現。　c｜館內中庭。　d｜鏽鐵折板格柵。　e｜迴廊中介空間。

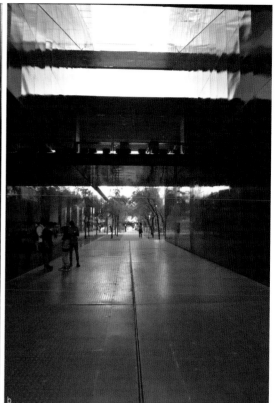

a b
c d
e

西班牙巴塞隆納　傑姆·福斯德圖書館

約瑟夫·利納斯

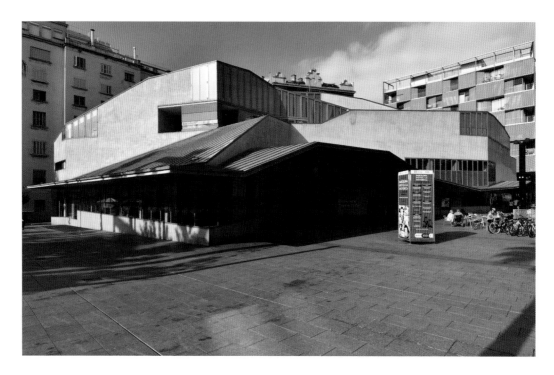

　　由西班牙建築師約瑟夫·利納斯（Josep Antoni Llinàs i Carmona）設計的傑姆·福斯德圖書館（Jaume Fuster Library）位於巴塞隆納都市中心區與北側山脈之間，向前是都市景觀，向後則背靠山。基地又處於兩個行政區都市連續綠廊的轉角處，因此綠化生意盎然。

　　建築配置退讓到最後端，留設前方空地與原有菱形廣場結合，原有的綠帶與新設廣場是極優秀的都市空間。建築設計以半解構主義形塑外觀，帶有折板意味的斜屋頂一路由左而右、再爬升上至二層，這連續性的折板就如多座連綿的山體，呼應了背景山的存在。量體有些解構意象，於是平面便不單純，曲折的線條不易解讀，這三維設計的工作較為複雜，親身體驗環繞一圈，才由室內空間核對出平立面複雜的接合處。

　　入口的三角形折面玻璃天窗是一奇幻的表現，不規則立體三角形是門的雨庇，也是圖書館內部向下看去具透明層次感的採光罩，因此入口部分異常明亮，但從不太正常的形體線條來看，已可感知這是變化度極高的作品。圖書館一樓玄關是挑高兩層的大空間，由下往上看，感知到這是較靜謐的陳列室；而由二樓閱覽室往下看是人來人往的入口，及一旁另外挑空的閱覽室，這立體的流動性空間氣勢簡潔有力，而也許歐洲人修養較佳，雖非封閉式的空間，也並沒有喧嘩吵雜的聲音，只有慕名前來的建築人拍攝之聲。

　　圖書館可以做成單一極簡方形量體，也可以做出連續性高低起伏又可迴轉的動線空間，眾多斜屋頂的接合是最難以處理的，但見此處銜接得天衣無縫。而外觀上的高點亦反應在內部空間所需的高度，簡而言之，建築形式所意圖的都真切對應在平面的機能裡。

a｜各斜屋頂銜接細部。　b｜透明天窗使內外視野互通。　c｜入口前的立體三角雨庇帶來奇幻感。　d｜從二樓向下望去的奇幻雨庇構造與閱覽室。

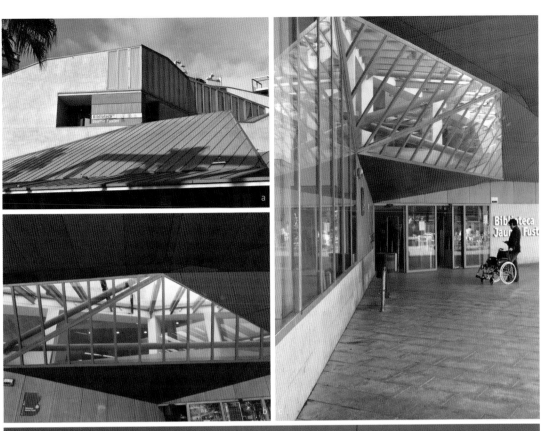

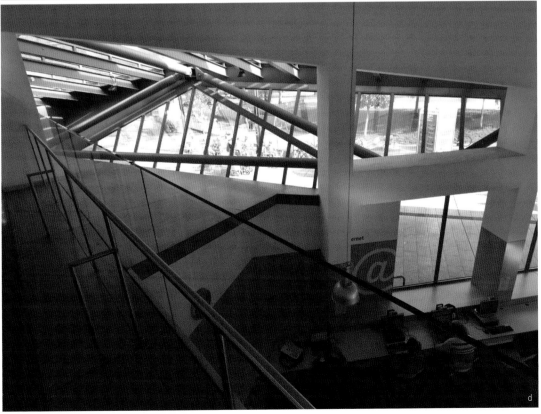

西班牙巴塞隆納　瓊‧馬拉加爾圖書館

　　諸多設計方法中，有一種人傾向反其道而行，把單純的事件豐富化（或複雜化），將之化整為零再重新組合，賦予建築有機性或不確定性。西班牙巴塞隆納BCQ建築師事務所設計的瓊‧馬拉加爾圖書館（Joan Maragall Library），就是個跳脫一般手法的例證。

　　總樓層地板面積不到三千平方公尺的小小圖書館，硬是被分岔成五個量體，而尾端的動線相連接，這岔開如手掌五指的作為，看似只是化整為零、碎化了形體，其實主要目的是在被撕開的裂縫當中導入光線。圖書館都成單跨距，寬與深不超過十公尺，甚至有些才六公尺，類似天井的自然光便滲透到室內空間。而由內部向天井望去，不再是長長的廊道或無止境的傢俱或閱讀者，天井裡的自然景象和人為的雕塑傢俱都成了視野所及之景。另外，化整為零後所形成各自較小的空間有如包廂，安定面足夠而較不受干擾。這是一開始創想建築形態時，也同時設定了室內設計的優勢。

　　在化整為零的手法之外，BCQ的設計裡又藏有大地建築的策略：原來的基地是個斜坡地形，靠主要道路側較低，右側巷弄為往上的斜面；於是建築師讓圖書館建築正中央一只戶外梯直通屋頂，隨即到達樓上的公園，由側邊巷弄亦可直接通達。圖書館使用者順著梯往上，可以到達公園裡的咖啡館、休憩小店，通常圖書館和公園是兩者合而為一的，此處設計了巧思。

　　圖書館的設計機能並不複雜，需要花點心思的是要創造何等願景。瓊‧馬拉加爾圖書館的設計能看見兩特點：建築的碎化帶來良好的通風採光；建築自體三維的花園廣場化，是因應地形而順理成章的大地建築。這兩個設計手法不在於形式的操作，而是擁有十分高尚思想的呈現。

a｜分岔形成天井。　　b｜戶外天井深達地下一層，提供採光。　　c｜中央樓梯通達屋頂平台。　　d｜上方公園即下層圖書館屋頂平台。　　e｜室內因天井而擁有良好採光。

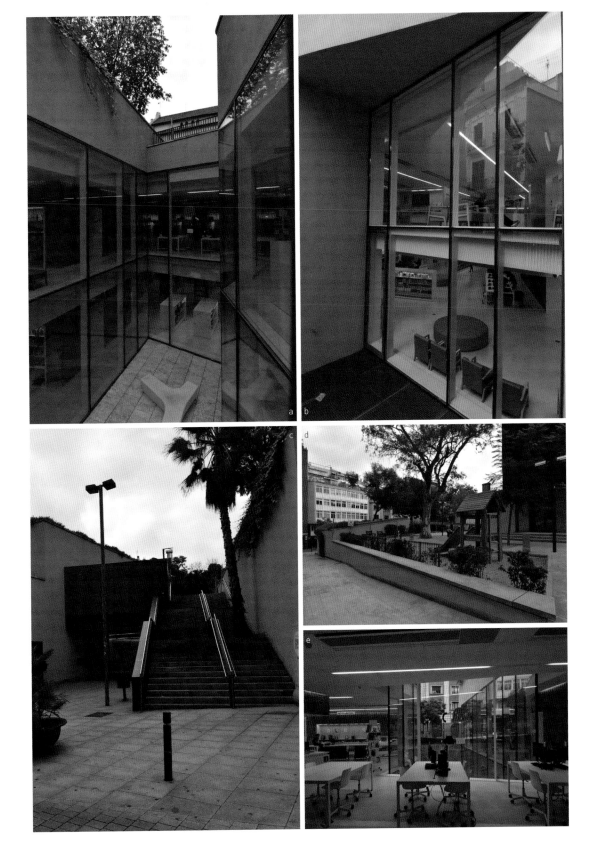

法國巴黎　法國國家圖書館

多米尼克・佩羅

　　法國前總統密特朗在位時，推動了十項總統工程計畫，其中之一是法國國家圖書館（National Library of France），要打造一個全世界最大的現代化圖書館，最後於一九九七年完竣啟用，又以其名稱之為「密特朗國家圖書館」（François-Mitterrand Library）。

　　這是一個地標建築，高達一百公尺的四棟建築矗立於塞納河畔（Seine River）。當時年輕建築師多米尼克・佩羅（Dominique Perrault）競圖時才三十五歲，其設計構想即是四本打開的書本，落實於建築就是四棟「L」字形量體。這四棟主要是珍藏書庫，外觀設計以大量玻璃帷幕為主，為了要保護珍藏書籍，避免強烈的陽光引來破壞的問題，於是在玻璃內側加裝整面落地木板片，作為大型活動旋轉式木百葉來遮光，但其效果令許多人質疑。雖然如此，當木板片全然關閉時，外觀由清澈透明感變成木頭顏色，能感受到其溫潤質感。

　　上述是看得見的地標部分，看不見的卻是人造「山谷叢林」。很奇特的是，這圖書館並無明顯大門的入口意象，趨近它時要先從大階段拾級而上，爬到兩層樓高的戶外平台，這一手法使人第一印象便是登高看到塞納河。而四棟建築超尺度的距離，看似大而無當，這時此案的另一亮點出現了，即下層部分被挖空的天井中庭。說是庭園，其實更該稱之為「叢林」，其壯觀的翁鬱翠綠是另外一個世界，四周則圍繞著兩層閱覽室和玻璃迴廊。人從高處平台透過戶外電扶梯在森林裡直下而去，才尋得入口之處，其低調手法鋪陳卻具有深深意涵。

　　高層圖書館是個明顯易見的地標，人們只可遠觀卻不易親近它，我認為上上之作是那山谷叢林，人可以輕易地隨時到此活動閱讀，好似巴黎市民遠離市中心塵囂，進入一方祕境退隱修身。

a｜深邃的山谷叢林。　b｜被抬高的偌大平台。　c｜「L」字形量體象徵打開的書本。　d｜平台上的綠化。　e｜人由電動手扶梯經森林直下而去。　f｜下層閱覽室圍繞著森林。

荷蘭鹿特丹　書山圖書館

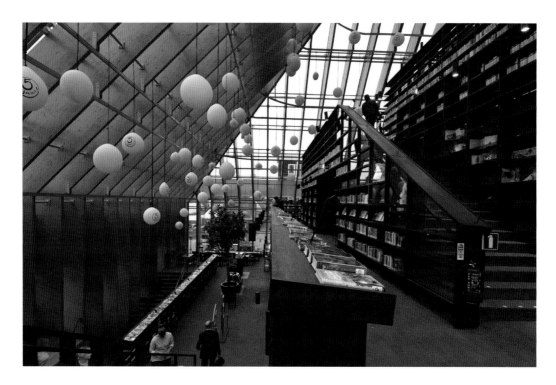

　　圖書館擁有社會教化的功能，現今都市各分區或小鎮都以設立優質圖書館為重要建設，荷蘭建築團隊MVRDV所設計的鹿特丹「書山」圖書館（Book Mountain）是為例證。由於設計得太出色了，它竟也成了小鎮的新地標，更影響了建築界對圖書館設計的重視程度。

　　「Book Mountain」可解讀為書山，由建築外觀視之，卻神似埃及金字塔，但不論是山或金字塔其實都非建築師本意，會有如此表現主要是其所在地——斯派克尼瑟（Spijkenisse）是個農業小鎮，當地農舍地域性建築外貌便是三角形尖頂，MVRDV不過是呼應在地特色。整體透明的外觀在夜晚燈光開啟時，形成極亮眼的「光屋」，十分吸引人注意。這閃亮的山，街道上的行人由外向內看去，雖是山但實質是書；而由山裡向外看，透明大跨距景觀是對面的中世紀教堂。

　　望向整個建築室內部，中間全然無柱，只靠四周玻璃帷幕牆後方深而薄的木結構完成了全體，無柱系統使得室內空間更加純粹、得以無所限發揮。整個樓地板逐層退縮，即形成山的形狀，亦沿著退縮的壁面做開放式書架，而裡面核心部分即是後場、機房、辦公室等非圖書閱覽功能的所在。開放式大梯環繞著四周，順著退縮盤旋而上，斜向的樓梯其側邊即圖書陳列架，沿牆及梯是書，書存放疊高便成書山，全體環繞一周至頂層總共四百八十公尺，在挑高的場所裡成了一種流動性的空間，人和人會相遇，人和人亦可遠處相望，或可從各角度相互看見。

　　書山並不是在形容建築造型，其概念在傳達書本堆積如同一座山，亦抽象隱喻表示知識如山，而小鎮大眾在環繞過程中就等同爬山。建築成果非凡，在形式上和形而上皆具高深的美學。

a｜金字塔形狀源於當地農舍。　b｜頂樓多功能活動空間。　c｜全室木結構無內柱系統。　d｜往來迴轉的垂直動線。　e｜圖書陳列漸次退縮。

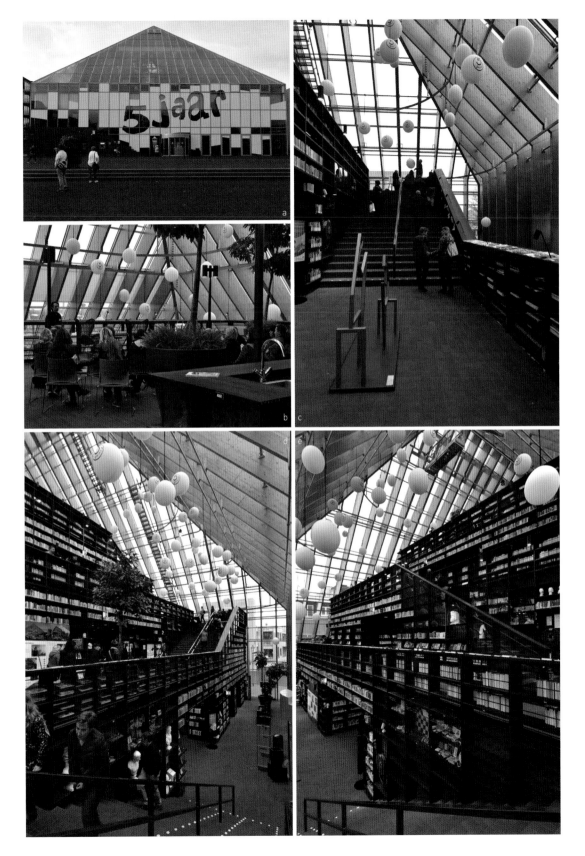

德國斯圖加特　斯圖加特市立圖書館

—
李恩揚

　　一九九七年，德國斯圖加特市立圖書館（Stuttgart City Library）舉辦建築設計競圖，共有兩百三十五件作品，比賽結果由韓裔建築師李恩揚（Eun Young Yi）勝出。以它的巨大正方形外觀而言，實在難以想像這設計何以掄元。經友人強力推薦，我帶著懷疑的心來到現場，還是不免有點擔心失落，但進入內部之後才恍然大悟……這棟建築於二○一一年完工，並於二○一三年獲得德國年度圖書館大獎。

　　正方形體的建築看似呆板，然而因顧及圖書館功能，特意做成雙層牆，外部以玻璃磚做成類似陽台的構造物，內襯才是落地玻璃窗，這樣一來便阻絕了強烈陽光和高溫。然而超級巨大量體和格子狀外表紋理一點也看不出勝出的原因，可見建築外觀並不是設計重點。

　　一進入室內，便見到一整片挑空四層樓高的純白空間，上有天光、下有湧水，看似和圖書館一點關係也沒有，其實這是市府舉行市民活動的交流場所，和圖書館相互隔離、互不干擾。中央處選擇挑空而樓梯卻環繞四周盤旋而上，以不同高度觀看這有點像神祕宗教儀式感的奇異空間。五至九樓是本館最令人驚異之處，亦是另一個大挑空，就像個超級容器，只見樓板由下而上逐層退縮，形成山谷式的空間，作為存放圖書的地方。最令人震驚的是，各層退縮的落差正是直行樓梯連接各層的所在，忽左忽右、隨意有機地配置，把這場域變成「看得見的迷宮」，即開闊的視野可見各角落，但樓梯動線有多重選擇，多得令人無暇思考。

　　一反圖書館嚴謹而「不可大聲說話」的心情緊箍，這場館的兩個大挑空，一個是例常性的市民交流場所，一個是如遊戲場的迷宮，它顛覆了傳統，我也上了一課。

a｜雙重牆立面。　　b｜地水湧泉。　　c｜一樓挑高大廳的天光與地水。　　d｜各樓層間延續的動感。　　e｜無處不在的樓梯。

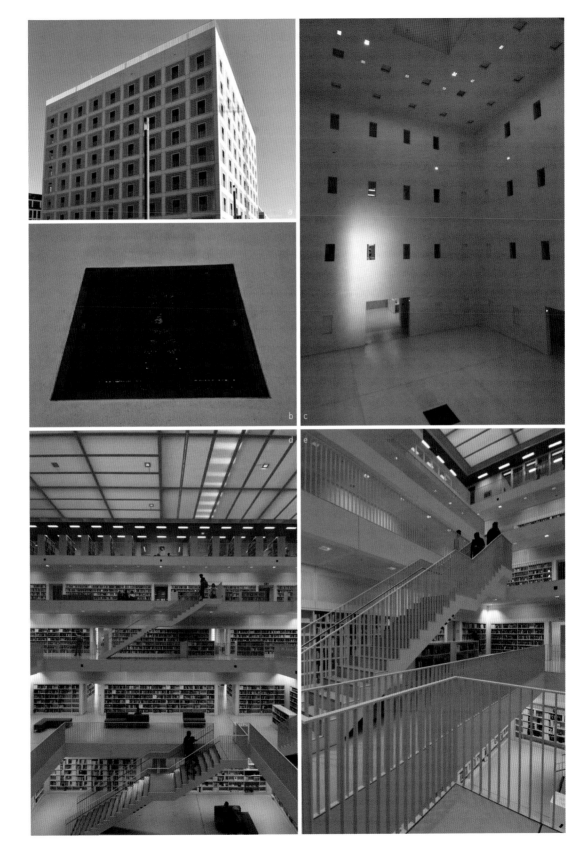

德國柏林　洪堡大學圖書館

一般學校圖書館而言，大多為學生私用的公共空間，但現今有些圖書館變成了市立財產，一般人都可入內使用。德國柏林洪堡大學（Humboldt University of Berlin）屬於大學城模式，其校立圖書館（Jacob and Wilhelm Grimm Center，又稱雅各布與威廉・格林中心）位於大街街角上，像是一般的公共建築那樣容易趨及，因此也成為寒冬中的遊民避寒場所，令人匪夷所思。不過因其公共性，這棟由馬克斯・杜德勒（Max Dudler）設計的場館，得到了德國建築師聯合會的「最佳城市建築表現獎」。

這十層高的建築，外觀採用細長比例的石材做成格柵形狀，像是開放式的書架。外牆沒有大開口，所以不會有強烈光害影響珍藏的圖書，柔和的光度亦較適合閱讀。立面簡潔有力，沒有太大形式上的表現，一時很難想像這瑞士籍的建築師是如何在二〇〇五年眾家高手評比中勝出的。建築於二〇〇九正式啟用，之所以脫穎而出，亮點其實在於內部空間。

建築核心區域是個長七十公尺、寬十二公尺、高二十公尺的大挑空，建築師在這設置了板塊閱讀區，由下而上逐層退縮，像滿山滿谷、萬頭攢動的峽谷，故又稱「人頭峽谷」。從另一方面來看，又像一個雙面對看的劇場，由高而低、向前向下兩邊對峙，不知讀書時是否能讓人專心致志？為服務不同層高度的板塊，一只線性直梯由下而上一路通抵頂層，每一層的座落高程位於不同位置，順勢連結不同層的前後關係，便形成這劇場式的空間形態，在圖書館的設計史上算是首現。

劇場式的峽谷空間雖堪稱創舉，但也招來衛道人士的批評，我在想劇場模樣人人對看發生的機率有多少，會不會使人分心呢？觀察了二十分鐘，並沒有這樣的問題，可能洪堡大學是德國第一學府，學生高素質的關係吧！

a｜圖書館外觀。　b｜細長比例的開窗。　c｜「一」字形樓梯連接各層不同位置。　d｜每一平台即是一個樓層。　e｜最頂層的宜人天光。

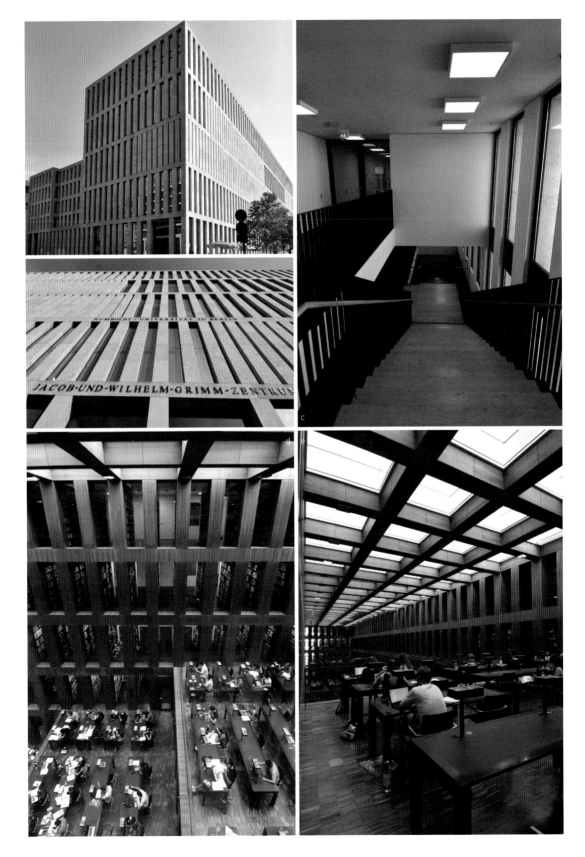

德國明斯特　明斯特市立圖書館

　　相較其他國家，德國在現代建築史裡的國際級大師不多，直至晚期Bolles + Wilson事務所及其作品的公諸於世，才讓人稍知德國還有人才。他們最精彩的作品應是明斯特市立圖書館（Münster City Library）。建築位於明斯特市中心，周邊多為戰後重建的巴洛克、哥德式建築，城市紋理沿用了中世紀的街道布局，而作為城市地標的大教堂就在數步之遙。

　　圖書館規劃的最大特色是「化整為零」，因應基地內橫軸正對著大教堂，若居中建築，勢必將基地右側所見的中軸線端景──教堂完全遮擋，都市的紋理會被破壞。於是建築師讓出了中軸線，令建築分別相對而峙，一個長方形量體，一個弧形貼近道路境界線。這看似兩棟不相干的建築，又在二樓之處以空橋相連，使兩者使用機能仍屬一體。最後由基地外透過兩棟退開的縫隙，能輕易經由中軸線看見地標大教堂。

　　內部的特色有二：一是活潑多變的垂直動線，二是光的洗染空間。中軸讓開的中央巷弄成為一般行人跨越基地街廓的捷徑，在這中央處旁的建築內部皆設以挑空，由直行樓梯一路向上，往側邊是圖書空間，往中央巷弄處則可透過二樓空橋到另一棟。這些梯變化多端，每座都不盡相同，尤其是梯的扶手細部令人見了歎為觀止，隨處穿越的梯讓挑空處充滿動感。另外，屋頂形式一邊做弧形曲折實牆，另一邊做垂直側採光的玻璃天窗，光線由側面進入，反射於斜牆再反射於地面上，這間接光線柔和優雅，使得圖書館的氣質獨特。

　　原本應是一座完整而方便使用的圖書館，突然被劃了一刀分成兩半，卻突顯出都市紋理的重要性。

a｜建築被切割成兩部分留出軸線，望見焦點古教堂。　b｜分開後再以空橋連接。　c｜大挑空處設以樓梯及空橋。　d｜最頂側光打在斜牆再反射向下。
e｜各式不同的梯到處穿越。　f｜另有圓梯為服務用。

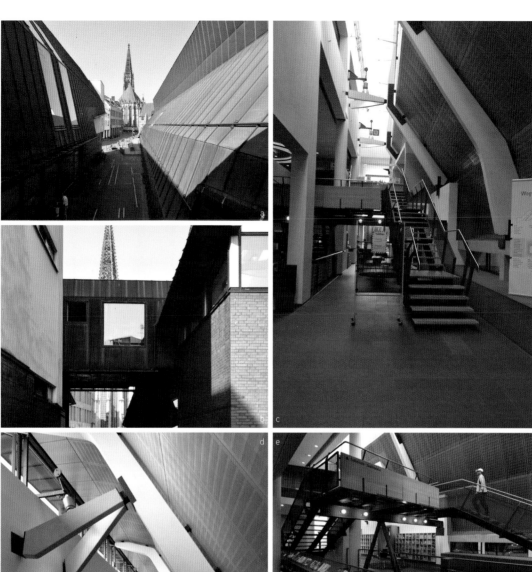

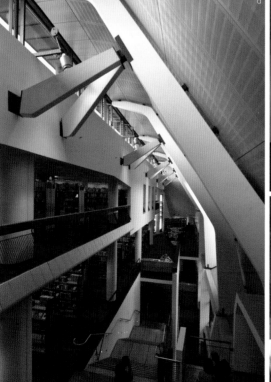

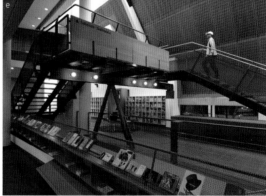

奧地利維也納　維也納經濟大學圖書館

維也納經濟大學（Vienna University of Economics and Business）於二〇一三年搬遷至新校區，頗受國際建築界所矚目，這又是一個世界級建築師聯合共同創作的校園，俗稱集體創造，其中名氣最大的建築師是札哈‧哈蒂，她的基地選址也在最重要的校園正中央。

建築主要可見深淺兩色量體的錯位交織，自正面看去，上方深色建築懸挑於下方淺色部分十公尺而出，像一艘戰艦，斜面的態勢可見結構力學之美。而兩種量體在堆疊的過程手法，都以一處虛空間作為交接緩轉餘地，或以虛透清玻璃為媒介，故量體之間非互相緊黏，而是似離非離的中介狀態。

建築內部空間有三個重點值得注意：一是外觀兩種量體的接合處以虛空間處理，其實就是陽台落地玻璃或屋頂天窗，內部深遠的空間有了天光，光度分布均勻。二是室內大中庭的驚人尺度，只見前半部入口附近處，無以言之的空白空間用以緩解疏散人群，而後半部分則設立五乘五排列的二十五張獨立圓桌，這應是提供人與人之間暫時停留、相互交流之用。三是空間變化無窮兼具連續性，進入室內先遇大尺度的中庭，右側設有長長的斜坡道一上一下至二樓及地下樓，分流功能極為明快。端景左右為曲面體的圖書館及學習中心兩個主要功能量體，歪斜有型的樓梯便在此處流竄，也延續了各自面向中庭的廊道，尚有連接兩處的空橋。上下長長的斜坡道、歪斜樓梯、空橋等元素在此建構了活潑生動的世界。

圖書館主要功能在於藏書及閱讀，如今多有擴大周邊功能的現象，這館擁有超級空間尺度的大廳，它的空白一片顯然是作為不定時的多功能活動使用，而這正是現今最重要的「人間關係」產生之所在。

a｜兩量體之間的交界虛面。　b｜大挑空之下的高桌交流空間。　c｜一樓大廳的偌大交流廣場。　d｜兩橢圓間有緩梯穿越。　e｜隔著挑空望見圖書空間。　f｜天窗、空橋、斜坡道、樓梯是大空間的元素。

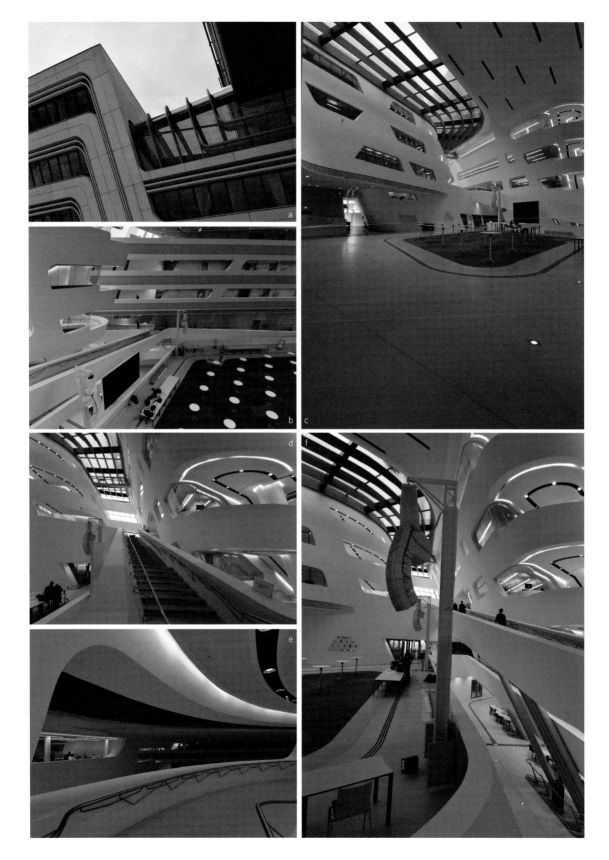

瑞士洛桑　勞力士學習中心

—SANAA

　　二○一○年落成使用的勞力士學習中心（Rolex Learning Center），位於瑞士洛桑聯邦理工學院（Swiss Federal Institute of Technology in Lausanne）之內，是勞力士企業興建捐贈的校園建築，看那高低起伏的異樣面貌，與其說是建築，倒不如說是捐贈了一座大型裝置藝術。

　　普立茲克建築獎大師妹島和世與西澤立衛共同成立的聯合事務所SANAA（Sejima And Nishizawa And Associates），在此做了一個「穿透流動的空間」的概念示範。由遠處觀之，有如山巒起伏的一座小土丘，趨近之後才又發現起伏騰空的下方，竟亦是有頂蓋的開放空間和穿越路徑。進入室內，依建築面貌而言，可以想像斜面樓板有如山丘、谷地、台地連續延展一路而去。參觀者可將此館視為一間超級大教室，沒有隔間牆，只有不同使用功能分野領域，而這領域無界限。館內或有人端坐使用平板電腦、或而躺在斜坡上休憩冥思，端看使用者的行為模式。此外，驚豔之處應是那十四個大小不一的圓形天井。在這超級空間裡，陽光無所不在地透過天井灑入中庭，再由落地玻璃暈染成室內柔和的微光。

　　建築本身最有創意和最困難之處都在於結構技術：一個八十公尺長的矩形大跨距無樑板設計，以類似西洋古典「穹窿」的作法形成了拱頂，順弧面而落下接觸地面的部分便是承載重力的變形柱，然而外觀和內部看去幾乎是無柱狀態，顯然形成通透無阻的效果，一氣呵成。另外一說法則是一個矩形水泥盒子被四周外力擠壓變形，造成扭曲線條，再加上採光圓形天井，「方與圓」融合為一。

　　這座場館終究成為人與人之間最佳的交流空間，在騰空的那一剎那才忽然發現，人與土地時而浮起、時而落下的驚奇過程是一創舉。由內再向外而去，那是綠林與湖景，人、土、綠林、湖水皆在此共生共融。

a｜圓形天井兩翼輕輕著陸。　b｜圓形中庭的斜面廣場。　c｜弧形量體落下的接地點是承重所在。　d｜室內依然呈現斜面狀態。　e｜人可在端點坡面上斜躺休息。

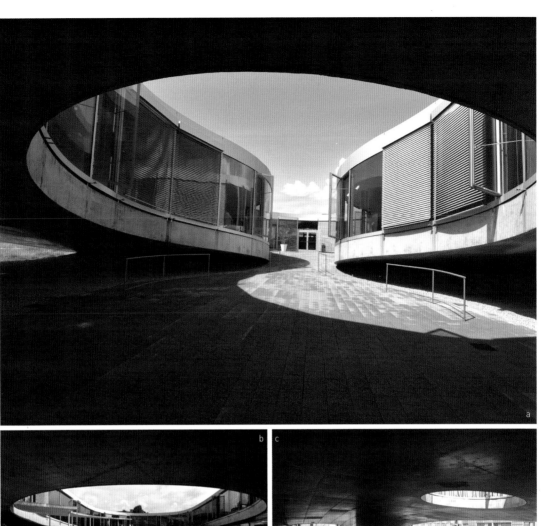

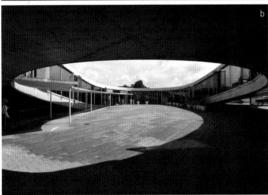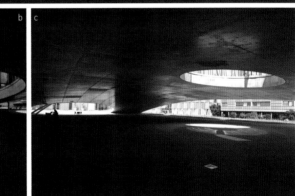

卡達杜哈　卡達國家圖書館

OMA

　　普立茲克建築獎大師雷姆‧庫哈斯繼西雅圖圖書館提出市民交流場所概念，獲得世界好評不斷後，二〇一六年在卡達國家圖書館（Qatar National Library）再度出手，做出又一個驚為天人的另類圖書館，打破一般人對圖書館安靜嚴肅的概念。

　　整個設計的概念看似複雜難解，但看穿後才知原為簡單明瞭，上下兩張正方形的紙經擠壓雙邊後，中央處隆起，一般可能會出現弧面頂板，但因有折線，於是下層板向上起翹成頂蓋式的入口，由外向內、由高漸次降低。這入口意象極為鮮明，就是一個大的斜天花板由高而低、自然地引人進入室內。外觀上，僅見起翹的一樓樓板和向下彎折的屋頂板，其間是虛透的半圓形玻璃界定內外。

　　圖書館的內部空間通透四面八方，挑高空間僅有一只通橋橫空而過。因建築樓板由四周彎折起翹，故形成劇場式空間，自中央最低點向四周而去，擁有遞次升高的態勢，升高之處為圖書存放櫃，一路往上像似書山。偌大通透的超級大房間，開放式無隔斷視野而一覽無遺。由地板白色大理石延伸成的書櫃外框，框底為空調出風口，而「⊓」字形的線性LED燈照亮了書櫃裡的一切，故此空調機具及照明設備都匿蹤了，實為神來一筆。另有斜坡道在館場中央處向下，由此進入珍貴典藏書的空間。地面上的空間光線較亮，用於收藏現代不易受損書籍；地下空間燈光較暗，則是阿拉伯古籍珍藏所在，地上地下是兩種相異世界。

　　折板斜行路徑、書櫃功能滿足的自體化、天頂側窗的漫射光使室內柔和優雅，超級大房間成為市民交流的空間，這是一座面向世界的進化版國家圖書館。

a｜空白的偌大入口。　b｜大跨距挑空空間有橋橫過。　c｜空橋與天光。　d｜漸次而高的書山。　e｜地底下如剛出土的珍藏書區。　f｜圖書櫃體「⊓」字形燈槽和下部出風口。

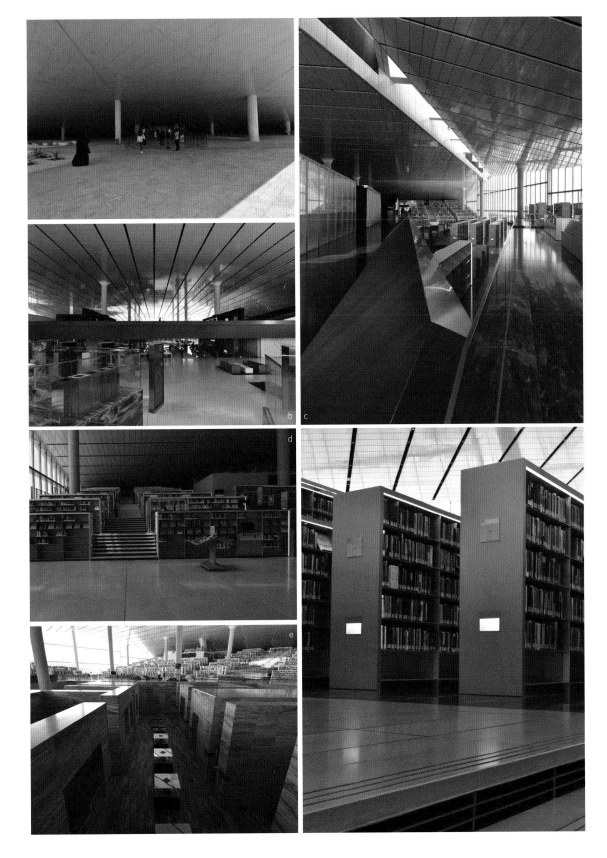

卡達杜哈　卡達國家會議中心

磯崎新

　　一般國家會議中心多是正式且嚴肅的場所，但在卡達的國家會議中心（Qatar National Convention Center）卻不是如此，竟可以讓市民自由進出，產生公共交流的機會，並如同美術館般設有裝置藝術、舉辦藝文活動，更有提供悠閒時光的輕食區，這正是日本普立茲克獎得主磯崎新所設計的卡達國家會議中心所欲達成的心像圖。

　　外觀是跨距兩百五十公尺長的長方形大盒子，只見正面以異形結構構件落於室外，並與室內內外相連，落實於實質的結構系統，帶來視覺上奇特的觀感。磯崎新的建築靈感來自於當地「錫德拉樹」（Sidra Tree）的變形體，打造成超級大尺度結構，撐起了建築向外懸挑的大屋頂。這是伊斯蘭的聖樹——極界樹，代表著七層天最高的境界。極界樹其形奇異，橫長斜向鎮守著門面，兩組樹幹在內和外穿越玻璃合而為一。建築做得好，典故也要說得精彩。

　　主要入口大廳位於二樓，需由空中平台進入室內。由二樓挑空處往下看，是美國藝術家路易絲‧布爾喬亞（Louise Bourgeois）世界聞名的金屬雕塑大蜘蛛《媽媽》（*MAMAN*）。兩百五十公尺長，近二十公尺深的空白空間，只作為人潮停等及相互交流的大廳，並置放連接各樓層的電動手扶梯。因是公共空間，這挑高兩層樓的長廊，外側是高聳落地玻璃，上方並有兩百五十公尺的長形天窗，於是此場域明亮無比，成為市民集會的場所。而靠內側多是各式大小會議廳，多以實體面敷蓋之。三樓中型會議室如碗狀的量體植入大空間裡，倒是較像藝文氣息的歌劇院。

　　此處實踐綠建築的精神，節水和節能可省三〇％，三千五百平方公尺的太陽能板則可省下十二點五％的電力。在誇張結構、外部形式和內部空間恢弘壯闊的成就下，綠建築成為另一指涉生命的象徵。

a｜兩組大樹幹相連成大斜撐。　b｜大蜘蛛空間如同博物館。　c｜上方有兩百五十公尺長的天窗。　d｜從三樓能看到二樓挑空處的樹幹。　e｜二樓偌大空間具停等與交流功能。　f｜碗形會議室插入大空間中。

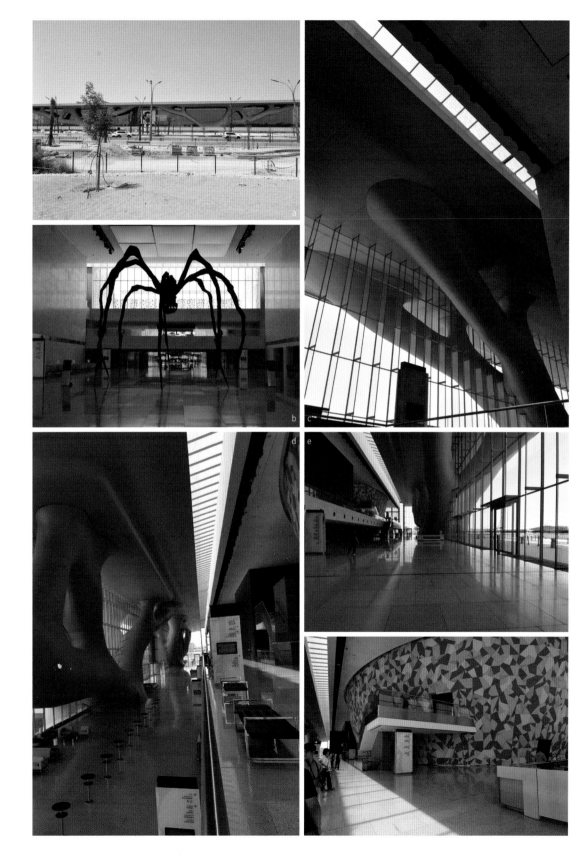

中國上海　光的空間

——安藤忠雄

　　上海閔行區愛琴海購物公園落成開幕，安藤忠雄所演繹「光的空間」，隨著其中的新華書店一起揭開了神祕面貌。「光的空間」其實是由七樓的新華書店和八樓的明珠美術館共同組成，兩者就在購物公園頂上的兩層建築，他選擇在中間挖除鏤空的偌大量體，再置入一「卵形空間」。

　　「卵空間」形塑出弧形平面，明珠美術館就是個擁有弧形參觀遊賞路徑的展覽館，路徑盡頭又有一個蛋形雕塑藝術，是個蛋中蛋的概念。美術館裡展示著安藤忠雄歷來的作品，作為自己的建築回顧展。

　　書屋的設計有三個重點：一是「合適的人體尺度」，重複性的書架一層又一層地羅列著，主要動線還是弧牆邊的路徑，木製書架不像其他書店為壯觀好看而做得過高，這裡書架較低矮、伸手容易取得，甚至有些只做到成人眼睛高度以下，讓人的視野可以層層穿越，這親切可人的人體尺度適合人體行為。二是「視窗框景」，在每座書架當中留出中央部分鏤空而不置書本，穿越層層的正方形洞口，視線落至遠遠的開窗邊，是對景、也是框景的設計手法。三是「圓形穹窿殿堂」，由八樓美術館盡頭之處與七樓書屋相遇合，兩個樓層高以一只折梯相連，圓形牆體四周設計書架，中央核表面亦設書架，天花板設計成以藍光照射的藍色穹窿，有如大地上的寬闊藍天。

　　一般的書店就是賣書，美術館就是展示功能，安藤則將兩者結合。同樣都是讓人去對世界進行探索繼而發現、前進的領域，這是個較少見的複合空間，人的思索在「光的空間」暗沉謎樣的光色下正進行著。

a｜蛋中蛋。　b｜連續框景至窗邊。　c｜兩層挑高圖書陳列區。　d｜折梯連接上下。　e｜銀幕上安藤的影片。

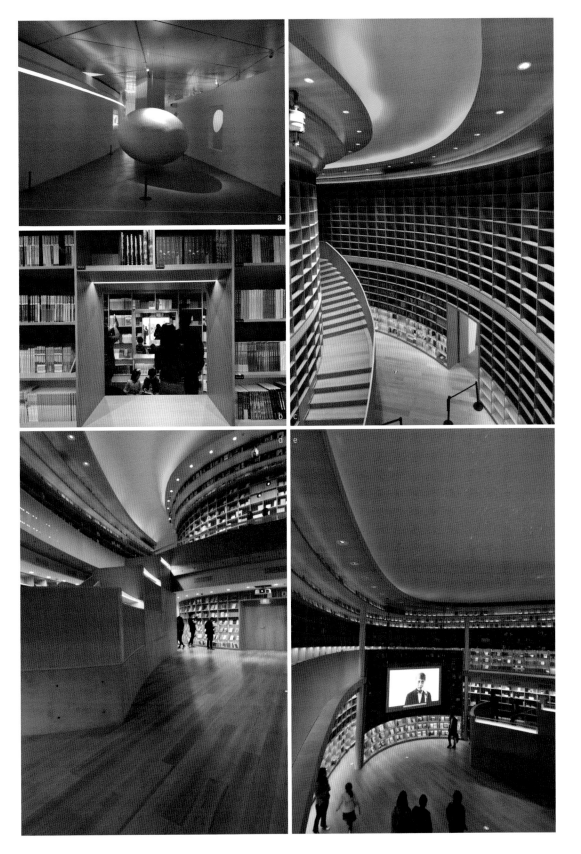

中國上海　嘉定圖書館

馬達思班

　　上海嘉定圖書館曾於二○一三年被美國權威設計雜誌《室內設計》（*Interio Design*）評選為「全球最美公共圖書館」，它座落於大公園的角落，鄰著遠香湖水岸。

　　中國馬達思班（MADA s.p.a.m.）建築設計事務所以江南民居建築為概念，將簇群般的院落建築連成一體，打造為市民活動的大型空間。不過其實應該反過來說，一般較為壯觀氣派的大型建築被建築師捨棄，選擇打破垂直巨大量體，成為破碎水平橫臥的聚落組團，隱匿於綠林當中。兩個江南建築特色在此復活：一是反覆律動的斜屋頂，因圖書館場域大小的需求，屋頂的高低起伏、斜折連續性出現一種美；二是天井院落，在此採用了「前庭後院中天井」的布局概念，又因場地大小需要較深邃的平面以擁有較佳的採光，用縱橫網格狀劃分而挖空隔出十六個天井，並予以綠化，深深的圖書空間裡不時突現綠色的光景，室內因建築的鋪陳而活絡了起來。

　　室內設計擁有兩個特點：一是親切的人體尺度，重複韻律般層層羅列的書架呈現低於胸口高度的尺寸，取書方便而沒有壓迫感，更使得深長空間通透相連，擁有人體尺度合宜性又具恢弘的公共性；二是天井設置光彩忽現，建築體不時連續間隔出現的天井，讓內部空間明亮了起來。不僅具備通風採光綠化功能，我還發現十六個天井幾乎全部被人占滿了，證明在非酷寒嚴暑氣候下，這迷你微空間是讀書人最喜愛的場所，天井院落幽靜宜人，一本好書偷得浮生半日閒。

　　現代先進開發的城市，一般基礎建設皆已完竣，展現其國際化面貌，而從較不起眼的都市小城區圖書館的設計水準，更可看出政府對於市民日常活動的關心程度。

a｜建築正面前庭。　　b｜較低矮尺寸的書櫃。　　c｜室內忽現天井光彩。　　d｜天井院落的讀書人。　　e｜後院無所不在的閱讀者。

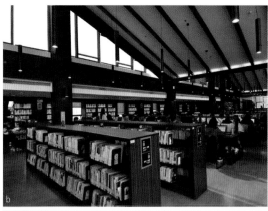

國家圖書館出版品預行編目（CIP）資料｜走訪市民生活美學空間：跟著建築師逛逛全球創意文化場館／黃宏輝　著；一一版.--臺北市：時報文化出版企業股份有限公司，2021.11；224面；19×23公分.--（HELLO DESIGN；60）｜ISBN 978-957-13-9627-9（平裝）｜1.公共建築 2.建築藝術 3.建築美術設計｜926.9｜110017781

ISBN：978-957-13-9627-9
Printed in Taiwan

HELLO DESIGN 060

走訪市民生活美學空間

跟著建築師逛逛全球創意文化場館

作　　者：黃宏輝
主　　編：湯宗勳
特約編輯：石璦寧
美術設計：陳恩安
企　　劃：何靜婷
照片提供：黃宏輝、丁榮生

董事長：趙政岷／出版者：時報文化出版企業股份有限公司／108019台北市和平西路三段240號1-7樓／發行專線：02-2306-6842／讀者服務專線：0800-231-705；02-2304-7103／讀者服務傳真：02-2304-6858／郵撥：1934-4724 時報文化出版公司／信箱：10899 台北華江橋郵局第99信箱／時報悅讀網：www.readingtimes.com.tw／電子郵箱：new@readingtimes.com.tw／法律顧問：理律法律事務所／陳長文律師、李念祖律師／印刷：華展印刷有限公司／一版一刷：2021年11月19日／定價：新台幣480元

時報文化出版公司成立於一九七五年，並於一九九九年股票上櫃公開發行，於二〇〇八年脫離中時集團非屬旺中，以「尊重智慧與創意的文化事業」為信念。